古代艺术
与仪式

[英]简·艾伦·哈里森 著

刘宗迪 译

生活·讀書·新知 三联书店

Simplified Chinese Copyright © 2023 by SDX Joint Publishing Company.
All Rights Reserved.
本作品简体中文版权由生活·读书·新知三联书店所有。
未经许可,不得翻印。

图书在版编目(CIP)数据

古代艺术与仪式/(英)简·艾伦·哈里森著;
刘宗迪译. —北京:生活·读书·新知三联书店,2023.3
(2024.6 重印)
(三联精选)
ISBN 978-7-108-07524-6

Ⅰ.①古… Ⅱ.①简… ②刘… Ⅲ.①艺术史-研究-古希腊
②宗教仪式-研究-古希腊 Ⅳ.① J154.509.2 ② B929.545

中国版本图书馆 CIP 数据核字(2022)第 202291 号

特约编辑		蔡雪晴
责任编辑		冯金红
装帧设计		鲁明静
责任印制		董 欢
出版发行		生活·讀書·新知 三联书店
		(北京市东城区美术馆东街 22 号 100010)
网	址	www.sdxjpc.com
经	销	新华书店
印	刷	河北鹏润印刷有限公司
版	次	2023 年 3 月北京第 1 版
		2024 年 6 月北京第 2 次印刷
开	本	880 毫米 × 1092 毫米 1/32 印张 7.25
字	数	130 千字
印	数	4,001 – 6,000 册
定	价	49.00 元

(印装查询:01064002715;邮购查询:01084010542)

目录
Contents

译　序　i

前　言　1

第一章　艺术和仪式　3

第二章　原始仪式：哑剧舞蹈　21

第三章　岁时仪式：春天的庆典　37

第四章　希腊的春天庆典　61

第五章　从仪式到艺术：行事与戏剧　100

第六章　希腊雕塑：帕特农神庙浮雕和

　　　　贝尔福德的阿波罗　141

第七章　仪式、艺术和生活　170

附　录　希腊神话一　周作人　209

参考书目　219

译 序

简·艾伦·哈里森（Jane Ellen Harrison，1850—1928）是西方古典学历史上里程碑式的人物，英国维多利亚时代的文坛女杰之一，西方大学学术圈中第一位女学者，布卢姆兹伯里文人圈中的活跃人物，意识流写作的创始人伍尔夫对她充满景仰之情，她是哈里森晚年亲近的年轻友人之一。

19、20世纪之交的西方古典学界，正与其研究的对象一样，古板、沉闷而烦琐，而哈里森的出现，则为这个暮气沉沉的学术殿堂吹进了一股新风。她率先运用现代考古学的发现结合古典文献解释古希腊宗教、艺术和神话，开辟了古典学研究的全新范式，这种"双重证据法"如今早已成为古典学术界的常规做法，但在当时，哈里森的研究却引起了一班一味钻故纸堆的保守学者尤其是她的一些剑桥男同事的剧烈反应，更加之她的女权主义倾向和终生未嫁、不拘小节的生活风格甚至同性恋的嫌疑而授人以柄，因此，她尽管在英国的上流文化圈中名动一时，但终其一生，在她赖以安身立命的古典学术圈中，却一直郁郁不得志，深受剑桥男性同事的排挤和构陷。但是，尽管其

学术生涯备受打压，从她的时代起，她的学说就对包括古典学、人类学、神话学、民俗学、艺术学、美学、文学史、戏剧学、考古学等在内的许多重要人文学科产生了深远而广泛的影响，以她为代表的剑桥学派或曰"神话—仪式学派"在20世纪上半叶的西方学术界盛行一时，产生了大量的研究成果。上个世纪后半叶，随着哈里森那些在当时被视为离经叛道、惊世骇俗的新发现广为传播并成为西方学术界的常识，哈里森的名字反倒逐渐失去光彩而被人遗忘了。那本被视为现代知识渊府的《大英百科全书》，甚至都不肯给哈里森这个曾经名动学界的名字保留哪怕一个简单的词条，哈里森这个曾经让剑桥学堂的男人们极端尴尬的名字，被有计划地抹杀了。不过，风水轮流转，20世纪后期，当年剑桥学术圈中那些对哈里森横竖看不惯的须眉浊物早已无人理会，哈里森却因女性主义的风潮和人文学术研究的转型而重新被人记起，这位欧洲学术圈中有史以来第一位女学者获得了全新的意义。

哈里森深受尼采的"酒神精神"学说和弗雷泽（James George Frazer，1854—1941）《金枝》一书的影响，尤其关注对古希腊艺术和神话的宗教与民俗渊源的探索。她认为所有神话都源于对民俗仪式的叙述和解释，所有原始仪式，都包括两个层面，即作为表演的行事层面和作为叙事的话语层面，动作先于语言，叙事源于仪式，叙事是用以叙述和说明仪式表演的，

译　序

而关于宗教祭祀仪式的叙事，就是所谓神话。至于神，并非如以前的学者所相信的那样是古人出于无知和恐惧的凭空想象，而是由仪式中的祭司演变而来的，仪式的精神内涵凭借仪式主持者或表演者的肉身得以拟人化和具象化，这就是神的原型。另一方面，原始仪式的行事层面，在祛除了巫术的魔力和宗教的庄严之后，就演变为戏剧，古希腊悲剧就是从旨在促进农作物增殖的春天庆典仪式（即所谓酒神节祭典）演变而来的。通过将神话和戏剧追溯到其原始仪式源头，哈里森对神和神话的起源、艺术和宗教的起源做出了极具新意的解释。受她的启发，当时剑桥的几位学者如穆雷（Gilbert Murray，1866—1957）、康福德（Francis Macdonald Cornford，1874—1943）等对近东、希伯来、埃及、中世纪乃至"野蛮民族"的神话和宗教的仪式原型进行了全面深入的研究，这就是学术史上有名的剑桥学派。剑桥学派的学说可以说是西方神话学史上第一个真正科学的学说。从此以后，尽管后来的学者对神话—仪式学说提出了种种批评和修正，但迄今为止，还没有一个神话学家能够真正摆脱神话—仪式学派所奠定的学科基础及其提出的问题。

哈里森才华横溢，学识渊博，平生游历八方，足迹几乎遍及欧洲所有古代文化遗址，涉猎古典学、考古学、人类学、语言学、美学、神话学、历史学等诸多学科，掌握了包括德语、拉丁语、希腊语、希伯来语、波斯语、俄语等在内的十六种语

言，平生著述宏富，既有大部头的考据著作，如《希腊宗教导论》《古希腊宗教的社会起源》《再论希腊宗教》等，也有文字典雅流丽、颇具维多利亚时代散文风格的学术随笔，本书就属于后者。本书原为当时几位英国学者编辑的《现代学术·家庭大学丛书》中的一种，由于书的读者对象是一般的知识大众，故作者在本书中娓娓动听地对其关于古希腊宗教、仪式、庆典、神话、美术的见解做了深入浅出的阐释，使本书成为一般读者了解神话—仪式学说最好的入门性和概论性读物，出版以来多次再版。值得注意的是，由于作者的研究对象是古希腊，因此，本书在引领读者深入古典学堂奥对古希腊文化寻根究底、追本溯源的同时，也用叙事化的笔调，向读者展现了古希腊多姿多彩、风情万种的宗教和风俗文化，尤其是她着意再现的古希腊春天庆典和酒神祭典的狂欢光景，更令人情不自禁地流连低回、心向神往。

哈里森的影响，在上个世纪上半叶波及整个世界的人文学术界，余波所接，也影响了中国的民俗学和神话学研究。20年代，周作人就曾著文介绍过她的学说，并翻译过她的著作，其《希腊神话一》（见本书附录）一文，就是专门介绍哈里森关于希腊神话见解的。文章开头就提到这本《古代艺术与仪式》，并说自己和哈里森结缘，就是因为这本书："我最初读到哈理孙的书是在民国二年，英国的家庭大学丛书中出了一本《古代艺

译　序

术与仪式》(*Ancient Art and Ritual*, 1913)，觉得他借了希腊戏曲说明艺术从仪式转变过来的情形非常有意思，……能够在沉闷的希腊神话及宗教学界上放进若干新鲜的空气，引起一般读者的兴趣，这是我们非专门家所不得不感谢她的地方了。"如果不是因为战乱而导致的种种阴差阳错，以周作人著述之勤，以他在学术界的号召力，这本小书也许早就翻译成中文了。现在，哈里森的大部头论著《希腊宗教研究导论》(*Prolegomena to the Study of Greek Religion*, 1903 年)和《古希腊宗教的社会起源》(*Themis: A Study of the Social Origins of Greek Religion*, 1912 年)已经译为汉语，我们把这本小书译成中文，介绍给中文读者，可以说是在重续文脉，完成一件前辈们早该完成而没有完成的工作。

刘宗迪

2007 年 12 月，北京

前 言

最好让我开门见山地说明本书的宗旨。本书的题目叫《古代艺术与仪式》,但是,读者诸君将不会从书中读到关于古代艺术或古代仪式的通论或概要,这些内容在一般的读物中不难找到。也许书名中的那个"与"字,才是这个书名的立意所在和本书的主旨所在:本书试图向读者揭示出仪式与艺术之间密不可分的关系。我相信,这种关系对于解决我们当下面临的一些重大问题具有十分重要的意义,比如说,艺术在现代文明中有何地位?艺术与宗教、道德有何区别和联系?简言之,这一关系关乎我们对诸如艺术的本质、艺术对于精神生活具有怎样的好处或害处这样一些重大问题的思考。

我以古希腊戏剧作为典型例证,因为这种艺术恰恰是源于一种原始仪式,而这种仪式几乎遍布全世界,这一个案为我们清晰地展现了一种伟大艺术的历史脉络。印度戏剧、中世纪戏剧以及由之发展而来的现代戏剧,也会告诉我们同样的故事,同样可以满足本书论题的旨趣。但是,与印度或中世纪相比,希腊离我们更近。

提到希腊和希腊戏剧，我应该感谢吉尔伯特·穆雷（Gilbert Murray）教授对本书的帮助和批评，他所做的已经远远超出他作为一个编辑者的职责范围。

简·艾·哈

剑桥·纽纳姆学院

1913年6月

第一章　艺术和仪式

《古代艺术与仪式》这个书名难免让人觉得不伦不类,仪式怎么能跟艺术相提并论呢?在现代人看来,仪式的实践者,都是些墨守成规的人,循规蹈矩地重复着先人的遗训和规矩,亦步亦趋,不敢越雷池一步。而艺术家则恰恰相反,提到艺术家,我们总是会首先想到自由奔放的思想、放荡不羁的做派,他们总是可以为所欲为,百无忌惮。在现代社会,艺术和仪式确实是格格不入的两回事。但是,选择这个书名,并非是作者一时的心血来潮,而是深思熟虑的结果。本书的宗旨,就是想证明,艺术和仪式,这两个在今人看来好像是水火不相容的事物,在最初却是同根连理的,两者一脉相承,离开任何一方,就无法理解另外一方。最初,是一种相同的冲动,让人们走进教堂,也让人们走进剧场。

这种说法,在今天听起来未免荒唐,甚至显得不够严肃,但是,对于公元前6世纪、5世纪甚至4世纪的希腊人来说,这确确实实是一句大实话。如果你能在酒神节这个盛大的春天节日,跟随一位雅典市民走进剧场,你将对此有亲切的体会。

这位雅典市民来到雅典卫城的南面，走进剧场大门，他立刻就会置身于一个神圣的广场，这是一片禁地，一片与周围的凡俗世界"间隔"开来的圣洁之域，它是奉献给神的。他走到广场左边（见117页图2），那里有两座神殿并峙而立，其中一座年代较久远，另一座年代较近一些。在古代，一座神殿一旦建成，就会因为其神圣性而被人们世代敬奉，轻易不会拆毁。雅典市民进剧院看戏，不需要花钱买票，看戏的花费由城邦报销，因为看戏就是他们的礼拜仪式，是一个市民必须履行的社会义务。

剧场对所有的雅典市民开放，但是，普通平民一般是不敢坐在第一排的，全场中，只有第一排的座位有靠背，而且，这排座位中间的位置还是带扶手的椅子。这第一排是留给贵宾的，但不是留给那些腰缠万贯能够看得起"包厢"的财主，而是留给某些城邦官员，他们无一例外，都是神职人员。每一个座位上都镌刻着主人的名字，中间的座位上镌刻着"狄奥尼索斯，埃琉西夫斯的祭司"的字样，狄奥尼索斯是这片圣地的主神。靠近这个座位的是"戴桂冠的阿波罗的祭司"的座位，旁边依次是"阿斯克勒皮厄斯[1]的祭司"和"奥林匹亚之神宙斯的祭司"

[1] 阿斯克勒皮厄斯（Asklepios），又作 Asclepius，希腊神话中的医神，太阳神阿波罗和科洛尼斯（佛勒癸亚国王佛勒古阿斯之女）之子。——译者注

第一章 艺术和仪式

等座位，如众星捧月般拱卫在主座两旁。其格局就像是英王陛下教堂中的前排座位是专为主教们所设一样，而前排中间座位的主人则非坎特伯雷大主教莫属。

雅典的剧场并非夜夜笙歌、天天作场，而是只有在冬天和春天的几个与狄奥尼索斯有关的重大节日才有戏剧上演，就像现在的一些剧场只是在主显节和复活节才上演剧目一样。现代的习俗——至少就我们英国新教徒而言——则恰恰相反，每逢重大的宗教节日，我们的剧院不是开门揖客，反而是关门拒客。另一个显著的不同是看戏的时间，我们习惯于在每天吃过晚饭之后，把事情都忙完了，才走进剧场消磨上两个钟点，剧场，对于我们来说是消遣娱乐的游戏场。希腊的剧场则在旭日东升时就开放，一天到晚都洋溢着圣洁而狂热的宗教气氛。酒神节历时五天或六天，在此期间，整个城市都弥漫着一种非同寻常的神圣氛围，规矩多多，禁忌多多，例如，在节日期间扣押债务人是非法的，任何人身攻击，不管是多么微不足道，都被视为渎圣罪。

黄昏时分，整个节日活动中最激动人心的一幕上演了。在照彻夜空的火炬和长长的游行队伍的护卫下，人们把狄奥尼索斯的神像抬进了剧场，安置在舞池中。更令人惊奇的是，狄奥尼索斯的神像不仅以人的形象出现，而且还以动物的形象登场。一队18—20岁的雅典青年俊彦前呼后拥地把一头漂亮的公牛赶进场地,这个生灵被明确地宣布是"神所歆享"。实际上，

我们不久就会证明，这头公牛不过是这位神灵的原始化身。在现代剧场中，你也能看到同样的情形，"我们以及我们的所有都是神的恩赐"，一边是救苦救难的耶稣基督，一边是献给他的逾越节羔羊。

但是，令人感到不解的是，这本来是一场献给狄奥尼索斯的戏剧，人们走进剧场是为了礼拜狄奥尼索斯，但是，当戏剧鸣锣开场之后，你会发现，在整部戏剧中，你很少能看到狄奥尼索斯的影子，你看到和听到的，却是什么阿伽门农[1]从特洛亚凯旋啦，克吕泰涅斯特拉[2]密谋杀害他啦，俄瑞斯忒斯[3]为父报仇啦，维德拉热恋希波吕托斯[4]啦，美狄亚[5]怒火难消杀

[1] 阿伽门农（Agamemnon），古希腊阿耳戈斯国王，特洛亚战争中希腊联军的统帅。详见荷马史诗《伊利亚特》。——译者注
[2] 克吕泰涅斯特拉（Clytemnestra），又译作克丽达妮丝特拉，阿伽门农的妻子，阿伽门农出征特洛亚期间，她与埃癸巳托斯私通，阿伽门农凯旋后，她和情夫密谋把他杀死。埃斯库罗斯写有关于这一故事的悲剧《阿伽门农》。——译者注
[3] 俄瑞斯忒斯（Orestes），阿伽门农和克吕泰涅斯特拉的儿子，克吕泰涅斯特拉和情夫埃癸巳托斯谋害阿伽门农，俄瑞斯忒斯则杀死凶手为父报仇。埃斯库罗斯、索福克勒斯和欧里庇得斯都写有关于此事的悲剧。——译者注
[4] 维德拉（Phaedra），克里特国王弥诺斯的女儿，她狂热地爱上了自己丈夫的前妻之子希波吕托斯（Hippolytos），遭到拒绝而自杀。——译者注
[5] 美狄亚（Medea），希腊神话中科尔喀斯王国的公主，神通广大的女巫，她爱上英雄伊阿宋，并帮助他克服重重困难得到金羊毛，但后来伊阿宋移情别恋，美狄亚疯狂复仇，杀死自己和伊阿宋所生的两个儿子。欧里庇得斯写有关于此事的悲剧《美狄亚》。——译者注

第一章　艺术和仪式

子泄愤啦,全是一些惨烈哀艳的故事,尽管有道德教化的作用,但是在我看来,却很少宗教意味。因此,就难怪有一些正统的希腊人,有时也禁不住要指责这些上演的剧目,说它们"跟狄奥尼索斯风马牛不相及"。

如果说戏剧最初是献给神的,是从仪式中脱胎而出的,那么,为什么舞台上上演的都是些人间的悲剧和故事呢?演员们身上穿戴的却又是祭司的服饰和冠冕,打扮的就像厄流西斯[1]秘仪上的术士。我们本来相信,希腊戏剧作为最古老的戏剧,应该最能体现出仪式和艺术之间的渊源,但事与愿违,我们发现,希腊戏剧并不具有宗教功能,甚至看不到神和女神的故事,而尽是荷马笔下那些男女在逢场作戏。为什么会这样?我们要找的线索好像在一开始就断了,在最关键的地方断了,留给我们的只是满脑子的困惑。

诚然,假如我们的眼睛只是盯着希腊仪式和艺术,我们肯定会一无所获。希腊是一个富于想象力的民族,无论什么事情,经过他们的添枝加叶、踵事增华,都会变得面目全非。面对希腊文明,我们就像面对高入云霄的宝塔,只顾得上叹为观止,而忘记了去勘测它的地基。欲追究希腊神话和宗教

[1] 厄流西斯(Eleusis),雅典附近的一个城市,这里每年都要举行旨在祈求和庆祝丰收的节日庆典,因为整个庆典有浓厚的秘教色彩,故被称为厄流西斯秘仪(Eleusinian mysteries)。——译者注

的来龙去脉而仅仅局限于希腊思想的范畴内，最后只能一无所获。一种仪式，例如我们讨论的戏剧，一旦到了希腊人的手里，就会立刻被改头换面成为艺术，因此，如果我们手头仅仅有希腊的材料，我们可能永远不会揭示其来历。不过，幸好我们不会一味流连徜徉于希腊花园，在这之外，还有更为广阔的天地展现在我们面前。我们研究的不仅仅是古希腊，而是所有古代艺术和仪式。因此，让我们马上把目光投向古埃及，考察一番他们那尽管迟缓但却更富于教化性的行为。埃及民族的心智不像希腊人那般空灵飞扬，对于一个研究人类心智进化的学者而言，观察平庸的人甚至是懵懂天真的小孩子，往往较之观察那些非凡的天才，会得到更大的启发。希腊跟我们太亲近了，也太先进、太现代了，不适于作为比较研究的对象。

在所有埃及的神当中，也许是在所有古代的神当中，可能再也找不到一位神能够比得上俄西里斯[1]长命了，也没有哪

[1] 俄西里斯（Osiris），古代埃及神话中的死而复生之神，他的死而复生象征大自然的季节循环。俄西里斯是太阳神的妻子与地神私通生下的儿子，他长大后，与自己的妹妹伊西斯结为夫妻，并成为埃及国王。他发明农业，制定法律，深受人民的拥戴，引起其兄塞特（Set）嫉妒，塞特设计害死俄西里斯，伊西斯痛不欲生，她的爱情感动上苍，让俄西里斯复活，成了永生不死主管人间生死的冥王。俄西里斯的神话传入古希腊，与狄奥尼索斯神话混为一体。——译者注

位神能像他那样影响深远、声名远播。他是所有复活之神的原型,这些复活之神死去,只是为了再一次复活。在阿拜多斯(Abydos),表现俄西里斯受难、死亡和复活的神秘戏剧每年都要上演。在这出神秘戏剧中,首先开场的是他跟对头塞特的战斗,接着是他受难的故事,依次表现了他的受挫、失败、负伤、死亡和葬礼,最后,否极泰来,皆大欢喜,俄西里斯死而复生,而且还有了传宗接代的独子荷鲁斯[1]。这个三部曲故事的内涵,将在下文详解,现在,我们只需注意一点,即这个故事既表现于艺术,也出现于仪式。

在俄西里斯节期间,要用沙混合着田里的泥土制作很多俄西里斯小塑像,神像的双颊染成绿色,脸染成黄色。这些神像是用一个金质模子模塑的,暗示这个神是一具木乃伊。在Choiak月[2]的第二十四天日落之后,人们把俄西里斯的肖像放进墓穴,同时取走上一年放进去的神像。对照另外一个仪式,我们会更清楚地理解这一仪式的宗旨。在节日一开始的时候,

[1] 荷鲁斯(Horus),为俄西里斯与伊西斯之子,古埃及神话中的鹰神,王权的守护者,外形幻化为鹰。法老即为人间的荷鲁斯。——译者注
[2] Choiak,古代埃及历法中的月名。古代埃及根据星象、尼罗河洪水周期和农事周期制定历法,将一年分为十二个月,每个月赋以专名,从一月到十二月的月名依次为Thoth、Phaophi、Athyr、Choiak、Tybi、Mechir、Phamenoth、Pharmuthi、Pachons、Payni、Epiphi、Mesore,Choiak为其中的第四个月。——译者注

要举行一个开耕和播种典礼，在一块农田的一头种大麦，另一头种小麦，另外一个地方则种亚麻。与此同时，主持仪式的祭司诵吟"播种"仪式颂词。人们把沙子和麦种放进一个被称为"俄西里斯苗圃"的大瓦罐中，并用一个金水罐从尼罗河汲来新水浇灌它，让大麦生根发芽。这个仪式象征俄西里斯的死而复生，"因为花园的生命就是神的生命"。

这个仪式既展现了神的死亡和复活，同时也展现了生命的死亡和复活，以及生长于大地上的庄稼的死亡和复活。但是，我们下面马上就会看到，这个死亡和复活的故事，在艺术中得到了更明确的体现。在菲拉（Philae）有一座宏伟的伊西斯[1]神庙，神庙中的一间密室里描绘着死去的俄西里斯，从他的身体上长出禾穗，一个祭司正用一个大水罐给禾苗浇水。画面中的题铭写道："俄西里斯，生自春水，斯神变化，奥赜莫名。"这个画面再现了Choiak月的仪式，即埋葬俄西里斯泥塑的仪式，塑像中掺杂着谷种，因此，当那些神像再一次被从墓穴中取出来时，它的身体已有新芽萌动，破土而出。正如弗雷泽先生所言，这些萌芽"被视为五谷丰登的祥瑞"。[2]

[1] 伊西斯（Isis），俄西里斯的妹妹和妻子。——译者注
[2] *Adonis, Attis, Osiris*, p. 324.

第一章　艺术和仪式

在丹特纳[1]有一件附有铭文的俄西里斯浮雕，把这一复活过程表现得更为栩栩如生。浮雕用一组画面描绘了横尸于棺的俄西里斯渐渐苏醒、起立，最后重新站立起来的过程。复活后的俄西里斯站立于一个巨碗之中，那可能就是他的"苗圃"，伊西斯展开双翼庇护着他，在他的面前，还有一个男子形象，手持一个T形十字架，即有柄十字架。在埃及，这种十字架是生命的象征。可见，人们一方面用仪式祈祷神的复活，另一方面又用艺术表现神的复活，两者可谓异曲同工。

谁也不会否认这件浮雕是地道的艺术品。这个例子明白无误地表明，在埃及，艺术和仪式密不可分。这样的例子不胜枚举，埃及的古墓中，有数不胜数的浮雕，用凝固的形式再现了仪式活动的场景。这种现象表明，古代艺术和仪式不仅关系密切，不仅可以相互阐发和说明，而且实际上两者就是一母所生，源于同一种人性冲动。

死而复生的神自然并非埃及所独有，而是世界性的。当以西结"走进耶和华殿外院朝北的门口"时，他在那里看见"有妇女坐着，为塔模斯哭泣"（《旧约全书·以西结书》，第八

[1] 丹特纳（Denderah），古代埃及城市，系供祀埃及爱神哈索尔（Hathor）的秘仪中心所在地。——译者注

章）。[1]这种习俗是犹太人从巴比伦带来的。塔模斯（Tammuz）就是杜牧济（Dumuzi），其全称为Dumuzi-absu[2]，即"水的真正的儿子"。他跟俄西里斯一样，也是生命之神，生自洪水，并且在炎热的夏天枯萎死亡。弥尔顿在诗中描写异教伪神行进的队伍时，提到塔模斯：

> 随后登场的是塔模斯，
> 在黎巴嫩他每年都要死一次，
> 叙利亚女郎哀哀吟唱，
> 深情的恋歌萦绕整个夏季。

在巴比伦，塔模斯是伊师妲尔[3]的情郎，他每年都要死亡

[1]《旧约全书·以西结书》第八章中的这一段全文如下："他领我到耶和华殿外院朝北的门口，谁知，那里有妇女坐着，为塔模斯哭泣。他对我说：人子啊，你看见了吗？你还要看见比这更可憎的事。他又领我到耶和华殿的内院，谁知，在耶和华的殿门口、廊子和祭坛中间，约有二十五个人，背向耶和华的殿，面向东方拜日头。他对我说：人子啊，你看见了吗？犹大家在此行这可憎的事还算为小吗？他们在这地遍行强暴，再三惹我发怒，他们手拿枝条举向鼻前。"这些妇女在耶和华神殿里举行与农耕有关的传统仪式，这在正统的神职人员看来，无异于用异端亵渎神灵，因此引起耶和华震怒。——译者注
[2] 塔模斯（Tammuz）是古巴比伦神话中丰饶和生殖女神伊师妲尔的恋人。——译者注
[3] 伊师妲尔（Ishtar），古代亚述和巴比伦司爱情、生育和战争的女神。——译者注

第一章 艺术和仪式

一次,穿过黄泉,回到亡灵和尘土堆积的冥府,"那些幽暗的宫室里,门窗和门闩上,积满死灰旧尘,任谁到了那里,都是有去无归。"伊师妲尔女神追随着他来到冥府,当她逗留在地下时,大地上生命停止,一片肃杀,花朵枯萎,草木凋零,动物和人类也停止了生儿育女。

我们对"真正的儿子"塔模斯的了解,主要是来自他的另一个称号阿多尼斯[1],后者被称为主或王。阿多尼斯的祭仪在每年夏天举行,这确实是一个令人难忘的节日。每年夏天,正当雅典船队扬帆远航,开始其驶往叙拉古[2]的艰险航程的时候,雅典就会笼罩在一片哀伤的气氛当中,大街小巷到处可见送葬的殡仪队伍,到处可见阿多尼斯的尸身塑像,到处都游荡着女人哀怨的挽歌声。修昔底德[3]在他的书中很少提及预兆、

[1] 阿多尼斯(Adonis),腓尼基神话中大自然的主宰者,Adonis 在闪语中的意思是"统治者""君主"。阿多尼斯死而复生,象征大自然冬去春来,万物复苏。在古代腓尼基和叙利亚,每年夏天都要举行仪式纪念阿多尼斯的死亡和复活。阿多尼斯的故事后来传入希腊,在希腊神话中,美女密耳拉被众神变成没药树(没药树的芳香树脂,就叫密耳拉),没药树生出的儿子即阿多尼斯。爱神阿佛洛狄特爱上这个美少年,托冥后珀耳塞福涅代为抚养,孩子长大后,冥后舍不得将其还给爱神,两位女神遂起争执,宙斯建议阿多尼斯每年在冥后处住四个月,在阿佛洛狄特处住四个月,另外四个月由他支配。不久,阿多尼斯在打猎时为野猪所伤而死,鲜血化成玫瑰。——译者注
[2] 叙拉古(Syracuse),西西里岛东部的一个港口。——译者注
[3] 修昔底德(Thucydides),古希腊历史学家,著有《伯罗奔尼撒战争史》等。——译者注

灾异之类，普鲁塔克[1]则对此津津乐道，他告诉我们那些相信预兆的人对于同胞们的命运忧心忡忡，毕竟，在一个为阿多尼斯这位"迦南之王"出殡的日子里出航，并不是一个好兆头，就像在基督教世界，黑色星期五这个耶稣受难日也不宜出航一样[2]。

在夏天举行的塔模斯和阿多尼斯仪式，与其说是复活的仪式，不如说是死亡的仪式。整个仪式强调的是植物的枯萎和死亡，而不是新生和生长。之所以会这样，道理其实很简单，我们不久就会说明。眼下，我们只需认识到，在埃及，俄西里斯的复活不仅用仪式的形式，同时也用艺术的形式得以展现，而在巴比伦和巴勒斯坦，塔模斯和阿多尼斯忌日的内容则主要是仪式，而不是艺术。

综上所述，我们看到，艺术和仪式不仅在古希腊，而且在埃及和巴勒斯坦，都是密不可分的，它们的关系如此紧密，以至于不得不让人怀疑，它们原本出自同一源头。现在，我们必须进一步追问，究竟是什么让艺术和仪式如此形影不离？两者究竟在何处是相通的？它们是起源于同一种人性冲动吗？如果是这样，

[1] 普鲁塔克（Plutarch），古希腊传记作家和哲学家，著有《希腊罗马名人传》等。——译者注
[2] *Vit. Nik.*, 13.

第一章 艺术和仪式

那么,它们后来为什么又分道扬镳了呢?

为了消除歧义,让我们先略费笔墨,对所谓艺术和仪式的概念作一番阐释。

柏拉图在《理想国》[1]一书的一个众所周知的段落中断言,艺术就是模仿。艺术家模仿自然事物,而自然事物在柏拉图看来,本身就是对更高的真实体的模仿,艺术家的所作所为就是对模仿的模仿。艺术家拿着一面镜子,对着大自然随心所欲地改变着镜子的角度,于是世间万物,诸如太阳、天空、大地和人类等等,就在镜子之中反映出来。从来没有哪个学说像这种说法这样既荒谬绝伦,又意味深长,我们也许能够借助于对仪式的分析,使其所蕴含的真理得以充分地彰显。但是,由于现代的人们还在以改头换面的形式继续重复着柏拉图的谬论,因此,我们有必要对其悖谬之处有清醒的认识。就在不久之前,一个画家也许会对艺术下这样一个定义:"所谓绘画艺术,就是用颜料在一块平面上再现立体对象的技艺。"仅此而已!今天,也许不会再有人认为艺术就是对大自然惟妙惟肖的再现和模仿了,照相术的诞生已经足以令这种艺术观寿终正寝。但是,仍有不少人将艺术视为对大自然的"加工提高"或者"理想化",他们认为,艺术家的任务就是从大自然中得到启发、提取素材,

[1] *Rep.* X, 596–9.

据以制作一个更完美的自然景观。也许,正是那些与仪式休戚相关的艺术形式,能够让我们认识到这些关于艺术的老生常谈是何等荒谬。

且看我们刚刚提到过的那件浮雕,画面中俄西里斯一点点地从棺柩中直起身子,起死回生。难道你会说这个场景是某种现实的摹本或再现吗?不管这个画面看起来是如何"真实",它只是表现了一个想象的场景而不是真实存在的场景。世界上并不存在一个名叫俄西里斯的人,即使有这样一个人存在,也不会从墓穴里的木乃伊起死回生。实际上,这里的问题与事实无干,也与事实的再现无干,即使果真涉及事实以及对事实的再现,那么,请问,人们费尽心机地去再现一个事实又有何用呢?关于模仿说理论,关于它包含的真理和谬误,我们将在下文再谈。可以说,整个"模仿说"理论,都是误入歧途了,因为它对一种广泛存在的人类活动的动机做出了错误的解释。也许,正是这一错误又促使另外一些学者将艺术视为理想化手段,这种观点认为,人类天生就怀有某种莫名其妙的乐观主义念头,希望把大自然改良得更加美好。

现代学术在面临诸如艺术的诞生这样的问题时,不再殚思竭虑地苦思冥想、凭空推测,而是具体考察艺术的实际产生过程。人们从野蛮民族中收集了大量的艺术材料,这些艺术是如此原始,我们甚至不知道该不该把它们称为艺术。这些初具雏

第一章 艺术和仪式

形的艺术,使我们有可能去追索那些促使艺术诞生的最隐秘冲动,这些冲动今天仍在激励着艺术家的创作。

惠乔尔印第安人[1]如果担心烈日的酷热引起旱魃肆虐,就会把一个陶盘供放在神庙的祭坛上。盘子的一面画着太阳圣父的"面孔",即一个圆圆的日轮,四周放射出红、黄、蓝三种颜色的光线,他们称之为太阳之"箭",在惠乔尔印第安人看来,太阳就像光彩夺目的太阳神阿波罗一样,也持有光线做的箭矢。盘子另一面的画面,则表现了太阳在天空的四个方位运行的历程。太阳的整个行程用一个大十字架形的图形表示,十字中央是一个圆圈,表示中午。环绕在周围的是一些蜂窝状的乳突,它们象征大地上的群山,山丘周围的红色和黄色圆点表示庄稼,山丘上的十字则象征财富和金钱。有些盘子上还画着鸟雀和蝎子,还有一个画着弯曲的线条,表示雨水。这些图形在我们看来确实不知所云,但在惠乔尔印第安人却是一目了然,"太阳父亲拥有阔大的盾牌(或者面庞),他的箭从东方射出,给惠乔尔带来金钱和财富。他的光和热让玉米成熟,但我们要求他不要驱散那些聚集在山顶上的雨云。"[2]

[1] 惠乔尔印第安人(Huichol Indians),生活在墨西哥的一个印第安人部族。——译者注

[2] C. H. Lumholtz, *Symbolism of the Huichol Indians*, in *Mem. of the Am. Mus. of Nat. Hist.*, Vol. III, "Anthropology"(1900).

那么，这究竟应该算是艺术还是仪式呢？两者都是，又都不是。在我们看来，祈祷活动和艺术作品，一是一，二是二，互不相干。但在惠乔尔人那里，两者还是浑融莫辨的，他们同时表达了其对于太阳的思考、激情及其与太阳的关系，如果说"祈祷是心灵真诚的渴望"的话，他们的画面就是其祈愿的体现。无独有偶，我们在希腊的"祈祷"（euchè）一词中也看到同样的情形。如果希腊人想祈求保护神狄俄斯库里兄弟[1]的佑助，他们就会雕刻一个狄俄斯库里兄弟的神像，如果他是一个水手，他就会在狄俄斯库里之外再雕一只船，神像的底部刻着"祈祷"（euchè）的字样，这并不意味着他要雕刻一个供他"许愿"的偶像，而是其内在渴望的真诚流露，是一次雕刻出来的祈祷。仪式当然涉及模仿，但是并非源于模仿。仪式旨在重构一种情境，而非再现一个事物。仪式确实是一种模式化的活动（详见下文），不是真正的实践活动，但是，仪式并非与实践活动毫不相干，它是实际的实践活动的再现或预期，因此，希腊人将仪式称为 dromenon，即"所为之事"，尽管并不是十分准确，却也名副其实。

[1] 狄俄斯库里兄弟（Dioscuri），指希腊神话中的孪生兄弟波吕丢刻斯和科斯托耳，兄弟两人手足情深，同生同死，死后变成双子星座（另一种说法是两人分别变成了启明星和太白星）。斯巴达人将他们奉为国家的保护神和战士及水手的庇护者。——译者注

第一章 艺术和仪式

蕴藏在艺术的深处的那促使艺术产生的动力和根源,并非是一种再现自然或改进自然的意愿,那些惠乔尔印第安人不会为了这种无聊的目的而徒费心力。艺术源于一种为艺术和仪式所共有的冲动,即通过表演、造型、行为、装饰等手段,展现那些真切的激情和渴望。表现俄西里斯的艺术和仪式,植根于同一种人所共有的强烈愿望,即大自然的生命力必将死而复生。正是这种共同的情感因素导致艺术和仪式在一开始的时候浑融不分。两者在一开始都涉及对一种行为的再现,但是,并非为了再现而再现,只有当激情渐渐冷却并被人们淡忘,再现本身才变成目的,艺术才变成了单纯的模仿。

正是这种蜕化过程,这种创造向模仿的蜕变,使仪式在今天的人们眼中变成了墨守成规、枯燥乏味的事情。尽管仪式不再被人真诚地信仰了,但这并没有妨碍人们继续例行公事。习惯的力量是强大的,我们不应忽视。人类的神经活动,一旦被定位在某一方面,就连最细微的冲动,也会被纳入这固有的路径。即使在当初所有的激情都退潮之后,我们仍一成不变地重复着最初的行动,我们所模仿的,其实并非别人,而正是我们自己。由于模仿本身就有一种心智上的吸引力,因此,模仿就变成了仪式的目的,甚至也变成了艺术的目的。

正如我们上面看到的,要对惠乔尔印第安人的陶盘做出明确的归类,并不容易。作为祈祷,它是仪式,而作为装饰的表面,

它是一种原始艺术品。在下一章，我们将讨论一种仪典，它对于我们的论题极有启发性，这就是几乎遍布全世界的哑剧舞蹈，它体现了野蛮人的社会和宗教生活的鲜明特征，这种哑剧舞蹈究竟该算是仪式还是艺术呢？

这种哑剧舞蹈与我们正在讨论的课题确实息息相关，在我们深入分析艺术和仪式的关系之前，有必要对它的一些一般性特点和旨趣有所了解，鉴于这是一种眼下即将消逝的仪典，因此，对它的了解尤显必要。我们将会从这种舞蹈中发现艺术和仪式的契合点，我们也将从中发现仪式和艺术由之脱胎而出的共同渊源。不仅如此，哑剧舞蹈还会让我们认识到仪式在沟通实际生活与作为生活的再现的艺术之间的纽带作用。

基于此见，我们在下一章中将讨论一般性的仪式舞蹈，并试图揭示其精神根源，在第三章中，我们将讨论一种特别重要的舞蹈，即盛行于各个原始民族中的春天之舞。在此基础上，我们将讨论希腊的春之舞，希腊戏剧就是由它演变而来，我们希望借此可以揭示出仪式和艺术之间的渊源关系。

第二章 原始仪式：哑剧舞蹈

在旧时那些涉及"愚昧的异教徒"的经籍和圣歌中，异教徒被描绘成一些奇怪而反常的生物，他们总是喜欢"向木头和石头"下跪，但却从来没有人追问过，他们的行为何以如此愚昧和荒诞，而只是一味地认为，正是因为他们的愚昧，所以福音的光辉从来没有照耀过他们。现在，野蛮人不再仅仅是教化和圣歌写作的反面教材，而且还成了科学观察的对象。我们想要理解他们的精神世界，也就是说，要理解他们的行为方式，而我们之所以要研究他们，并非仅仅为了他们，为了迅速而专断地开化或者感化他们，而且也为了我们自己，一方面，当然是出于求知的爱好，另一方面，也是因为我们认识到我们自己的行为乃是出于和他们相似的本能，因此，通过理解他们，我们也能更好地理解自己。

那些研究原始民族的现代人类学家发现，对"假神"的祭拜、对"木头和石头之神"的礼拜，被从事圣歌写作的作者大大地夸大了，并不符合野蛮人的真正精神。我们到处寻找异教偶像的神殿，到处发现的却是跳舞场和仪式舞蹈。野蛮人是积

极行动的人：他们不是祈求神帮助他们做事，而是自己动手去做；他们宁愿念咒，而不祈祷。简言之，他们实施巫术，尤其是热衷于跳巫术舞蹈。如果一个野蛮人要求太阳升起、刮风或者下雨，他不是走进教堂，拜倒在一个虚假的神像面前哀哀祈求，而是召集他的族人跳起太阳舞、风舞或者雨舞，如果他要出发去猎熊，他不会祈求他的神给他力量，让他骗过或者战胜熊，而是跳起熊舞演练猎熊的武艺。

谈到舞蹈，我们同样要克服一些现代的偏见和误解。对于我们而言，舞蹈是一种轻松愉快的娱乐活动，只适合青年人玩乐，成年人则不宜沉迷其中。但是，墨西哥的塔拉乌马雷[1]人却用同一个词"诺拉发"（nolávoa）既表示工作又表示舞蹈。当一位老人责问一位年轻人说："你为何还不快去干活（nolávoa）？"他的意思是说："你为什么只是在一边看而不去跳舞？"一个塔拉乌马雷男子，从儿童到青年、从青年到成人，当他渐渐长大，他"跳舞"的次数也不断积累，"跳舞"的次数同时也是其社会地位的体现。最后，当他老得不能动弹的时候，离开了跳舞场，他也就失去了存在的价值，因为他再也不能跳舞了。他的舞蹈，跟他的社会地位一道，就传给了比他更年轻的人。

[1] 塔拉乌马雷（Tarahumare），墨西哥的一个印第安人部族。——译者注

第二章 原始仪式：哑剧舞蹈

巫术舞蹈在今天的欧洲仍有遗存。弗雷泽先生指出，在德国的斯瓦比亚（Swabia）和特兰西瓦尼亚的撒克逊人（Transylvanian Saxons）当中，这种现象还普遍存在[1]。一个种亚麻的农民，如果他想让他的亚麻长高，就会在亚麻地里使劲蹦高跳舞，希望借此促使亚麻拔高。在德国和奥地利，许多农民相信，跳舞能促使亚麻生长，他跳舞跳得越高，或者站在桌子上倒退跳跳得越高，这一年的亚麻就会蹿得越高。促成此类模拟舞蹈的实际动机，是毋庸置疑的。马其顿的农民翻完农田之后，就会把铁锹使劲地抛向空中，在它落下时伸手抓住，同时喊道："铁锹飞得高，庄稼长得高。"在俄罗斯东部一些地方，女孩子们在忏悔星期二的晚上，肩并肩地在一个巨大的花环中翩翩起舞，花环是用叶子、花朵和缎带编制而成的，上面还缀着一个小铃铛和一些亚麻丝，在花环中跳舞的时候，女孩子们必须一边使劲挥舞手臂，一边大声叫："亚麻亚麻快快长！"或者其他诸如此类的话。跳累了就跃出花环，或者被她的女伴扔出花环。

这是艺术吗？我们会毫不犹豫地说"不是"。那么，这是仪式吗？我们也许会略微犹豫，但还是会说"不是"。我们会说，它算不上仪式，只是一些无知男女的迷信之举而已。我们再看

[1] 这些例子都来自 *The Golden Bough*, *The Magic Art*, I, 139ff.。

一个例子。在北美洲的奥马哈[1]印第安人部落,每当旱灾肆虐、庄稼枯萎之时,部落中的宗教性组织野牛会就会将一个巨大的罐子装满水,围绕着它婆娑起舞。其中一个舞者从罐子里喝一口水,然后朝向空中,喷水成雾,用以模拟雾气和毛毛雨。然后,他们把罐子倾倒,让水流到地上,众人纷纷趴到地上喝水,弄得自己满脸泥水模糊。他们相信这样就能够让天降甘霖,浇灌庄稼。面对这样一种场面,我想任何一个深思熟虑的人都会承认这是一场意味深长的原始仪式。在这种仪式和上面提到的那些舞蹈之间唯一的区别是,上面那些舞蹈是私人自发的,或者至少是非正式的,而这个仪式是为了社区的公共利益由一个宗教性社团公开举行的。

这当然是一个重要的区别,但是,目前来说,我们所关心的仅仅是抓住这两种活动中的共同性,而正是这个共同性展现出它们共同的起因和渊源。那些俄罗斯女孩在花环内外跳进跳出的舞蹈,含义一目了然,女孩子们边跳边叫"亚麻亚麻快快长!"就说明了一切。她们所做的正是她们所说的,她们的所作所为表达了她们真诚的心愿,朴素的生命欲望激发着她们婆娑起舞。如果你曾观看过一场激烈的网球比赛,或者是一场台球比赛,你就会亲身体会到你的愿望与你的动作是如何同气相

[1] 奥马哈(Omaha),美国的一个印第安人部族。——译者注

应、息息相关。看见击球者伸出了球杆，你的手臂就会跟着不由自主地紧张起来，跃跃欲试地伸出去。看见网球正在飞越球网，你就会情不自禁地翘起一条腿，似乎要帮着那个网球跨越障碍。现代心理学告诉我们，感应巫术在其产生之初，并非是某种不切实际的虚幻知识的产物，甚至也不是一种"模仿本能"的表现，归根到底，那只不过是激情和欲望的自然而然的流露和宣泄。

但是，感情的自然宣泄尽管是最根本的动因，却不是唯一的要素。拉着长腔号哭，甚至是大家一齐放声号哭，同样可以宣泄心中的感情，然而，我们不会把这称为仪式。当然，集体性的号哭很有可能演变为一种有节奏和旋律的哭腔，因此可能发展成为一种仪式性的音乐。但是，仪式要能发展为艺术，还必须迈出关键性的一步。仅仅是激情的宣泄，算不上艺术，艺术应是激情的呈现，也就是说，只有用某种方式再现、模仿或者表现了那种产生了激情的思想，才能算得上艺术。艺术不是模仿，但是，艺术还有仪式，却往往包含着模仿的要素，在此意义上，柏拉图是正确的。如果说艺术离不开模仿，那么，艺术模仿的究竟是什么呢？这一问题留待下文论述艺术和仪式的区别时再详谈。

我们在上文已经提到，希腊语把仪式称为 dromenon，意谓"所为之事"，这个字眼意味深长。它表明，希腊人已经认

识到，要举行一种仪式，你必须做一些事情，也就是说，你必须不止是在内心里想象，而且还要用动作把它表现出来，或者，用心理学的术语讲，当你体验到一种刺激，不应仅仅是被动地体验，还要对它有所反应。当然，希腊语中的这个词，dromenon，并非心理分析的结果，而是源于希腊人的切身体会。在古希腊，仪式是实际的作为，是模仿性的舞蹈，或者别的诸如此类的活动。认识到这一点非常重要，因为希腊语中用于指称戏剧表演的字眼 drama，与 dromenon 这个词一脉相承。drama 也同样意指"所为之事"。希腊语文本身就毋庸置疑地表明，艺术和仪式之间是一门宗亲。这一点对于我们的观点至关重要，我们下文还要详谈，这里，我们只要记住，这两个希腊词，dromenon 和 drama，就其准确的含义而言，就其区别和关系而言，为我们整个讨论提供了一把打开历史之门的密钥。

现在，我们必须指出，dromenon（所为之事）这个希腊字眼，严格地说，并不十分准确。它省略了某些重要的含义，一方面，可以说它蕴含的太多，但另一方面，它蕴含的又太少。说它蕴含的太多，因为并非所有的"所为之事"都是仪式。有人向你挥动拳头，你吓得缩回脑袋，这一动作表达了你的情绪，是对一种刺激的反应，但是，这不能算是仪式。你消化了你吃的晚餐，这是一项很重要的工作，但这显然也不能算是仪式。

仪式的一个重要因素在于它的集体性，是由若干有着相同

情绪体验的人们共同做出的行为。一个人独自享受他的晚餐当然算不上仪式,但是,一群人在同一种情绪的影响下共进晚餐,却常常演变为一场仪式。

集体性和强烈的情绪原本就是休戚相关、密不可分的,它们经常把单纯的行为转变为仪式,在原始人中尤其是这样。在野蛮人群中,个体的个性极为薄弱,个人感受不受重视,只有部族的集体感受才是最重要的,才能诉诸仪式。单独一个野蛮人,当然也会激动地手舞足蹈,也会欢呼雀跃,也会恐惧战栗,但是,只有当这些动作是由群体一起做出的时候,才会具备一定的规律性,个人性的动作必定不会太剧烈,也不会太持久。行为的激烈程度和集体性密不可分,两者都是仪式所必不可少的,但是,对于艺术而言,却不是必不可少的。迄今为止,我们还没有触及艺术和仪式的分界线,dromenon(仪式)是何时以及如何变成 drama(戏剧)的呢?

在这两个词的区别被清楚认识到之前,古希腊的语言大师已经体会到了这种区别。在所有语言的演变过程中,对于语义差异的感觉总是先于对这种差异的明确界定,对此,P. 史密斯先生在论著中已经做了透彻的说明[1]。本能是不依赖于理性的,尽管过后需要理性的辩护。希腊语分别用 dromenon 和 drama

[1] "The English Language," *Home University Library*, p. 28.

这两个词表示两种不同的"所为之事",那么,古希腊的语言大师对于艺术和仪式之间的区别,是如何体会的呢?要回答这一问题,我们需要求助于心理学这门关于人类行为的科学。

出于方便上的考虑,我们习惯于把人类的本性划分为三个部分,即知识、意志和情绪,并将三者进一步细分,比如说,把知识又划分为推理、想象等。我们喜欢把这三个不同的部分按价值高低加以排列,位于最高层的是推理,它的下面则是难以捉摸的情绪和激情。这种等级制贬低了我们本性中的生命冲动,激情乃至情绪被贴上了封条。这种广为流行的心理学其实只是一个神话,尽管确实是一种有用的甚至是必要的神话。实际上,推理、情绪和意志之间的关系并不比朱庇特、朱诺和密涅瓦之间的关系更疏远[1]。

也许,把人性的构成视为一个浑然一体的行为连续统比视之为一些互不相干的要素的集成束更有启发意义。对于我们每一个人而言,这个世界好像总是被分成两半,我们自己是一半,其他所有的东西是另一半。我们所有的行为、动作、生活就构

[1] 朱庇特(Jupiter),即宙斯(Zeus),古希腊神话中奥林匹斯山上的最高天神,万民和众神的主宰者,罗马人称之为朱庇特;朱诺(Juno),即赫拉,希腊神话中的天后,宙斯的妻子;密涅瓦(Minerva),即雅典娜(Athena),古希腊神话中的科学和智慧之神,宙斯之女,传说她是从宙斯的头颅里出生的,罗马人称之为密涅瓦。——译者注

成这两半之间的关系。我们的行为似乎包括三个阶段，三个阶段相互联系，而非截然分离。外部世界，也就是那另一半，也就是所谓客体，作用于我们，通过感觉触及我们，我们听到、看到、闻到和感觉到它，并针对它产生一定的情绪。接着，情绪转变为动机，我们对于作用我们的客体进行反应，试图改变它或者它和我们的关系。没有感觉就没有情绪，没有情绪就不会有行动。当我们谈论推力、情绪或激情、意志的时候，仿佛人类行为的这三个方面是互不相干甚至是互不相容的，或许，我们还想把知识与情绪隔离开来，以免受到情绪的玷污。但是，实际上，尽管在某些情况下知识、情感和行为中的某一个可能占据主导地位，却并不意味着其他方面就不存在了，这三个方面总是形影不离，难分难舍。

知、情、意三要素或三阶段是任何人类行为都不可或缺的组成部分，因此，当我们谈及它们时，我们不再将它们排列为高低等级，让知识或推理高高在上。知识，即被动地接受和认知一个刺激，看起来好像具有在先性，因为我们在反应（react）之前，必须有所受动（acted），但是，在先性并不意味着优越性。我们可以换一个方式看问题。我们把人性比作一个通向行动的阶梯，则知觉应是梯子的第一层，情绪处于第二层，行动处于最顶上一层，它是攀登者的最终目的。上面这番对人性的勾勒尽管极为粗率，但就我们的话题而言已经足矣。

思想的结果和目的是行动，知觉最终在行动中得以实现和完成，但是，谈到思想和行动的关系，我们遇到了一个饶有兴味的问题。对于纯任"本能"而为的动物而言，知觉之后马上就随着行动，这样的行动有利于其自身和物种的延续。但是，对于高等动物，尤其是对于人来说，由于其神经系统更为复杂，知觉并不会马上导致行动，在知觉和行动之间有一定的间歇，以便让他在几种可能的行动方案之间进行选择。知觉被封存，在情绪的协助下，变成了有意识的表象。心理学家告诉我们，正是在这个知觉和行动的间歇空当中，我们所有的精神生活，我们的想象、观念、意识乃至我们的宗教和艺术，才得以建立起来。假如我们的知识、情感和行动之间环环相扣，没有任何间歇，假如我们是一个被本能充满的实体，我们就几乎不会有 dromenon（仪式行事），更不会从 dromenon 过渡到 drama（戏剧）。尽管并非构成艺术和宗教的全部因素都源于仪式，但艺术和宗教确实就是植根于人性的这个不完满的循环，植根于没有得到实现的欲望，植根于那些因为没有迅速转化为行动而没有得到宣泄的情绪和感受。了解这一点，对于我们下面将要论述的艺术和仪式的区别至关重要。

表现活动的多次重复导致抽象，而抽象促使仪式向艺术的转化，对此，我们有必要略作考察。一个部落成员，每当他狩猎或打仗凯旋，或旅行归来，或者在任何一种给他们的身心带

第二章 原始仪式:哑剧舞蹈

来愉悦和快感的事件之后,总会在夜晚的篝火边,向那些闻讯而至的妇女和年轻人手舞足蹈地再现他的所作所为。这样一种在世界上广泛存在的习俗无疑是产生于每一个成功者都想重温成功喜悦的欲望,除此之外,还有人类本性中天生就有的自我炫耀、自我标榜的欲望。正是在诸如此类的再现活动中,我们发现了历史和纪念仪式的萌芽,而且,正是这种情绪冲动导致了抽象的过程,而抽象是人类心智典型的和独一无二的特点,这一点确实令人觉得不可思议。野蛮人参与了一场实际发生过的战斗,但是,不难看出,如果这场战斗的情景被一次又一次地再现,那场特殊的战斗或狩猎将被逐渐淡忘,只有战斗的再现形式得以流传,再现被从其实际原型剥离开来,变成普遍的和抽象的动作程式。就像小孩子做游戏一样,他们煞有介事地"出殡",但不是真正出殡,煞有介事地"打仗",但并非真打。由此就产生了葬礼舞蹈、战争舞蹈或狩猎舞蹈。由此可见,情感和知识,是如何难分难解地交织在一起,不可或离。

行为的各个阶段也同样纠结缠绕,难以截然区分。比如说野蛮人跳舞的时机,他们不光在凯旋或打猎归来时为了庆祝才跳舞,他们还在出征之前跳。一旦原本旨在庆祝和纪念的舞蹈逐渐与原初情境相分离,它就变成了抽象的和普遍性的巫术舞蹈,变成了也可以在行动之前跳的舞蹈。一个部落在准备出发去打仗之前,会跳起战争舞鼓舞士气、激发斗志,

在准备出猎之前，则会表演捕捉猎物的狩猎哑剧。显而易见，诸如此类的舞蹈旨在强调人性的实践性、能动性和实干的方面。在此意义上，舞蹈就是欲望和激情在压抑和郁积之后借身体运动的宣泄。

这两类舞蹈，一是借再现而庆祝，一是借再现而预期，也许柏拉图在这两类舞蹈中都会看到模仿的因素，即希腊人所谓mimesis。在某种意义上，可以说他说得很对。庆祝性舞蹈确实模仿了，它们确实模仿了曾经发生过的狩猎或战斗，但是，如果我们仔细地分析一下，就会认识到这些舞蹈的目的并非为了再现战斗或狩猎的场面本身，而是为了重新体验战斗或狩猎的激情，正是那种动人心弦、惊心动魄的激情才是他们希望回味和重温的。情感要素在行动开始之前举行的巫术舞蹈中体现得更为一目了然。出征的战士或猎手最渴望的就是凯旋，但是，战斗和狩猎并不是马上就能打响的，圆圈的缺口一时难以闭合，胜利的欲望并不能立马实现，战士们摩拳擦掌、跃跃欲试，满腔的怒火和血气无处发泄，最后再也按捺不住，手舞足蹈、发扬蹈厉。这种舞蹈是模仿性的，但是，值得注意的是，它并非舞蹈者对别人行动的模仿，而是舞蹈者对自己未来行动的预演。这种对预期之事的模仿成为习惯性活动之际，也就是仪式诞生之时。因此，仪式性的模仿，是情感的自然流露，而非完全出于实用的目的。

第二章 原始仪式：哑剧舞蹈

柏拉图从来也没有亲眼目睹野蛮人跳战争舞、狩猎舞或者祈雨舞蹈，假如他曾经目睹此类舞蹈，他也会承认其为真正的艺术。但是，他肯定曾经见到过与此非常类似的表演，并毫不犹豫地称之为艺术。他肯定看到像阿里斯托芬喜剧之类的表演，在这些表演中，合唱队装扮成鸟、云、蛙或者蜂[1]，而且他肯定会用这些喜剧来为他对艺术的定义辩护。这些戏剧中，人们模仿飞禽走兽，穿着它们的皮毛，惟妙惟肖地模拟着它们的动作姿态。无疑，相对于他那个时代的情形而言，他的定义是完全正确的，但是，追根究底，我们就会发现在艺术的根源处，有着较之模仿更为深刻、更为有力也更具情感色彩的动机。

这种广泛存在于野蛮世界中的扮兽舞蹈，源于野蛮人的信仰。按圣·弗朗西斯所极力主张的说法，野蛮人把野兽、鸟和鱼等等当成他们的"小兄弟"。其实，严格地说，不如说他们把这些动物视为他们的"兄长"乃至"父亲"，因为他们对这些动物满怀热爱和敬畏，就像澳大利亚土著对袋鼠的态度、北美土著对于大灰熊的态度。扮兽舞蹈可以追溯到人类文明的更早时期，这种早期文明以结晶的形式存留下来，就是所谓"图腾制度"。"图腾"意为族类，既指动物的族类，又指人类的族类。在袋鼠族中，既有蹦蹦跳跳的袋鼠动物，也有

[1]《鸟》《云》《蛙》等都是古希腊喜剧家阿里斯托芬喜剧的名称。——译者注

模仿袋鼠又蹦又跳的袋鼠人,他们都属于袋鼠族,他们以袋鼠为标志,并且乐于借此体现其族群的认同感。他们装扮袋鼠的目的,不是为了模仿,而是为了"参与",表示对族群和社会的归属。后来,当人类的自我意识更加觉醒,开始把自己和他的族群同胞区分开来,人们才开始认识到,自己不是一只跟其他袋鼠一样的袋鼠,这时,有意识地模仿其图腾动物,将会被作为一种强化和恢复其族群归属感和一体化的手段。这样一来,尽管舞蹈的目的原本并非模仿,但舞蹈中的模仿因素却不断得到强化和突显。对于造型艺术也是一样,艺术并非源于模仿,毋宁说模仿是源于艺术,源于感情表达活动,一直与艺术形影不离,相伴始终。在这一方面,艺术和仪式在其诞生之初并无区别,它们的目的都不是为了再现什么东西,而是为了创造和重温情感。

这一点,如果我们对希腊语中的 mimesis(模仿)一词稍加分析,将会看得更为分明。其实,我们把 mimesis 翻译为"模仿",大错而特错。mimesis 一词的意思是一个被称为"弥摩"(mime)的人的活动或作为,而弥摩(mime)的意思不过是指化装参加哑剧舞蹈或原始舞蹈演出的人,大致上就相当于我们所谓的演员。值得注意的是,正如我们谈到演员一词时我们强调的是动作、行动而非模仿,希腊人在这个词中强调的也同样是 dromenon(行事)和 drama(戏剧)。演员穿上戏装,戴上

第二章 原始仪式：哑剧舞蹈

面具，披挂上野兽的皮或鸟的羽毛，粉墨登场，载歌载舞，他们并不是要模仿什么东西，也不是要模仿别人，而仅仅是为了自我表现、自我炫耀。他们虽然化装，却不模仿。

我们知道，古老的色雷斯山丘女神祭仪上的祭司就被称为弥摩（mime），在一个埃斯库罗斯的剧本残篇中，我们读到，女神的甲胄发出的巨大的轰鸣声，手鼓狂烈地发出的如纺车一样的嗡嗡声，哐啷的铜钹声，刺耳的弹弦声，响成一片，接着，我们听到：

> 平地一声传来公牛般的嚎叫，这可怕的声音来自躲在暗处的弥摩（mime），这声音就像一声炸雷，从大地深处隆隆地升上天空，闻者无不胆寒心惊。

值得注意的是，这一残篇提到"牛嚎"，这是一种模仿打雷、呼风唤雨的仪式，与此相似的仪式直到现在仍留存于澳大利亚。弥摩们并非出于好奇而模仿雷声，而是为了巫术的目的制造、再现和释放雷声。一个扬帆出航的水手，如果他需要风，他就会呼唤风，或者，过后他会说，风是他吹起来的。野蛮人或者希腊人需要雷电，因为雷电会带来雨水，他就会制造雷电，变出雷电。不过，我们也不难认识到，随着对于巫术的信念的衰退，那些曾经非常强烈的欲望，那些曾经实实在在地具有造物

和创造力量的欲望，也随之衰竭，被对这种原初欲望的单纯模仿所代替。原初的弥摩造物者，退化为现代意义上的模仿，随着信念的衰竭，愚蠢和轻浮乘虚而入，真诚的、热情的行动最终堕落为肤浅轻佻的模仿活动，变成了小孩子玩耍的把戏。

第三章 岁时仪式：春天的庆典

在前一章中，我们看到，对于原始人来说，只要是他们感兴趣的事情，只要是能够让他们感到自己变得更强大的事情，他们都会乐于再现。在他们丰富多彩的活动中，不管是狩猎、战斗，还是后来的耕耘、播种，只要这些事情至关重要并且利害攸关，就会成为 dromenon 或曰仪式的素材。我们已经看到，由于人类作为个体是渺小而脆弱的，因此能够转变为仪式的并非个人的和私己的情感，而是公共情感，即由整个部族或社区所共同体验并公开表现的情感。还有一点也是显而易见的，这就是，那些原始舞蹈，一旦演变为仪式，就会在固定的时间和日期表演。现在，我们感兴趣的问题是，这些仪式是在什么时候表演？为了什么而表演？仪式的周而复始的重复性特点，无论如何强调都不会过分，这一点对于仪式来说至关重要，是从仪式发展到艺术、从 dromenon 发展到 drama 的关键。

对于原始人来说，顶重要的两件事是食物和后代，正像弗雷泽先生指出的那样，假如一个人作为个体想活下去，他必须有食物糊口，假如一个族群想延续下去，就必须生育后代。"生

存并且延续生存，觅食并且生儿育女，这两者在过去一直是人类的最基本的需要，而且，只要这个世界继续存在下去，它们就仍将是人类的最基本需要。"其他的事情可能让生活变得更为多姿多彩，但是，除非这两个需要首先得到满足，否则人类本身就会消亡。人类在不同的季节周期性地举行巫术仪式，其目的也正是为了促使吃饭和生育这两方面需要的实现。它们是所有仪式赖以存在的基石，也是所有艺术由之诞生的源泉。从对食物的追求，产生了季节性、周期性的节日庆典。节日周而复始地再现、年复一年地重复、世世代代地延续，这一特点导致了那些促使仪式诞生的原初激情的形式化和抽象化。

　　人类先民之所以对季节特别关切，仅仅是因为季节和他们的食物供应休戚相关，这一点是他们不难发现的。至于季节的美学意蕴，比如说春天的明媚、秋日的零落，对于他们来说，并无多大意义。季节现象中首先引起他们注意的是，那些作为他们食物来源的动物和植物，在特定的时候出现，又在特定的时候消失，正是这些特定的时候引起他们的密切关注，成为他们时间意识的焦点，也成为他们举行宗教节日的日子。当然，在不同地区、不同气候的条件下，这样的日期是各各不同的，因此，如果不了解一个民族所处的气候和环境情况，而想研究其仪式，无异于痴人说梦。比如说，埃及的食物供应依赖于尼罗河的潮汛，有关俄西里斯的祭祀仪式和历日也依赖于尼罗河

第三章 岁时仪式:春天的庆典

的潮汛。然而,我们看到,论述埃及宗教的著述无一不是从叙述俄西里斯的崇拜仪式和神话开始,似乎这就是埃及宗教的根源。这些文章在结束时或者不忘捎带提一笔这些仪式和宗教历法与俄西里斯崇拜之间的关系,或者更糟,干脆就断言这些仪式和历法是俄西里斯信仰的产物。在埃及,食物供应取决于尼罗河的涨落,犹如在南太平洋诸岛,食物供应取决于季候风的周期,因此,埃及的历法依赖于尼罗河的潮汛,犹如南太平洋诸岛的历法依赖于季候风的消息。

最近,怀特海在其《数学导论》一书中指出:"整个大自然的生命都取决于周期性事件的存在。"[1]地球环绕轴心的自转形成一天的昼夜交替,地球环绕太阳的公转形成四季的寒来暑往,月亮围绕地球的旋转形成月相的晦朔圆缺,尽管由于人造光源的使用,月相的变化越来越不受人们的关注,但是,在某些地区,在晴朗的夜空下,人类生活仍在很大程度上追随着月轮圆缺弦望的变化。就连我们的肉体生命,也因为心律和呼吸的有规律跳动,而具有周期性[2]。因此,周期性对于我们理解生命现象确实是一个最基本的前提,离开周期性,就不可能对时间进行定量化的计量。

[1] Chapter XII, "Periodicity in Nature".
[2] 同上。

周期性是数学科学的某些分支赖以成立的基础，这一点是显而易见的。不过，人们却往往认识不到，周期性对于仪式也同样是一个重要的因素，我们下文将证明，周期性也是艺术的一个重要因素。其实，这一点同样是显而易见的。所有的原始历法都是仪式历法，构成这种历法的无非是一连串举行庆典的日期、一系列不断再现的具有特殊属性和意义的日期，周而复始的周期性形成其基本模式。但是，周期性对于节日的影响甚至生成作用，还有另外一个可能是更重要的途径。我们在上文已经指出，在刺激和反应之间的间歇期，观念或者"表象"得以形成。其实，所谓"表象"，归根到底，不过是一个被拖延了并因而被强化了的欲望，这一欲望没能立即得到满足，而是遭到阻碍，因此只有借"表象"的形式得到宣泄。我们习惯上将一个"被表象"的意象称为观念，实际上它无非是对实际行动的预演。

因此，基于季节的周期性的仪式行为就是一些必然会遭到延宕的行为。一件事情，越是被延宕，就越是令人期盼，令人念念不忘，其价值也就越高，就越会蕴积郁结为所谓的观念，观念是实实在在的，但同时也是一件未能如愿以偿的行为在心中投下的阴影。随着时间的流逝，这些阴影会变得日益模糊，但是，一有机会，它就会转变成行动的动力。下文我们将会阐明，各种各样的周期性节日，都蕴含着诸如此类的未实现的行动、

第三章 岁时仪式：春天的庆典

褪色的欲望，而我们却称之为神——诸如阿提斯[1]、俄西里斯、狄奥尼索斯等。

正如我们已经看到的那样，对于原始先民而言，野兽、飞鸟、植物和他们自身并没有被严格地区分开来，它们都随着大自然寒来暑往的季节周期而枯荣兴衰。人们所注意的是植物的周期性还是动物的周期性，取决于他所处的社会和地理条件。一个游牧民自然会对各种动物和人类的生育周期极为关注，并把这些周期现象和月相周期联系起来，从而有阴历纪年。但是，有充分的证据表明，至少在地中海地区，可能其他地方也一样，最受关注的是植物和农作物的周期现象，而这又取决于空气的寒暑燥湿的周期性变化。炎热的夏天，植物盛极而衰；凉爽的秋天，树木枝叶凋零；寒冷的冬天，万物一片死寂；到了明媚的春天，大地重新复苏，再次变得生机勃勃。

有时，死亡现象较之其他更能引起人们的注意，阿多尼斯祭仪就是一个明证，尽管在仪式中表现了阿多尼斯的复活，但整个仪式基本上是一个悲哀的葬礼。仪式的细节更具体而微地证明了这一点，在俄西里斯秘仪中尤其如此，这一点我们上面

[1] 阿提斯（Attis），古希腊神话中主宰自然界的神，原是一位年轻英俊的牧人，众神之母库柏勒的情郎，因为库柏勒的极度嫉妒而疯狂，自我阉割而死，死后化为松树。古罗马人每年春天都要举行纪念阿提斯的出殡仪式，节日之夜祭司宣布阿提斯复活，悲伤立刻变成狂欢。——译者注

已经论述。女人们臂挎用篮子或瓦罐装饰而成的阿多尼斯"苗圃",里面装着泥土,她们在里面种上麦子、茴香、莴苣以及形形色色的花苗,就像现在的小孩子们玩的种水芹游戏一样,此后八天当中,她们一直细心浇灌和侍弄这小小的苗圃。在气候温暖的地方,种子很快就会抽芽生叶,但是,由于这些植物都没有生根,因此,很快就会枯萎死去。过了这八天,它们连同死去的阿多尼斯肖像一起,被扔到海中或者是井泉里。阿多尼斯的小小"苗圃"就是芳华易逝和生命短促的象征。

诚如普鲁塔克所云:"倘神非永生,则其造人将枉费心机,徒劳无益,恰似那些妇人,用瓶瓶罐罐侍弄阿多尼斯花圃,无微不至,乐此不疲。吾人之灵魂寄居在这柔弱而易朽的肉体之中,正似这小巧的花园,叶虽茂而无根,花虽艳而易凋,虽曾备受珍惜,然转眼即被捐弃若败絮。"[1]

阿多尼斯祭仪是在仲夏举行的盛大节日,仪式结束之后,那些阿多尼斯"苗圃"被丢进水中,这暗示阿多尼斯祭仪至少在某些方面是源于祈雨活动。在巴勒斯坦和巴比伦地区漫长的炎夏季节,人们对雨水的渴望肯定十分强烈,并借实际行动而得以表现。我们还记得上文提到过,闪族的塔模斯(Tammuz)原本叫 Dumuzi-absu,被称为"水之子"。水是农作物的命脉。

[1] *De Ser. Num.* 17.

第三章 岁时仪式：春天的庆典

与阿多尼斯花园类似的习俗仍存在于今天的马德拉斯地区[1]。当地的婆罗门在举行婚礼的时候，"要用专门制作的陶罐装上泥土，里面种上五到九颗各类种子，一连四天，新郎和新娘都要夜以继日地细心照料着这个苗圃，到第五天，已经萌芽的苗圃被扔进池塘或河流中，就像阿多尼斯苗圃一样"。[2]

诸如此类旨在激发农作物、动物和人类的生命力的岁时节日可能在一年中的任何一个季节举行。如果在仲夏时节举行，就像我们上面所提到的那样，它往往会以祈雨仪式的形式呈现出来；当它在秋天举行，它可能又体现为丰收庆典；如果是在秋末冬初的时节举行，对于牧民来说，它可能就像圣马丁节[3]，旨在为刚刚从夏季牧场归来的牛羊除秽和祝福；而在仲冬的寒冷时节举行的节日，如圣诞节，则旨在祈祷运行到冬至点的太阳能够一阳复来，重新给大地带来温暖和光芒。在作为我们的戏剧和艺术传统发祥地的南欧地区，最为盛大和流行的节日是春节（the Spring Festival），这是一个我们十分熟悉的节日，现在我们必须把关注的目光投向这个节日。这个节日在今

[1] 马德拉斯（Madras），印度东南部的一个城市，位于孟加拉湾的科罗曼德尔海岸。——译者注
[2] Frazer, *Adonis, Attis, Osiris*, p. 200.
[3] 圣马丁节（Martinmas），每年 11 月 11 日举行的纪念图尔主教圣马丁的天主教节日。——译者注

天的希腊被称为"ánoixis",意为"开启",即元旦的意思,希腊人和罗马人都把春天作为一年的首季,并把春节作为一年之始。希腊的酒神节以及与之有关的戏剧表演正是源于春节。

直到现在,在剑桥,每年五月初一,仍能看到三五成群的男孩女孩,拖着婴儿车,车里拉着一个用缎带和花朵打扮得花枝招展的玩偶,不知疲倦地东游西逛。在英格兰的许多地区都有这种风俗,这是古老的五月女王(Queen of the May)和绿衣杰克(Jack-in-the-Green)风俗唯一的存留,尽管在某些地方,由于某些热心民间舞蹈的人士的努力,五月朔花柱风俗被保存下来并有复兴的征兆。想当年,在"好女王贝丝"的美好年代,老英格兰尚生机勃勃,古风犹存,清教徒斯达布斯(Stubbs)在其《陋习剖析》(*Anatomie of Abuses*)[1]一书中描写了这个节日的景象:

> 人们赶来二三十头牛,牛角尖上缀满鲜花,散发清香,他们赶着牲口把五月朔花柱拉回村。花柱上下也满缀鲜花和香草,并用美丽的缎带将之从头到脚捆绑结实,有时,花柱还要涂上五彩缤纷的颜色。男男女女足有数百名簇拥在花柱后面,一副郑重其事的样子。花柱运回来之后,

[1] 转引自 Dr. Frazer, *The Golden Bough*, p. 203。

第三章 岁时仪式:春天的庆典

就被竖立起来,顶端系满花哨的手帕和旗帜,随风飘扬。人们又在花柱四周的地面插上各种各样的绿树枝条,并围绕着它搭起凉棚和藤架。一切操办就绪,村民们开始寻欢作乐,大吃大喝,吃饱喝足了就围绕着花柱载歌载舞,那种得意忘形的样子让人觉得他们简直就是一群正在供奉其偶像的异教徒。

这位愤世嫉俗的清教徒说得不错,五月朔花柱确实是一种异教徒风俗的遗风,花柱原本可能就是异教徒的偶像。他一心想把这种淫祀风俗斩草除根,但另外一些教会人士的做法则比较聪明,他们把五月朔花柱习俗吸收进教会制度中,于是,直到今天,我们仍能在萨弗伦沃尔登(Saffron Walden)的五月朔节上听到如下这样富于基督教意味的春之歌[1]:

> 仲夏折新葩,
> 赠君门前植。
> 天主惠万物,
> 枝头花欲绽。

[1] E. K. Chambers, *The Mediaeval Stage*, I, p. 169.

对于五月朔花柱而言,最要紧的是,不应该用早已砍伐的干枯树干,而必须是新砍的即将发芽生叶的新鲜树干,人们之所以在五月朔把花柱运进村庄,是为了给村庄带来春天的生机和葱茏的春意。只是到后来,人们忘记了这种风俗的本意,一方面因为偷懒,一方面也为了节俭,村民们就不再像往常一样每年都砍一根新鲜树枝,而是把一根陈年树干不断地重复使用。弗雷泽先生指出,在上巴伐利亚地方的村庄里,五月朔花柱每隔二三年或四五年都要更新一次,那里用的是从森林里砍来的冷杉树干,树干上下被用花环、旗帜和彩绘装饰得漂漂亮亮,但是,在树干的顶端必须保留一簇绿色的树叶,"这表示它不是一段枯死的木头,而是一棵来自森林的生机犹存的树木"。[1]

在五月朔仪式上,人们不仅把新绿从森林带回村庄,与之同行的,还有一个烂漫的少女或男孩,这就是五月女王或者五月国王。在有些地方,比如说在俄罗斯,树干本身就被套上女人的衣服,不过,最常见的情形还是,一个真正的男孩或少女,浑身披挂着鲜花绿叶,手执树枝,花枝招展地走在树干旁边。在德国的图林根地方,每年春天树木返绿的时候,到了礼拜天,儿童们就会成群结队地来到森林里,从小伙伴中挑选出一位扮演"树叶小子"(Little Leaf Man),他们从树上折下枝条,把

[1] *The Golden Bough*, p. 205.

第三章 岁时仪式:春天的庆典

他从头到脚包裹得严严实实,只剩下一双脚还露在外面,因此不得不由两个孩子牵着他走路,以免他自己把自己绊倒。他们领着树叶小子挨家挨户地唱歌跳舞,讨要食物,诸如鸡蛋、奶酪、腊肠、蛋糕等种种美味。走遍之后,他们就向树叶小子身上洒水,然后就敞开肚皮,把讨来的点心狂吃一气[1]。德国的树叶小子在我们英格兰被称为"绿衣杰克",其身份是一个扫烟囱的小男孩,直到1892年,卢斯博士在切尔滕纳姆(Cheltenham)地区漫游时还曾亲眼目睹过他,一个小男孩被围裹在木头框子里,木框上覆盖着青枝绿叶的花草。

把新绿带回村庄,这也许是庆祝春节的最淳朴最简单的形式,这种活动自始至终洋溢着春天的欢乐,散发着生命的活力,沉浸在明媚春光中的人们全然忘记了冬天和死亡。但是,在某些地方,由于气候条件比较严酷,人们的情感也随之而来得比较复杂和强烈,往往并非以和风细雨的形式流露出来,而是以激烈竞争的形式爆发出来,对于此类活动,希腊人称之为"夺标"(agon)。在马恩岛(the Isle of Man)上,每到五月节这天,人们就会选出一位五月女王,二十名妙龄女郎如众星捧月般地簇拥着她,英俊的年轻小伙侍卫左右。不过,在这天的节日上,不止有一位女王,除了五月女王之外,还有一位冬天女王,她

[1] *The Golden Bough*, p. 213.

是由一位身穿女装的男子装扮的，身上穿着厚厚的冬装，头戴毡帽，披着毛皮斗篷。他和五月女王一样，也随身率领着他的随从和护卫。在节日上，这两队人一旦狭路相逢，立刻就大打出手，直到最后分出胜负，落败的一方则成为胜利者的俘虏，节日的全部开销都由败方承担。

在马恩岛，这种仪式的真实含义早已没人记得了，它已经蜕变成了一种单纯的打闹游戏。但是，在爱斯基摩人当中，至今仍流传着一种类似的仪式，其巫术意味尚一目了然[1]。每年秋天，当暴风雪来临的时候，北极冰原上寒冷而漫长的冬天就要开始了。每到这时，中部爱斯基摩人就会分成两队，一队叫松鸡，一队叫鸭子，松鸡队由在冬天诞生的人组成，鸭子队由在夏天诞生的人组成，双方拉着一条长长的用海豹皮捻成的绳子，各执一端，开始拔河。爱斯基摩人相信，如果代表夏天的鸭子队取胜，这个冬天的天气就会比较温和，相反，如果代表冬天的松鸡队获胜，他们将迎来一个严酷的冬天。当然，这样的节日活动也同样可以在春天举行，并具有同样的巫术功能，他们之所以偏偏选在秋天而不是春天举行，是由于爱斯基摩人所处的特殊的自然环境，他们对于千里冰封、万里雪飘的冬天的恐惧，远远超过对于一晃而过的春天的渴望。

[1] 摘自 Dr. Frazer, *The Golden Bough*, II, p. 104。

第三章 岁时仪式：春天的庆典

这场鸡和鸭的比赛，体现了爱斯基摩人对于天气状况的强烈感受，这一点是毋庸置疑的。恶劣的天气，也许会让我们心情阴郁烦乱，至多会让我们意识到水果和蔬菜的价格也许会因此上涨。我们的大部分日常生活所需都是来自其他的大陆，那里有着与我们这里迥然不同的气象状况，那里的人们对于气象的感受也迥异其趣，我们很难设身处地地体会恶劣天气对于那些遥远国度的人们的意义，那可能就意味着歉收和饥荒。人类对于时令的理解完全是从实用的角度出发的，诸如此类的巫术表演仪式彻头彻尾地就是源于人们对于食物的欲望，学者们对这一点的认识还远远不够，如果说有例外的话，那就是关于澳大利亚中部地区土著之祈年仪式的研究。

春天的意义，对于澳大利亚中部地区的居民而言，和对于我们是大相径庭的。在那个地方，春天并非意味着冬天向夏天的中转、寒冷向炎热的过渡，而是意味着从漫长、干旱和荒凉的旱季向一个短暂、多雨、葱茏的雨季的过渡。澳大利亚中部的干旱草原，在春天前后，呈现出两种全然不同的景象。旱季的草原烈日当空，一片荒凉，除了星星点点的灌木丛和稀疏凋敝的橡胶树，举目所及，唯见石头和沙砾，除了比比皆是的蚂蚁丘穴，看不到任何生命的迹象。雨季猝然而至，顷刻间电闪雷鸣，豪雨如注，大小河流滂沛无涯，草原立刻变成一片汪洋。然而，过不了多久，整个草原就突然云收雨歇，短促的雨季一

晃即过，随之，洪水消退，溪流枯涸，久已干渴的大地吸干积水。接着，整个草原仿佛被施了魔法一样，就像一朵含苞的玫瑰，突然绽露芳华。一望无际的大草原，到处是一片生机盎然的绿意，草丛间，树丛里，形形色色的生命纷纷登场，虫子低吟，青蛙高唱，丛莽下蜥蜴游弋，蓝天上鸟雀呢喃。飞禽走兽，花草树木，都争分夺秒地竞相展现生机。在这个干旱草原上，生命的季节稍纵即逝，生存的竞争因短促而尤显紧张酷烈。

干旱草原上这种改天换地般的巨变，这些突然间冒出来的熙熙攘攘的生命，令人觉得好像是一种魔力作用的结果，澳大利亚的土著居民确实采取各种各样的巫术行动以保证这种魔力能够长存不衰。每年，在这个繁盛的季节即将到来的前夕，一系列的仪式活动就会拉开序幕，这些仪式的目的非常明确，就是激发植物尤其是动物的繁殖，这些动、植物是他们的生计之所系。他们刺破自己的皮肤，用自己的鲜血在沙地上画出一个红色的鸸鹋图像，头戴鸸鹋的羽毛，做出各种模仿鸸鹋的笨拙动作，像这种大鸟一样瞪大双眼四处张望，他们还会用插在地上的树枝拼凑成一个木蠹蛾（witchetty）幼虫的图形，这种虫子是他们喜欢的美味，他们排成队列，放轻脚步，悄无声息地从这种图形中鱼贯穿过，借以保证这种幼虫能够生产顺利。这些繁文缛节确实有令人迷惑不解的一面，有些细节的真实含义或许永远无法解释清楚，但是其主要的情感意味还是一眼就能

第三章 岁时仪式：春天的庆典

看出来的。澳大利亚土著在这些仪式中所表现的，并非是他们对于这奇迹般的春色的惊异、对于怒放的繁花和啁啾的群鸟的赞美，也不是他们对于给他们带来口粮的"万能之父"这位造化之主的感恩和膜拜，而是他们生命激情和觅食欲望的自然而然的流露。他们必须寻觅食物，否则他们的部族就无法繁衍和延续。这种仪式所展现和宣泄的，正是他们的生存意志。

在这些仪式中，野蛮人所展现的是他们生存的意志、对于食物的欲望，但是，应该强调的是，他们所展现的仅仅是这些欲望、意志和渴求本身，而不是这些欲望的实现和满足，这些仪式本身并没有满足他们的欲望。由于这些仪式是周期性举行的，一年一度，周期相当长，这一点尤其耐人寻味。我们知道，寒来暑往、季节流转并非是大自然唯一的周期现象，除此之外，还有太阳东升西落导致的昼夜交替，但是，在人类先民中，以昼夜周期为基础的仪式非常罕见。之所以会如此，道理很简单，昼夜交替的周期太短促、太频繁，人类日出而作，日入而息，对此早已习以为常，因此也就习焉不察了，根本不会对之特加关注。既然习以为常，也就淡然处之，因此不会因为昼夜轮回、旦夕交替而产生强烈的情感反应，而这种情感反应是仪式产生不可或缺的动力因。只有为数极少的民族才有与昼夜周期有关的仪式，比如，埃及人就有促使旭日东升的咒语，每天都要诵念。也许埃及人在一开始确实害怕沉入黑夜的太阳一去不复返，

因此才产生了这样的仪式,由于埃及民族是一个特别喜欢墨守成规的民族,因此,这种已经毫无意义的习俗也就延续了下来。只有在那些昼夜周期不合常规的地区,才会形成与昼夜有关的习俗,比如说,对于北极圈内的爱斯基摩人而言,在他们那里,一年当中足足有半年的时间看不见太阳,为了防止太阳一去不归,他们就会玩一种类似于儿童玩的编花篮游戏,在游戏中,他们用绳扣套住一个象征太阳的圆球,不让它掉落。

月亮的圆缺周期相对昼夜交替周期而言比较长,但相对于季节循环周期而言仍不算长,因此,围绕着月相变化也形成了某些非常古老的仪式,这些仪式的产生,可能是出于先民们对于月相影响植物生长周期的臆测。确实,月亮本身就会施魔法,她阴晴不定,忽圆忽缺,时见时无,或许人类因此遐想,所有植物的生长也跟月亮一样有盛有衰,一枯一荣。普鲁塔克就说过[1],皎洁的月光含有水汽和生命的灵气,因此能让生物受孕繁殖,有利于动物的幼崽和植物的嫩芽。古人相信,播种庄稼、栽植和嫁接树木应该挑选特定的月相日期,甚至直到培根[2],都还认为这种无稽之谈并非全然毫无根据。人类先民对于日、月、星辰的兴趣,并不在于日月光华、璀璨星空的瑰丽多彩,他们

[1] *De Is. et Os.*, p. 367.
[2] *De Aug. Scient.*, III, 4.

第三章 岁时仪式:春天的庆典

仰望星空,把日月星辰当成神灵顶礼膜拜,并针对它们举行五花八门的秘仪典礼,主要是因为他们深知正是日月星辰的循环流转导致了一年四时的季节变换,而他们之所以密切关注一年四时的季节变换,则不过是因为正是季节变换才让大地生长出庄稼和食物。季节,对于先民而言,就像时序女神荷赖[1]对于希腊人,她意味着收获和果实,而今天的农人则称之为"好年景"。

在人类先民认识到太阳运行与季节循环之间的关系之前,不会有针对太阳的祭祀仪式。不过,在人们认识到这一点之前,人类肯定早就认识到了季节的周而复始,并把这样一个循环周期称为年。由于这个周期历时相当长,因此,它在人类心中导致的感情也就格外强烈。在凛冽冬日,人们满怀恐惧,并期待着冬去春来,当春回大地,人们的心中也充满融融春意、蓬勃生机。冬天和春天,分别意味着死亡和新生,而且,人类确实也曾经用死亡和生命的意象来表现冬天和春天,就像我们在阿多尼斯和俄西里斯的形象中所看到的那样。

[1] 荷赖(Hora,又作 Horae),希腊神话中掌管季节轮回和自然秩序的女神,时序女神最初只有两位,因为最初希腊历法只有冬、夏两个季节,后来增加为三位,因为后来希腊历法在冬、夏之间又加了一个春季,最后,一年固定为春、夏、秋、冬四个季节,时序女神也固定为四个。表示时间的词 Hour 就是源自 Hora。——译者注

直到今天，我们仍能看到阿多尼斯和俄西里斯这些古老仪式的流风余韵，这些遗风明白无误地表明了这些形象的含义。在德国图林根，每年的三月一日都要举行一种叫作"送亡灵"的仪式，这天，年轻人用麦秆扎一个草人，给它穿戴上破衣烂衫，把它送出村子，丢进河中让它随水漂走。然后，他们回到村子，把死神远去的好消息告诉全村的人们，村民们对他们则酬以鸡蛋和食物。在波希米亚[1]地区，孩子们用麦草扎制一个傀儡，然后放火烧掉，一边烧一边唱道：

死神去矣，盛夏归兮。
媚兹夏月，禾苗泄泄。

在波希米亚的另外一些地方，唱的歌有所不同，归来的不是春天而是生命，歌中唱道："死神去兮，生灵归兮。"值得注意的是，在这两个例子中，有一个共同点，两者对死神的驱除都是用仪式的形式表演出来的，而对生命的迎迓则没有表现为仪式，而只是借歌声的形式宣示于众。

通常情况下，象征死神或冬天的草人都会受到人们的粗暴

[1] 波希米亚（Bohemia），捷克西部的一个地区，历史上曾经是一个独立的王国，现在则是捷克的一部分。——译者注

对待，人们辱骂它、摔打它，用石头砸它，这是它罪有应得，人们对待它的方式，就像对待涤罪仪式上的替罪羊。但是，在有些地方，这种草人被作为某种巫术魔力的载体，而且这种魔力可以借助某种方式转移到象征夏天或生命的形象身上，并具有起死回生的力量。这一点倒是十分耐人寻味。在卢萨蒂亚（Lusatia），妇女们负责送走死神，她们自己身穿黑衣，好像参加丧礼一样，但是，代表死神的草人却身穿白衣。她们把它送到村口，扔在村界外，尾随而来的孩子们朝它扔石头，把它砸个稀巴烂。然后，这些孩子就会砍一棵树干，把从死神身上扒下来的白衣给这根树干穿上，然后载歌载舞、欢天喜地地把它带回村子。

特兰西瓦尼亚[1]地区的基督升天节上也有类似的风俗。这天上午早祷之后，村里的女孩们就聚集在一起为死神穿衣打扮，她们先把一束已经脱粒的谷穗绑在一个粗具面目的草人身上，绑上扫帚当胳膊，然后，给它戴上红头巾，别上银胸针，系上五颜六色的缎带，这些都是当地村姑在节日里常见的打扮。她们先把打扮好的死神安置在一个敞开的窗口前，这样一来，所有经过这里去做晚祷的村民都能看到它。晚祷过后，两个女孩一人抓着死神的一条胳膊，抬着它开始游行，其他女孩跟在后

[1] 特兰西瓦尼亚（Transylvania），罗马尼亚西部的一个地区。——译者注

面。她们一边走一边唱着一首平常在教堂里常唱的赞美诗。绕村子走遍之后,她们来到一所房子前面,朝男孩子们大喊大叫,然后一起动手,把死神身上的衣裳扒个精光,把赤裸裸的草人从窗口扔到外面的男孩子群里,男孩子们则捡起它,带到河边扔进水里。随后,一个女孩子穿上刚刚从死神身上扒下来的衣裳,在男孩女孩的前呼后拥下,再一次巡行全村,边走边唱着和刚才唱的一样的赞美诗。显而易见,在这个仪式中,这个女孩子象征死而复活的死神。死而复生,除旧布新,对于诸如此类的仪式而言具有至关重要的意义,这一点当我们下文论述狄奥尼索斯和酒神节时,会看得更加清楚。

与前面叙述的那种只是采伐绿枝或围绕五月朔花柱跳舞的仪式相比,这种表演生死相交替的仪式显得更为复杂。一种仪式中,一旦出现了这种偶像,出现了人格化的表演形式,它就远非那种单纯而率直的手舞足蹈可比,就再也不是单纯的自发的心理冲动和精力宣泄,而是已经踏进了艺术活动的门槛,尽管这种艺术可能还非常质朴粗率。借助此种人格化表现,单纯的事件转变成了典型形象,这种人格化表现,几乎是所有艺术和宗教活动的滥觞。拟人化是一个非常重要的问题,值得我们深加追究。

在上面讨论诸如"送死神""迎夏月"之类的原始仪式时,人们通常会说,那些女孩子之所以要抬着偶像游行,埋葬偶像,

第三章 岁时仪式：春天的庆典

烧毁偶像，或者把偶像抬回来，乃是因为这些偶像是"植物精灵的拟人化"，是"夏天精灵的化身"，植物的生命力借这些偶像而"道成肉身"了。诸如此类的言论，让我们相信，野蛮先民和野老村夫心中预先就有一个关于植物精灵的观念或概念，然后才把这个抽象的观念或概念如此这般地"表现"出来，我们不禁会惊讶，这些质朴的人竟会有如此高妙和玄虚的思想。

先民们根本不可能有这样抽象的思想，对于他们的心灵而言，抽象性是格格不入的。心有所感，故情动于中，因此就不由自主地手之舞之足之蹈之。这种舞蹈在一开始往往会有一位带头人，一位领舞者，他因为舞跳得格外出众，因此被推举出来，这个领舞者就是最初的"道成肉身"，就是人格化过程的根源和起点。这整个过程中丝毫也不神秘，领舞者并非什么先在的想象性观念的"化身"，根本就不存在这样一种先在的观念，恰恰相反，观念倒是由他蜕变而来的，恰恰是他有血有肉的人格为后来的人格化过程提供了雏形。抽象观念的最初源头只能是具体事物，除此之外，别无他途，离开具体的感觉经验就不会有任何概念。在上文谈到舞蹈时我们曾指出过，舞蹈是如何从一次具体的事件转变为普遍的仪式的，譬如说，每当狩猎成功或打仗凯旋，猎人们或战士们都会载歌载舞，庆祝胜利，再现狩猎或战争中的精彩场面，但是，随着这些舞蹈的一次又一次重复，它们就会逐渐演变为一般性的狩猎舞或战争舞，不再

是某一次具体狩猎或战争的再现，而成了程式化的表演。同样，树精、精灵以及死神的形象也是从那些实实在在有血有肉的扮演五月女王和死神的人物、从那些浑身披挂着青枝绿叶的野老村姑、从那些被打扮成男人或女人的树桩或草人中脱胎而来的。

在人格化过程的背后，还有集体的激情在潜移默化地发挥着作用。不应忘记，任何仪式都是由一群人同时参与和进行的，他们被共同的激情吸引和召唤到一起，在同一个领舞者的带领下，随着同一个节奏和旋律，共同起舞。这个引人注目的领舞者因此就成为会聚共同情感的中心。如果要举行送死神或迎新绿的仪式，那么，此人就顺理成章地成为偶像搬运者，或者他自己干脆就扮演偶像。领舞者成为凝聚集体激情的焦点和核心，整个活动都围绕着他而展开，他成为仪式戏剧的灵魂。他的形象因此而深入人心，被人铭记不忘，年复一年，他给人们留下的印象被不断地重复和再现，最后，终于从一个有血有肉的真实的人转变成为人们记忆中的意象，成了一个精神造物，但是，自始至终，他都依存于实际的仪式实践，只是这种仪式实践的映像而已。

倘若不存在周期性的节日庆典，这种人格化过程就不会继续下去。正是知觉的周期性重复，使一种持久的抽象化概念化过程成为可能，同样，五月之王或者死神形象在春天节日上年复一年地再现，并且仅仅因为这种再现，使他们获得了一种持

久的生命,并成为一种独立的存在,一种能够死而复活的死神或者精灵的概念就这样水到渠成了。周期性的节日缔造了一个神,一个尽管并不是永生不死却能死而复生的神。

不过,直到今天,那些野老村夫的抽象能力仍然十分微弱和茫昧,对他们的心灵而言,重要的不是抽象的概念,而是在节日上年复一年上演的人间活剧,让他们能够身临其境,耳闻目睹。只要举一个简单的例子就能说明问题。希腊的基督教会尽管并不排斥神的肖像画,亦即圣画,但对于圆雕神像却十分反感,严厉禁止,但是,每逢一年一度的盛大节日复活节,教会为了满足那些生活在穷乡僻壤的农民强烈而迫切的要求,不得不向他们让步,允许他们把一个雕刻得惟妙惟肖的圆雕耶稣尸身偶像摆放到墓地,以便让他复活。一位旅行者在复活节期间亲眼目睹了埃维厄岛[1]上的这种风俗,并被村民们在耶稣受难日礼拜上表现出来的那种真挚的哀伤深深打动。直到复活节当日,人们依然沉浸在深深的忧伤和悲恸之中。这位旅行者问一位老太婆,他们为什么如此悲痛,他得到的回答是:"我们当然心痛,因为假如基督明天不能活过来,我们今年玉米的收成就没指望了。"[2]

[1] 埃维厄岛(Euboea),希腊的一个岛屿。——译者注
[2] J. C. Lawson, *Modern Greek Folklore and Ancient Religion*, p. 573.

这位老太婆的心思非常清楚，她的忧伤是一种古老而朴素的感情，并非源于对失去儿子耶稣的圣母玛丽亚的怜悯，而是担心庄稼歉收，让她忍饥挨饿。同样，基督也并不是历史上那位犹太人耶稣，更不是圣父、圣灵的道成肉身。在埃维厄岛的墓地，他只是那些淳朴村民所构想并由乡村牧师所安排的实实在在的偶像，是这些乡村信徒的保护神。

至此，我们已经说明，最初的自发的舞蹈如何演变成周期性的仪式，被年复一年地表演和重复着。周期性的仪式可以在一年中任何的日期举行，只要这些日期与当地社区的食物供应休戚相关，可以是在夏天，也可以是在冬天，可以在一年雨季到来之际，也可以在每年河流开始泛滥之时。在地中海地区，从古至今，最受人们关注的一直是春节。我们上面已经大概谈到了春节的一般性特点，现在，我们要着手分析一个具体的个案，这就是希腊的春节。希腊的春节之所以尤其值得我们关注，是因为诸如此类的春天庆典仪式，正是希腊悲剧这一古老而伟大的艺术形式的发祥地。

第四章　希腊的春天庆典

埃斯库罗斯、索福克勒斯和欧里庇得斯的悲剧作品是在雅典城每年春天的一个叫大酒神节的节日上演出的，时间在四月初。仅此一点，就足以让我们联想到这一庆典与春天这一季节之间的关系。文献记载为此提供了有力的证据。亚里士多德在《诗学》中提出了戏剧的起源问题，他并没有花费太多的笔墨谈论古希腊的原始仪式，他似乎对此兴趣不大。也许在他看来，那些粗野的舞蹈，那些春天的哑剧，表演显得太过粗鄙，只是一些低级的"模仿形式"，不登大雅之堂。不过，他独具慧眼地指出，像希腊悲剧这样一种结构复杂完美的艺术形式，必定是从一种简单的形式发展而来的。他其实已经认识到，或者至少是感觉到，艺术源于仪式。他的这一真知灼见值得我们深长思之。

上文在描述"迎夏"仪式时，在那些舞队的领舞者身上，在"五月女王"的扮演者身上，在"死神"或"冬天"的扮演者身上，我们看到了真正意义上的表演，看到了戏剧因素的萌芽。我们惊讶地发现，亚里士多德在谈到希腊戏剧的起源时，居然也注意到了同样的现象，他说："悲剧，还有喜剧，最初

只是简单的即兴表演，前者是源于酒神颂中的带头人。"[1]

那么，所谓酒神颂，究竟是一种什么样的活动呢？酒神颂的起源至今仍然暧昧不明，在亚里士多德之前，酒神颂就已经发展成了一种文学形式，因此，当我们发现酒神颂最初原本是一个与我们上面谈论的春天庆典非常类似的节日活动时，我们不免大喜过望。首先，所谓酒神颂，原是在一个春天的节日上唱的，当亚里士多德告诉我们说，悲剧源于酒神颂，他其实给我们指出了一条清晰的线索，标明了像希腊悲剧这样一种辉煌的艺术形式竟是滥觞于简单的仪式活动，尽管他自己可能并没有真正意识到这一点。他的这番言论为我们关于艺术和仪式之间渊源关系的理论提供了一个有力的历史注脚。

确实，当我们提到"酒神颂般的"这个字眼时，我们心中通常并不会联想到春天，我们把那种不合常规、激情澎湃、活力四射、富丽堂皇的风格称为"酒神颂般的"风格。甚至连古希腊人自己都忘记了，所谓酒神颂，原本指的只是一种神灵附体者蹦蹦跳跳的舞蹈动作，至于这种舞蹈是在什么场合跳的，他们倒还没有忘记。诗人品达（Pindar）曾为雅典城的酒神节写过一首酒神颂，诗中处处流露出繁花盛开的春天气息。他在诗中吁请所有的神灵降临雅典，头戴花冠，婆娑而舞。

[1] *Poetics*, IV, 12.

第四章　希腊的春天庆典

奥林匹亚的众神啊，来吧，请降临我们的舞场，让娴雅的胜利女神护佑我们，让她降临我们城市的中心广场，那里香氛氤氲，舞蹈正酣，圣洁的华表石巍然耸立。来吧，请戴上这三色紫罗兰编结的花冠，请歆享我们奉上的美酒，那由春日繁花的精华酝酿而成的美酒……

来吧，拜谒我们被常青藤缠绕的神，我们终有一死的人称之为布洛弥厄斯（Bromios），他的声音威力无穷，……他降临的祥兆显而易见，当身穿紫色长袍的时序女神打开那幽暗密室的大门，当初绽的醉人花香迎来繁花似锦的春天。生生不息的大地焕然一新，可爱的紫罗兰和玫瑰插上姑娘们的发鬓，歌声嘹亮，笛声悠扬，跳舞场上喧腾扰攘，头戴王冠的塞墨勒（Semele）春情荡漾。

布洛弥厄斯是狄奥尼索斯的别名之一，意为"号啕大哭者"，塞墨勒是狄奥尼索斯的母亲，这个名字意为"大地"，后来演变为 Nova Zembla 一词，词义为"新生的大地"（New Earth）。这首诗可能是在"迎请夏月"的仪式上唱的乐歌。在这种仪式上，一队妙龄少女打扮成时序女神荷赖的模样，把夏天的象征亦即五月女王迎请回城，她们把大地母亲从沉睡的泥土下唤醒，她将会头戴花冠花枝招展地来到人间。

为了唤回生机盎然的春天，人们可以用一棵树为她招魂，让一个少女扮演归来的春神，或者直接向春神呼唤，把她从沉寂的大地下唤醒。希腊神话中死而复生的故事是我们耳熟能详的：丰收之神得墨忒耳（Demeter）的爱女珀尔塞福涅（Persephone）被冥神哈得斯（Hades）拐到地府，她每年都会从地下重归人间一次。这一悱恻动人的故事经常出现在希腊瓶画上[1]，画面中常常会有一个土丘，土丘的顶上通常会画上一棵树，一个女子正从那个土丘中钻出来，土丘四周，迎请她归来的人们正在踏歌起舞。

这一切并不仅仅是单纯的诗艺和艺术，它们是原始的诗艺和艺术，直接植根于仪式活动，植根于活泼泼的"所作所为"，即行事（dromena）。保萨尼阿斯（Pausanias）曾在雅典附近梅加拉地区一个村子的村社圣灶（the City Hearth）旁看到一块被称为"招魂之所"的石头，据说，"当地人相信，当年得墨忒耳到处寻找她失去的爱女时，她就是在这里唤回了女儿"。他还说："直到如今，这里的妇女还在举行和故事里面讲述的一模一样的仪式。"[2] 如今，这里的山丘已经成为举行节日活动的地方，每到复活节的星期二，人们，尤其是女人们，就会相聚

[1] 见作者 *Themis*, p. 419 (1912)。
[2] Ⅰ, 43. 2.

第四章　希腊的春天庆典

此地，载舞载欢，嬉笑晏晏。

诸如此类的"招魂"仪式肯定与春天有关,在这些仪式上,人们用哑剧舞蹈的形式，表演大地生命的复苏。

也许，另一种与复活有关的节日在形式上更为原始,也更具启发意义,这不仅因为这种仪式与"送冬"仪式如出一辙,还因为这种仪式鲜明地体现了此类仪式活动与食物供应之间的联系。普鲁塔克记载了一个在德尔斐神庙每隔九年举行一次的节庆活动[1],节日上使用的偶像被称为凯里拉（Charila),因此,这个节日也被称为凯里拉节,这个词最初的意思表示春天女郎,在词源上与俄语中表示"春天"的 yaro 一词有关系,与希腊语中表示"优雅、美丽"的 Charis 一词也有瓜葛,意为"赐予我们所有的优雅",有表示增殖、孕育的含义。关于凯里拉仪式,关于可爱的女神,关于春天女郎,普鲁塔克这样写道:

> 国王驾临,躬行其祀。其始也,布德施惠,开仓散谷,遍及黎庶。神像迤至,有司告备,王亲莅神前,群巫[2]毕从。王践神像,群巫若狂,持神至山崖,束缚其颈而薶之。

[1] *Quaest. Graec.* XII.
[2] 原文作 Thyiades，即所谓提伊阿得斯,希腊人对参加狄奥尼索斯狂欢秘仪的妇女的称呼。传说太阳神阿波罗的情人提伊亚始创此俗,故名。——译者注

直至今天，在保加利亚还有此类祭祀春天之王的仪式，当地人称春天之王为亚利罗（Yarilo）。卡尔德隆（Calderon）先生曾描述过此种仪式。

在这种仪式中，象征春天之王的神像也会遭到人们的践踏和辱骂，然后被投进洞穴中。尽管我们并不了解这种仪式具体是在什么日期举行的，但可以断定，这显然也是一种"送死神"仪式。在德尔斐还有一种叫作赫洛伊斯（Herois）或曰女杰节（Heroine）的节日，与此种送死迎新的庆典活动一脉相承。普鲁塔克说这种仪式非常隐秘，因此难述其详，但他还是记下了其情节大概[1]：

> 其事甚秘，唯与乎其事之女巫知之，然据其宣示于外诸节，仍隐约可见其梗概，揆其意，或旨在敦促塞墨勒神复起也。

在诸如此类的仪式上，总有一个重要的角色，通常是一个被埋葬的凯里拉神偶，即所谓春天女郎，有时则是一个真正的妇女，被从地下唤醒，并借用巫术的魔力令春回大地，万物复苏。

我们看到，在诸如此类的仪式上，人们都是先对神偶极尽

[1] *Op. cit.*

侮辱敲打之能事，然后把它送走并埋葬。这一点，在古希腊，在野蛮民族，以及在当今的农民那里，都如出一辙。这些仪式的真正目的只有一个，即驱赶匮乏饥饿的冬天，迎来丰饶富足的春天。这一点，在一种直到普鲁塔克时代仍在盛行的庆典中，体现得一目了然。普鲁塔克明言[1]，此种庆典是"先王所传"，谓之曰"送牛饥"（译者按："牛饥"，直译为"饿死壮牛的饥荒"）。所谓"牛饥"，指那种哀鸿遍野、饿殍满地、把强健的公牛都饿死的大饥荒，这个字眼给人造成强烈而恐怖的印象。它表明，在遥远的过去，饥饿确实是人类生死攸关的大问题。普鲁塔克在担任执政官期间，曾亲自主持了在公共圣灶（Common Hearth）举行的庆典仪式。在仪式上，人们带来一个奴隶，他先是被用木棒和受到诅咒的植物枝条抽打一顿，随后被赶出城门，人们一边追赶他一边叫道："滚吧，带走饥荒！归来，带回安康！"这里，我们看到，由于人们对饥荒深怀恐惧，因此为这种恐惧专门起了一个名字，并且使之人格化。尽管这种方式较之直接送死神或迎春神的仪式稍显隐晦，但其意义还是清晰可辨的。我们无从知晓这种驱除牛饥的仪式是不是在春天举行，我们提到这个仪式，只不过是因为由于在这种仪式上国王要开仓散粮，因此，它较之凯里拉仪式更能清晰地体现出原始

[1] *Quaest. Symp.*, 693f.

仪式与食物供应之间的关系。

如果我们能够牢记这种仪式的根本目的旨在促进食物供应，而不仅仅一味纠缠于那些歌颂春天的诗篇本身，许多令人困惑的问题也许就会迎刃而解。在德尔斐，整个冬天都要吟唱酒神颂歌，这一点乍看起来也许会令人感到莫名其妙，但是，我们不应忘记，对于农民们而言，一旦农田开耕，作物下种，就必须马上举行旨在促进农作物生长繁育、祈求庄稼丰收的巫术仪式，因为，在他们看来，种子下地，就等于死亡，播种就等于下葬，"播下的种子，唯有死去，方能复苏"。死亡和葬礼过后，人们就会对复活和新生翘首以盼，于是，旨在促进复活和新生的巫术仪式就会随之而举。严格地说，新年应该从冬至开始，此时星回于天，日穷于次，太阳走到了行程的尽头，随着太阳的回归，"新岁"肇始。但是，我们却习惯上在春天举行新年庆典，因为此时冬去春来，万象更新，也正是农事开始的时候。

回到我们的论题，我们必须牢牢记住仪式与农事之间的联系。酒神颂是在春天的节日上吟诵的春天颂歌，春天节庆的重要性在于，它具有促进农业丰收、食物丰饶的魔力。

除了上述，关于酒神颂我们还能谈论更多吗？当然。而且，下面我们将要提到的这一点，既意味深长，又匪夷所思。

品达在一首颂诗中提出了一个莫名其妙的问题：

第四章　希腊的春天庆典

窈窕淑女为哪般？

驱牲狂奔过街巷。

后世的学者们为了这句诗绞尽脑汁，始终不得要领，不知道诗人为什么会突然冒出这样一个古怪的问题。只是直到最近，学者们才终于领悟到，酒神颂原来是春天颂歌，是一种原始的仪式活动。以前，人们一直把酒神颂视为一种在很晚才形成的成熟的抒情诗体。不过，纵令承认酒神颂源于春天庆典上的颂歌，这对于我们的问题又有什么意义呢？为什么在酒神节上要驱赶公牛呢？驱赶公牛跟迎春仪式之间又有什么瓜葛呢？更令人费解的是，窈窕淑女们缘何也颠倒若狂，迈着"纤纤玉趾"加入举国若狂的赶公牛的行列呢？

窈窕淑女与乎其事，其实并不费解，希腊人将那些参加仪式的美女称为艳女，她们是美艳的时序女神，或者辰光女神，尤其象征最美的季节，即春天女神。她们之所以被称为艳女，是因为她们是所有美艳的赐予者，能够让人的身心繁育丰饶，秀外慧中。但是，她们为什么非要驱赶公牛呢？酒神颂亦即春天颂歌之所以必须由这些美和丰饶的赐予者担任领舞和领唱，这一点不难理解，因为她们的在场，她们所带来的"丰收硕果"，是酒神颂的要义所在。但是，为什么酒神颂必须"驱牲狂奔过街巷"呢？这种说法是否仅仅是一种诗歌修辞手法？不过，就算它在诗中是一种诗

歌修辞手法，也不能单纯从诗歌修辞的角度理解它。

但是，就我们所知，品达在这里并不仅仅是在玩弄诗歌辞藻，按照某些学者的看法，所谓诗歌辞藻，不是故弄玄虚故作高深，就是毫无意义不知所云。品达在这里描写了，或者说暗示了一种实际举行的仪式或者说戏剧，在这种仪式中，人们逗弄一头公牛，然后驱赶它，希望它能把春天也带来。对于这一点，我们必须牢记在心。普鲁塔克可以说是第一个人类学家，他著有一篇名为《希腊问答》的专论，在这篇文章中，他记载了他在希腊各地目睹的各种奇风异俗，并且试图对这些稀奇古怪的仪式和习俗的意义做出解释。文章中的第三十六个问题问道："厄利斯城（Elis）的妇人们何以在赞美歌中吁请狄奥尼索斯带上他的公牛来与她们相会？"然后，他记下了女人们唱的只有寥寥数语的赞美诗，这一记载真是弥足珍贵，令人读了禁不住喜出望外，因为这可以说是现存最早的"赶公牛"春歌了：

> 春光[1]明且媚兮，
> 酒神[2]归何迟兮，
> 庙堂馨且洁兮，

[1]"春光"一词经过校订，我认为这一校订是可信的，见作者 Themis, p. 205, note 1。
[2]"神"指原文中的狄奥尼索斯。——译者注

第四章 希腊的春天庆典

福惠嘉吾众兮,

圣牲狂且奔兮,

蹄声动巷陌兮。

这首颂歌在我们眼前呈现出一幅奇异而素朴的风俗画:明媚的春光中,一群神职妇女守候在神殿之前,呼唤着公牛,那头公牛浑身披红挂彩,角束花环,鬃系彩带,横冲直撞地向这群妇女冲来,在后面追着驱赶它的是几位美惠女郎,可能正好是三位,代表三位五月女王,她们也头戴花冠,身缀鲜花,芳芬扑面。然而,这一切举动究竟有何深意呢?

普鲁塔克试图回答这一问题,而且,他的回答尽管含糊其词,模棱两可,但确实道出了某些真相。他认为,赞美诗中之所以歌颂公牛,"或因时人视此神为牛所生育,或此神本身即牛,……或时人以此神为农耕之创始者"。我们在上文已经看到,象征冬天的死神或者象征夏天的精灵是如何演变而来的,最初可能是一棵实际的树木,或者是一个装扮成树木的男人或女人,这种装扮表演年复一年地重复,树木或人就蜕变成了神。狄奥尼索斯神是不是也是这般来历呢?是不是起源于这种年复一年的驱赶和呼唤牲牛仪式呢?

首先,值得指出的是,在古希腊,并不是仅仅厄利斯城的春社节才有牲牛仪式,普鲁塔克在《希腊问答》中还提出另一

个问题，对我们颇有启发："在德尔斐，何者能让你成圣？"[1]令人感到惊讶的是，这能够让人超凡入圣的竟是一头公牛。这头公牛居然有如此神力，它不仅自身是神圣的，而且能让他人圣化，它是一位超度者，而且，它是通过自己的死亡来超度众生的，这一点对于我们尤其重要。这头圣牛是在比西俄斯月（Bysios）被杀死的，根据普鲁塔克的记载，这是春天开始的一个月份，其时"繁花盛开，春色烂漫"。

我们没有发现任何关于德尔斐圣牲被驱赶的记载，很有可能，它是被人牵着挨门挨户地巡游，借此让城中的每一个人分享由它带来的福惠。在小亚细亚的马格涅西亚城（Magnesia），关于这种仪式，有更详细的记载[2]。每年岁末，这座城市的公务人员就会到庙会上挑选一头公牛，"必须是所有公牛中最健硕的"，到了开耕播种的月份，当新月升起的时候，人们就把这头牛杀了祭献，为城市百姓邀福纳祥。尽管我们不知道祭献是在春耕还是秋耕的时候，但是，总归是在农耕周期开始的时节，这一点是毋庸置疑的。选牲之后，举行盛大的巡游，仪仗庄严，队列齐整。在公牛前面是长长的行列，走在最前面的是城中的男女祭司，他们的后边是司祝官和司牲官，再后面是一

[1] IX.
[2] 见作者 *Themis*, p. 151。

第四章 希腊的春天庆典

群童男女。这头公牛非常神圣，因此，任何不祥之物都禁止接近它，参加巡游仪式的童男女必须是双亲俱全的，他们不能与死亡之事有任何沾染，不能触犯任何禁忌。司祝大声念诵祝词："愿全城黎民百姓、男女老少幸福安康！财运亨通！愿五谷丰收！果树成熟！六畜兴旺！"所有这些对于繁荣昌盛、衣食无忧、人丁兴旺的祈求，都寄托于这神牲一身，它的神圣性就在于它的造福众生的魔力。

公牛被千挑万选地选出来之后，就被与牛群分开，单独饲养，人们对它小心侍候，呵护备至，因为它将给全城的百姓带来福惠。饲养的费用则由全城百姓承担，负责饲养的官吏把它牵到集市上巡行，买卖谷物的商贩纷纷献纳粮食作为圣牛的饲料，因为他们所饲养和侍候的不仅仅是一头牛，而是城邦的繁荣，城邦繁荣，他们的生意才会兴盛。从秋到冬，这头公牛可谓享尽人间富贵，但是，四月一到，它的末日也就到了。宰牲祭献之前照例也要举行隆重的巡游仪式，城邦的全体王公贵族和神职人员都要躬与其盛，巡游的队伍包括了城市百姓中的三教九流，各色人等，从烂漫孩童，到妙龄少女，到青年俊杰，各个年龄段的人都要参加。牛被宰杀祭献。为什么必须宰杀？一个如此神圣的生灵为什么落得这样一个下场？为什么不能一直供养着它到寿终正寝？其实，它之所以必须死，正因为它是神圣的，它必须在它的神圣性尚未因生命衰竭而消失之前死去，

把它的神性、它的魔力和生机赋予供养它的芸芸众生。

城邦的教令规定："圣牲宰杀祭献之后，凡参与巡游者皆有分享牺牲的资格。"其含义不言而喻。全城百姓的各色人等都派出代表参加巡游并分享牺牲，牺牲并不是献给冥冥之神的，而是被众人吃掉，在分享牺牲的同时，每一个市民也分享了它所象征的魔力和荣华。

关于马格涅西亚城的这种全民祭献典礼，在分享圣餐之后是否还有其他的活动，我们不得而知。到了下一年，人们再次挑选一头公牛，于是，一个新的献祭周期就开始了。我们知道，在古代雅典，也有一年一度的宰牲节（Bouphonia），那里在宰牲结束之后，却是另一番光景。整个宰牲过程自始至终都沉浸在庄严肃穆的宗教气氛中，所有参加庆典的人都分到一块牛肉，随后，人们把牛皮塞上干草，缝合起来，然后让草牛四蹄着地站立起来，给它佩上牛轭，好像是正在牵犁耕地的模样。死亡之后接着就是复活，这一点至关重要。因为我们早已习惯了认为牺牲就是死亡，就是奉献和放弃某些东西，其实，牺牲与死亡完全是两回事，牺牲某物意味着敬之拜之从而使之具有神性、成为圣物，对于原始先民而言，神性就意味着力量和生命，而他们一心想从牺牲身上得到的，无非就是他们经过一年的精心喂养、细心呵护所赋予牺牲的力量和活力，这种生命活力就流淌在牺牲的血液中。而要获得这种生命活力，他们就必须吃它

第四章 希腊的春天庆典

的肉，喝它的血，为此就必须把它杀掉，因此，牺牲必须死。但是，他们宰杀圣牲，不是为了献给上帝，而是为了得到它、吃掉它、保有它，与之同生共存，与之俱兴共荣。他们理解的牺牲与我们理解的纯粹舍弃意义上的牺牲不同。

也正是因此，在他们看来，宰杀圣牲乃是一件很可怕的事情，他们是避之唯恐不及的，不到迫不得已的时候是不会干这种事的。因此，每次宰杀之后，人们都会立刻离开宰杀现场，连回头看一眼都不敢，用来宰杀圣牲的斧头，也会被视为不祥之物，受到人们的唾弃。人们打心底是不愿意这神圣的生命一死了之的，而是希望它能够长生不死。正是出于这种愿望，才有了表现圣牲复活的戏剧。假如这头神圣的公牛真的死了，那么，到了明年开春的时候，他们靠什么来耕地和播种呢？因此，它必须复活，它应该复活，于是，它就真的复活了。

宰牲节的暴戾嗜血，以及宰牲后进行的那种稀奇古怪的给牛皮充草让它复活的哑剧表演，或多或少会让雅典人感到不好意思，就像我们今天也会因为在圣灰节[1]期间故意诅咒邻居这种陋习而感到不好意思一样。时过境迁，当雅典日益富庶，人们一日三餐，衣食无忧，不再担心忍饥挨饿，当初促使这种哑

[1] 圣灰星期三（Ash Wednesday），复活节前的第七个星期三，大斋期的第一天。在这一天，很多基督徒都会用灰在自己前额画一标记，作为悔罪的标志。——译者注

剧产生的那种激情也就慢慢消退了。但这种怪诞的哑剧表演本身却作为一种遗风旧俗而流传下来，村夫野老们对于那些陈规旧习的真实来历可能早已说不出个所以然来，但却虔诚地相信祖先传下来的东西肯定大有深意，而且由于相信"礼多神不怪"，因此对传统习俗总会敬行不辍，因循不改，而且，为了替这些稀奇古怪的仪式辩护，竟把它跟奥林匹亚的大神宙斯挂上了钩，因为，法力无边的宙斯是谁也不敢怠慢的。况且，那位椎牛的好儿郎或许就是脂粉队中某位姊妹的情郎，对于雅典女子来说，这种热闹是万不可错过的，在这种时候，有些出身高贵的淑女还必须充任给这种仪式提罐运水的使命。

古代雅典宰牲节的盛况早已风流云散，但诸如此类的仪式却至今还活生生地保存在某些荒僻之地，比如库页岛上的阿伊努人（Ainos）中间。熊这种动物与阿伊努人的生活息息相关，心理学家别出心裁地称它是阿伊努人的"价值中心"，毋宁说熊是他们赖以糊口的主要食物来源，他们不仅吃新鲜的熊肉，也吃腌制的熊肉，熊皮是他们赖以御寒的衣物，熊油则是当地赋税的重要来源。一年中的秋、冬和春三个季节，阿伊努男子的主要活计就是猎熊。熊首先是阿伊努人生存的保障，但是，学者们却煞有介事地宣称，阿伊努人"崇拜"熊，称熊为"喀穆伊"（Kamui），学者们将这个词翻译为"神"。其实，在阿伊努语中，任何外来者、陌生人都被称为"喀穆伊"，意谓

第四章 希腊的春天庆典

引人注目、令人关切并使人担忧、令人敬畏之物。一位学者告诉我们说:"熊在阿伊努人宗教中占据首要地位。"另一位学者则告诉我们说:"熊被当成偶像崇拜的对象。"第三位学者接着告诉我们说:"他们对熊的崇拜源于他们的生活方式。"活脱是又一个典型的"蒙昧的异教徒"民族,他们与其他蒙昧的异教徒的区别,仅仅在于他们不是向"木头和石头的神"顶礼膜拜,而是对着狗熊这样一种有血有肉、呆头呆脑、步履蹒跚的野物诚惶诚恐。

与其耽于关于阿伊努人如何思维、如何幻想的理论玄想,不如实实在在地观察他们的所作所为、他们的仪式和表演,以及他们在春天和秋天举行的与熊有关的盛大仪式。我们将会惊讶地发现,阿伊努人的祭熊仪式和古希腊的圣牛仪式甚至在细节上都如出一辙。

每年残冬将尽的时节,阿伊努人就会用陷阱捕获一头幼熊,把它弄回村里,熊还小的时候,由一位阿伊努女人专门给它喂奶,待它长得大一点了,人们就给它吃鱼,这是熊最爱吃的美味,待到它被喂养得膘肥体壮,蛮劲十足,摇撼着关养它的笼子想出来的时候,也就该举行圣餐仪式了,这通常是在每年的九月或十月,此时正是猎熊季节即将开始的时候。

在举行圣餐仪式之前,阿伊努人先要花言巧语地自我辩护一番,大意是说他们对待熊很好,因为再也无法继续供养它了,

因此才不得不把它杀掉。然后，举行圣餐这家的男主人就会邀请他所有的亲朋好友都来参加盛会，在人口较少的社区，甚至连附近村庄的人都在邀请之列。施欧布博士（Dr. Scheube）记载的一次仪式，共有大约三十个人参加，其中有男有女，有老有少，所有人都穿上自己最好的衣服。那位用自己的乳汁把熊喂养大的家庭主妇孤苦地坐在一边，悲伤万分，暗自啜泣，不时发出几声伤心无助的痛哭声。仪式开始时，先要对着设在屋内角落里的灶神和家神浇酒祭奠，然后，男主人和几位客人会离开住屋来到关押熊的笼子前浇酒祭奠，他们还用一个碟子盛上几滴酒献给熊，自然立刻就会让它给踩翻在地，洒个精光。随后，妇人和女孩们围着笼子开始跳舞，她们踮着脚尖扭着身子起劲地跳，一边跳一边拍着巴掌，用单调沉闷的调子哼唱着圣歌，那位可怜的乳母和其他一些年老的妇人则向笼里的熊无助地伸出双手，大放悲声，嘴里心肝肉儿地呼唤着熊宝宝的昵称，而那些从来没有喂养过幼熊的黄花闺女则附和着一班放肆的年轻人一起放声大笑。熊越来越焦躁不安，在笼子里面横冲直撞，哀号不已。

接下来是一个具有特殊意义的仪式，这一仪式是祭熊庆典的必备环节，不可省略。这就是向伊纳柏（inabos）奠酒，伊纳柏是竖立在阿伊努人棚屋门外的一根神圣的木杖，高约两英尺，顶端被劈开，弄成一根根螺旋状的细条。在节日期间，要

第四章　希腊的春天庆典

竖立五根新的圣杖，并在上面插上竹叶。阿伊努人说，这些竹叶表示熊将会再次复活。这些圣杖很耐人寻味，阿伊努人主要的食物来源当然是熊，这也是他们最为关心的，但是他们却也并没有对农作物置之不理，在这里，熊与竹叶同时在场，动物与植物都被一视同仁。

最后，祭献终于开始了。人们把熊放出笼子，把一根套索扔到它的颈项上，把它套住，然后拉着它在棚屋的周围巡行一圈。我们不知道阿伊努人是不是也牵着熊绕整个村子巡行，不过，就在离他们不远的地方，在东西伯利亚的吉尔雅克人（Gilyaks）中，熊确实是要被牵着巡行整个村庄的，而且当地人非常重视这种仪式，熊还要被牵到河里，因为这样一来村子的人就会不缺鱼吃。随后，吉尔雅克人就会牵着它在村中挨家挨户拜访，人们送给它鱼、白兰地和其他各种美味，有些人甚至还会向它跪拜，因为它的到访给人家带来了祝福，如果它用鼻子嗅闻人们献上的食物，就是在给这家祝福。

还是让我们回到阿伊努的熊吧。熊在被牵着绕行主人家房子的时候，男人们在一个首领的率领下，用箭射它，但箭头是秃的，因此，他们这样做的目的，并不是为了射杀它，而只是想激怒它。杀熊时一滴血都不能流（但愿它能少点痛苦）。人们把它抬到圣杖前，在它的嘴巴里面插上一根木棒，九个彪形大汉把它的脑袋按在一根木梁上，使劲向后压，熊没等叫出声

就一命呜呼了。这时,站在男人们身后的妇人和姑娘们开始跳舞,哀叹,捶打男人们,责备他们不该杀死她们的熊宝宝。人们把死去的熊抬到铺在圣杖前的席子上,从圣杖上取下一把剑、一支箭,放在熊的身上。假如这是一头母熊,人们还会给它献上项链和指环。人们给它献上食物和美酒,还有栗子汤和栗子饼。人们把它打扮得像一个阿伊努人,也像对待阿伊努人一样给它奉献美食,显然,在某种意义上说,它就是一个人熊,一个阿伊努人。男人们在熊的席子上就座,举杯向它奠酒,随后自己也开怀畅饮。

至此,伤心的时刻过去了,欢乐的盛宴开始了,甚至连那些老太婆也不再唉声叹气,栗子饼被一抢而光,熊被去毛剥皮,开膛破肚,熊的头颅被连着熊皮砍下来,此前一滴都没有抛洒的熊血,被小心翼翼地倒进杯子里,男人们仰首喝下,因为熊的鲜血也就是生命。熊的肝脏被摘出来生吃,除此之外的内脏和熊肉则要留到第二天,每一个参加庆典的人家都能分到一块。希腊人把这种举族聚宴、分配祭肉的活动叫筵台(dais)。在男人们肢解熊肉的同时,女孩们在圣杖前跳起舞蹈,老年妇女们则再次陷入悲伤之中。熊的脑髓被从头颅里取出来吃掉,熊的脑袋则被从熊皮上割下来,悬挂到圣杖旁边的一根柱子上。这样一来,熊的力量和生命就会传给圣杖上正在生长的叶子。刚才用来撬死熊的棍子和放在熊身上的剑和箭也被悬挂到这根柱

第四章 希腊的春天庆典

子上。然后,参加庆典的所有人,男人和女人,老太太和小姑娘,一起围绕着这根奇异的"五月朔花柱"翩翩起舞,舞蹈过后,新一轮的吃喝开始,这次所有的男人和女人全都加入宴会,觥筹交错,举座欢畅,最后尽欢而散。

这种节日风俗在不同的地方稍有区别。吉尔雅克人把熊宰杀之后就给它全身上下穿上本族的服装,打扮得跟吉尔雅克人一模一样,并把它安置在一个宝座上。还有些地方,除熊骷髅之外的所有骨头都要埋葬起来。人们砍断一棵小树,在根部留下一截树桩,把熊的脑壳插到上面,这样人们一直都能看到它,直到野草埋没了熊桩,人们再也看不到它了,熊的生命才真正结束。有些地方,熊肉必须用特别为这个节日准备的餐具进食,这些餐具每年只有在这个节日上才使用一次。这些碗勺盘碟,全都做工精致,雕饰着各种各样的图案,其中最多的是熊的图案。

尽管不同地方的宰熊节在细节方面各有千秋,但其主旨却是同出一辙,与古希腊的宰牲节和我们英国古老的五月朔节也不谋而合。在这些节日上,熊、牛和树木都具有崇高的神圣性,熊是狩猎民族的圣物,牛是游牧民族的圣物,后来又成为农耕民族的圣物,树木则是森林居民的圣物。熊、牛或者树木凝聚了整个族群的美好祈愿。熊、牛和树木是圣物,也就是说,它们非同凡响,超凡脱俗,充满了非凡的生命力和魔力。它们被

牵着或者抬着挨门挨户地走访，这样一来，它们的吉祥才会惠及众生，造福万民。圣牲被宰杀，让每一个人分享其肉，树木被砍成碎片，让每一个人都能得到一片木屑。归根结底，熊、牛和树木只有死去，才会获得新生。

我们在上文已经看到，由于年复一年的重复和再现，"五月女王"的偶像让人铭记在心，逐渐抽象成了一种意象，虚化为一个想象的"树木精灵"、"夏天之神"或"死神"，这不再是某种实实在在的实物，而是悬想拟构之物。在古希腊，圣牛的情况与此类似。冬去春来，同样的节日和场景年年重复，同样的圣牲年年登场，年年咆哮街市，年年死而复活，圣牲的形象深入人心，渐渐脱胎换骨，蜕却肉身，变成了一个神圣的意象，一个"公牛精灵"，最后，终于超凡入圣，变成了一个牛形的"尊神"。在宰牲节上，躬与其事的人们乔装打扮成公牛或母牛的样子载歌载舞，这是牛牲从肉胎凡骨向一个神灵意象和概念转化的重要关节。据记载，在希腊的酒神节上，狄奥尼索斯的女信徒们都是头戴牛角，借以模仿酒神的形象，因为画中的酒神就是长着牛犄角的。我们很清楚地知道，人不能变成牛，牛也不能变成人，牛和人界限分明，互不相干。但是，那些淳朴的乡下人则不管这些，甚至直到今天仍是这样。既然邻居的那位干瘪丑陋的老太婆随时都能够变成黑猫的样子穿窗而入，她何乐而不为呢？因此，与其说是一个先已存在的神变成了公牛

第四章　希腊的春天庆典

的形象，或者说"道成牛身"，不如说人们亲眼目睹了原本有血有肉的神圣公牛以及打扮成公牛的崇拜者，从而导致了牛形神的产生，不过，这一即凡成神的演变过程只有聪明睿智、通达幽微的人们才能洞察，至于野老村夫则往往执迷不悟。阿伊努人只知道信奉活生生的圣熊，就像希腊人只知道供奉活生生的圣牲，这年复一年的圣物最终还是没有脱去皮囊毛骨，超凡成"神"，说起来未免令人失望。

关于酒神节上的驱牛仪式，我们上面颇费了些笔墨，这是因为驱牛跟迎春仪式之间有何关系并非一目了然。现在，我们明白了，为什么雅典城的年轻人在悲剧上演前一天不仅要把酒神的人形肖像接驾进城，而且还要将一头"配得上"神的公牛恭迎进城。我们也明白了，为什么在这个春天的盛大节日上，除了上演悲剧，人们还要唱酒神颂，即"驱牛酒神颂"。

现在，让我们着手分析酒神颂的另一个方面，即酒神颂是赞美新生的歌舞，这一点对于我们理解艺术尤其是戏剧艺术至关重要。

柏拉图对各种类型的诗歌都有过论述，他说："诸体诗颂，或祈愿于诸神，此所谓颂歌，或与之相反，则所谓哀歌，又有所谓赞歌（paeans）。至于酒神颂，特谓吟诵酒神之诞生者。"柏拉图对于酒神颂很不以为然，在他看来，酒神颂只不过是一种特殊的合唱歌而已，他是否知道这些歌曲是春天之歌呢？

这一点不得而知。不过,他确实在不经意间道出了酒神颂的真相,它诵吟的是狄奥尼索斯的诞生,只是他对此一笔带过,未予深究。

柏拉图的话可以由这些诗歌应用的场合得到印证。当一个诗人想描述狄奥尼索斯的诞生时,他就会以酒神的名义称呼他。在德尔斐发现的一首颂诗遗篇一开头这样写道[1]:

> 酒神圣诞日,
> 春光共徜徉。
> 群星欣然舞,
> 苍生皆欢畅。

酒神颂是诞生之歌,是狄奥尼索斯的新生之歌。酒神诞生在春天,诞生在五月朔花柱竖立起来的时节,这同时也是圣牲走向祭坛的时节。

说到这里,有一事十分令人费解。我们在上文已经看到,精灵、魔鬼甚或神灵,是如何从真实的仪式中脱胎而出的。狄奥尼索斯,一方面是作为树精,作为植物的精灵,其形象呈现为五朔节花柱的形式;另一方面,它作为公牛神,其形

[1] 见作者 *Prolegomena*, p. 439。

象又呈现为一头有血有肉的真实的公牛,年复一年地出现于祭典之中,为人们有目共睹。我们知道,人们总是按照在现实中对神的理解和感知来想象和构造神的形象或意象。那么,既然人们在舞蹈中和颂歌中所表现和讴歌的是狄奥尼索斯的新生,狄奥尼索斯就应该呈现为一个孩童的形象,就像基督的诞生一样,应该是一个圣婴,一个神童,一个在马槽中呱呱坠地的救世主。刚降生的时候还是一只初生牛犊,后来才出落成人子的形貌。事实正是如此,在古希腊宗教中,确实有一个婴儿狄奥尼索斯,名曰利克尼特斯(Liknites),人称"摇篮王"[1]。在德尔斐神庙,圣女们每年都要举行唤醒仪式,又称开光仪式(bringing to light)。在这种仪式上,就有对圣婴利克尼特斯的扮演活动。

但是,同样毋庸置疑的一个事实是,古希腊祭仪和戏剧中的狄奥尼索斯不是以初生圣婴的形象出现的,而是一位风华正茂、血气方刚的英俊青年,放荡不羁,无所顾忌,正如荷马所说,"风流最数少年郎"。我们从古希腊雕塑中看到的就是这样一位狄奥尼索斯,英俊潇洒,忧郁多情。正是这位狄奥尼索斯让彭透斯王[2]怀恨在心,满怀鄙夷,因为他的青春美貌让他显得像

[1] *Prolegomena*, p. 402.
[2] 彭透斯(Pentheus),古希腊的忒拜国王,忒拜城的创建者,因为禁止妇女们参加狄奥尼索斯庆典,被愤怒的妇女们撕成碎片。——译者注

个美娇娘。可是，这样一位风流倜傥的狄奥尼索斯，怎么会是诞生仪式的产儿呢？这是不可能的，实际上他也确实不是源于这种仪式。酒神颂不仅是诞生之歌，同时也是新生之歌，或者说复活之歌，酒神就是再度诞生。

希腊人深谙此理。他们望文生义地把酒神（Dithyrambos）曲解为"双重门之王"，因为在他们的语言中，thyra 就是"门"的意思。这种解释可谓大错特错。现代语源学的研究表明，Dithyrambos 的意思是神圣的跳跃者、舞者、生命的赐予者。但是，这种有意无意的曲解却实在是耐人寻味，因为它表明希腊人相信酒神就是再度诞生。据说，狄奥尼索斯第一次出世和芸芸众生一样，是从母腹中降生的，但他的第二次诞生，却非同凡响，是从父亲的臀部中生出来的。

但是，如果酒神，或曰年轻的狄奥尼索斯，像神牛或者树王那样是源于仪式和戏剧，那么，他所从来的那种二度降生仪式又如何呢？

此种仪式在现代乡村早已无迹可求，即使二度降生仪式在历史上确实存在过，它也早已随着时间的流逝而风流云散了。有鉴于此，我们只好求助于人类学，进而发现，二度降生仪式在大半个野蛮世界都极为盛行，可谓司空见惯。

对于野蛮人而言，二度降生与其说是特例，不如说是常

规。第一次降生，使他投身人间，而第二次降生，则让他进入社会。第一次降生之后，他属于他的母亲和女性亲眷，而第二次降生则让他长大成人，成为男儿和战士中的一员。对于我们来说，二度降生未免费解，因为我们的孩子是逐渐地从小儿郎出息为男子汉的，在其缓慢的成长过程中并无某些明确规定的时刻，这之前他还是黄口小儿，过了这个时刻他就一下子成了男子汉。随着教育水平的逐步提高，一个孩子一步步地进入社会圈子，逐渐地获得社会地位。一个男孩，读完小学读中学，读完中学就上班做工，或者升入大学继续深造，最终在社会上谋取一个职位，或者跑买卖做生意。女孩子的情况则另有不同。野蛮人对于女孩子的培养通常是漫不经心的，然而，在某些社会阶层中，仍存在着一种旨在让女孩子"抛头露面"的成人礼。经过这种仪式，昔日的黄毛丫头突然间就变成了窈窕淑女，头发被高高盘成发髻，短小衣服换成了长裙，从此可以戴珠宝佩首饰。仪式上，她会亲吻族长的手，然后，就会有一场专为她举行的盛大舞会。她突然间就从深闺的幽闭状态走出来，风情万种地出现在社交场上。不过，在我们这里，诸如此类的野性十足的风俗，早就无迹可求，尤其是对于男孩子来说，这种风俗早就荡然无存了。取而代之的是在教堂举行的坚信礼

(Confirmation)[1],这种仪式对于男孩和女孩一视同仁。

避免过于森严的社会差别,缓解过于剧烈的社会变动,一直就是文明进步的重要标志之一,蒙昧无知而且满怀恐惧的野蛮人却总是过分强调社会的差别和变动。由一个少不更事的孩子出息为一个独当一面的男子汉,原本是一个缓慢的自然成长过程,是长期教养的结果,在野蛮人那里却被压缩为几天、几个星期或者几个月的非常规的调教活动,即所谓"入会礼""入社礼",借此一个人就进入了他的部族,成为其正式的成员。此类仪式尽管千差万别,但其核心却大同小异。男孩子撇弃了童年的玩伴和物事,变成一个成熟而干练的部落成员。首要的是要消除身上的稚气,成为一个真正的男人。入会礼让一个男子为他即将在部落社会中担当的两个主要角色做好准备,一个是武士,一个是父亲,对于野蛮人来说,这是男人主要的甚至可以说是唯一的使命。

既然对于野蛮人来说,"入会礼"非常重要,人们对它倾注了极大的热情,那么,人们的情绪就必然会借仪式活动得以展现和宣泄,事实正是如此。仪式活动丰富多彩,但各种各样的仪式活动都指向同一个宗旨,即弃旧迎新:告别过去,再度

[1] 基督教的一种在教堂中举行的接收洗礼教徒为正式成员的仪式。——译者注

第四章　希腊的春天庆典

降生，开始一种全新的生命历程。

此类仪式中最为单纯也最具启发性的当数英属东非的基库尤人（Kikuyu）之所行。这个部族的男孩子在行割礼之前必须重新诞生一次。"儿子蜷曲在站着的母亲脚下，母亲装出一副正遭受分娩之苦的样子，儿子则发出像新生婴儿一样的哭泣，并接受洗礼。"[1]

新生仪式常常表现为一个死而复活的过程，假装死而复活的可能是男孩子本人，也可能是参加仪式的其他人。在澳大利亚东南部的入会礼上[2]，参加仪式的男孩子们在某个指定的地点集中，在那里，他们会看见有一位身穿麻衣的老人躺在坟墓里，他的身上盖着薄薄的一层泥土和柴棍，墓穴被修整得十分整齐光洁。这位已经"下葬"的男人手中握着一束树枝，看起来就像是从土地里长出来的一样，在他周围地面上还遍插着一些树枝。小伙子们被领到墓穴旁，开始唱歌。随着歌声的继续，被埋葬者手中的树枝开始颤抖。树枝颤抖得越来越激烈、越来越急促，最后，那个被埋葬的人从墓穴中站立起来。

斐济人在入会礼上用一种极端的令人作呕的方式模仿死亡。男孩子们被带到一排假装的死尸面前，"尸体"血肉模糊，

[1] Frazer, *Totemism and Exogamy*, Vol. I, p. 228.
[2] *The Golden Bough*, III, p. 424.

内脏外露,其实,鲜血和内脏都是取自一头死猪。忽然,其中一个死者大叫一声,紧接着,死者们齐刷刷地站起身来,狂奔到河边把身体洗刷干净。在这里,死者由别人扮演,让其他人去经历"死亡",以便让参加入会礼的小伙子们获得新生。但是,通常的情况是,入会的男孩子要亲身"经历"死亡。斯兰岛[1]西部地区进入青春期的男孩获准加入凯基安会(Kakian association)[2]时,会被蒙上眼罩,在亲属的陪伴下,被带到森林中的一个方形木屋中。木屋位于森林深处,隐藏在最为茂密幽暗的林木中间。当人都到齐之后,领头的祭司大声招请魔鬼降临,低沉的吼叫声立刻从隐藏的木屋中隐隐传来。这些恐怖的声音是由木屋中的男人们用竹喇叭发出来的,但是女人和孩子们却真心相信那是魔鬼的声音。随后,祭司把男孩们带进木屋,一次只能进去一个。木屋中立刻传出砰然砍斫的闷响,随之是一声尖叫,一把锋利的剑刃穿出屋顶,上面还滴答着鲜血。这象征男孩子的脑袋已经被砍了下来,魔鬼把他带到了另外一个世界,随后他将会从那里归来,象征着他的新生。过了一天或两天之后,参加仪式的男孩子的监护人回到村庄,浑身上下糊满泥浆,跌跌撞撞,筋疲力尽,好像是刚刚从另一个世界归

[1] 斯兰岛(Ceram),印度尼西亚东部的一个岛屿,位于新几内亚以西摩鹿加群岛。——译者注
[2] *The Golden Bough*, Ⅲ, p. 442.

来的信使一样。他们带来好消息，说魔鬼让男孩重新获得了生命。随后，男孩子本人方才出现，他们走路时步履蹒跚，并且必须倒退着走进家门。如果此时有人给他们端来食物，他们必须把碗碟打翻在地。他们一声不响地呆坐着，唯用手势进行表达。他们的监护人必须手把手地教给他们一些最简单的日常动作，好像他们都是些懵懵懂懂的新生儿。他们这个样子一直要持续二十到三十天，在此期间，他们的母亲和姊妹们不能梳头。最后，最高祭司把他们带到森林中一个僻静的地方，在每个人的头顶中央剪下一撮头发。仪式至此才结束，男孩儿们变成了真正的男人，从此可以娶妻生子为人父了。

有的时候，新生仪式不是具体地模拟新生过程，而只是用各种手段加以暗示。例如，给男孩子起一个新的名字、教会他用一种新的腔调说话、给他换上一套新的服饰、教会他跳一种新的舞蹈等。诸如此类的活动通常总是伴随着道德上的说教和训诫。例如在上面提到过的凯基安会入会礼上，小伙子们必须盘起腿并排坐成一行，保持身体纹丝不动，更不许动手伸腿。头领拿着一个喇叭，把喇叭口依次放在每一个小伙子的手中，他嘴巴对着喇叭，模仿魔鬼的声音用一种怪异的腔调讲话。他警告小伙子们要守规矩，安本分，否则将会大祸临头，受尽折磨，还警告他们切不可把在凯基安会所中的所见所闻告诉别人。祭司们还会向小伙子们告谕他们对于亲人应尽的义务，并授给

他们本部族的秘传知识。

在有些地方,新生过程究竟是仅仅被暗示还是用哑剧的形式加以表现,并不是十分清楚。比如说,澳洲北部的宾宾加人(Binbinga)相信,每当举行入会礼,一个叫作卡塔加里纳(Katajalina)的恶魔就会前来造访,他就像希腊神话中的克洛诺斯(Kronos),会把男孩子们一个个吞吃,然后再把他们生出来,此后他们方可获准入会。但是,我们不清楚,在这种仪式上,是不是果真有一个魔鬼登场,是不是果真表演吞吃仪式。

在图腾社会中以及那些似乎是由图腾社会演变而来的动物秘密结社中,入社者是以神圣动物的形式获得新生的。比如说,在卡列尔(Carrier)印第安人中[1],如果一个男人想变成一个卢勒姆(Lulem),也就是熊,不管天气多么寒冷,他都必须脱掉身上的衣裳,换上一件熊皮,一路狂奔进森林,在里面一直住上三到四天。他村中的父老和伙伴每天夜里都会成群结队地来到森林,大声呼唤道:"耶!卢勒姆!"(意为"归来吧!熊!")而他则报以熊的怒嚎。一般情况下,他是不会让人们找到他的。不过,最后,他会自己回来。人们迎接他的归来,并把他领到专为仪式临时搭建的圣所中,在那里,他的伙伴,其他的"熊",跳起庄严的舞蹈,欢迎他的归来。失踪和归来,就像对死亡和再

[1] *The Golden Bough*, Ⅲ, p. 438.

生的表演一样，是入会礼中常见的仪式环节，其目的也是一样的。两者都是过渡仪式，都象征着生命从一个阶段向另一个阶段的转折。研究古希腊和其他民族的风俗仪式的学者指出，出生、婚嫁以及丧葬仪式，这些在我们看来迥然不同的事情，在原始先民看来却并无区别。这乍看起来不可思议，其实不难理解。因为这些仪式的目的都是实现从一种社会地位向另一种社会地位的转变。所有这些仪式中，都有两个基本环节，即弃旧和从新，抛弃旧的形象，换上新的面目，正如冬去春来，人们送走死亡，迎来生命。在这两个阶段之间，是一个中间状态，非此非彼，方死方生，此时，你从世界上归隐了，置身于禁忌（taboo）之中。

对于古希腊人和许多原始先民而言，诞生、婚嫁和丧葬仪式主要是家庭内部的事务，因此无须兴师动众，惊动整个社会。但是，诸如青春期的入会典礼，旨在将一个青年人引入社会生活，因此牵动着整个部族的关切。这一点甚至在希腊语言中留下了清晰可辨的印痕。在希腊语中，通常用来表示仪式的词是"tĕlĕtē"，这个词还用来表示所有的神秘之事，有时还指婚姻和葬礼。但是，这个词在词源上与死亡毫不相干，它源于一个意为"成长"的词根。

"tĕlĕtē"意为成长和完满的仪式。它最早的含义是表示成熟，后来又引申为表示成熟的仪式，最终被泛化为表示所有神秘的入会仪式。青春期的入会仪式就具有神秘的属性，因为入

会者被晓以部族的圣物，这些圣物是整个部族敬奉不辍、严加守护的，对于一切未入会者，不管是小孩子、女人还是其他部族的成员，都是秘而不宣的。流风所被，此种神秘的气氛也感染了其他所有的仪式活动。

现在，我们终于弄明白了诞生于仪式中的神，即部族入会礼（或曰新生仪式、再度降生仪式）中的神，究竟是哪路尊神了，他就是狄奥尼索斯，根据最近的语源学考证，"狄奥尼索斯"这个名号本来意味着"青春之神"（Divine Young Man）。

仪式中的激情和仪式中的活动不可避免地在人们的心目中打下深深的烙印，留下永久的印象，这些印象就是神的原型，一旦我们认识到这一点，我们就会明白，春天庆典上的神肯定是一位青春之神，而由于在原始社会中，年轻女性受到歧视，因此，这位青春之神必定是一位青年男子。由于部族入会礼为先民社会群体激情之所凝聚，因此，这位尊神必定是一位刚刚长大成人、获准入会的少年郎，希腊人称之为库罗斯（Kouros），或曰埃福波斯（Ephebos），这些词指的是那些已经告别了无忧无虑的少年时光，不再是烂漫调皮的顽童，而是具有全新的社会地位的年轻人。我们迄今仍能在五朔节之王或绿衣杰克身上窥见此种青春之神的余韵。老头子和老太婆属于冬天和死亡，而年轻人则属于春天和生命。青春少年郎、幼年的熊、野性的公牛、青葱的树，所有这一切都是蓓蕾初绽的新生命。

第四章 希腊的春天庆典

在希腊的春社节上,这位扮演神灵的年轻人手持一枝花苞始放的新枝,新枝上束着羔羊的新绒。在雅典,这位尊神既出现于春社节上也出现于秋社节上,出场时总要手秉橄榄枝,橄榄枝上束着羊毛,枝头挂满各种各样的新果。饥馑的季节到此结束,人们对着橄榄枝纵情歌唱:

> 青青橄榄枝
> 女神[1]来翱翔
> 赐我无花果
> 春饼酥且香
> 蜂蜜兼香脂
> 春酒漾春光
> 女神饮且醉
> 恢恢眠春阳

关于橄榄枝,还有一个故事讲述它的来历。橄榄枝被称为Korythalia[2],即"盛开的青春之枝",正如一位古希腊的演说家

[1] 女神,原文作Eiresione,直译厄瑞西俄涅,意为橄榄枝,又为女神名。——译者注
[2] 见作者 *Themis*, p. 503。

所云:"青年乃人生之春。"

人们从克里特岛的遗址中发掘出了一段古代的铭文,那是一首酒神颂,它既是春天的颂歌,又是青春的吟唱。希腊人在这首歌中所招请的神灵是库罗斯,一位年轻男子。这首歌是由年轻的武士边跳舞边吟唱的:"哦!库罗斯!至高无上的库罗斯!我向你欢呼,你是所有润泽和明慧之物的主人,你走在众神行列的上首。让我们载歌载舞,欢欣上路,前去迎接新年的狄刻女神(Diktè)。"

正如我们前面所指出的,那位率领伙伴们载歌载舞的年轻人,一个真正的有血有肉的带头人,因为年复一年地受到人们的拥戴和记忆,逐渐被抽象为一个神,一个精灵,成为众神之首,正是他给人间带来万象更新的春天。在春天的庆典上,这位被希腊人称为"青春领袖"的仪式带头人,原本是一个活生生的凡人,但由于仪式年复一年地再现和重复,他就逐渐被想象为一位至高无上的精神领袖,从而超凡脱俗、成圣成神了。他是"所有润泽和明慧之物的主人",因为我们还记得,五朔节的新枝必须是带着露水采撷的,这样它才能抽叶开花。接着,颂歌又唱到,一位男孩子如何被武士们从他母亲的身边带走,带去参加入会礼,武士们围着他跳起他们部族的舞蹈。不幸的是,那块碑文在这里有些残缺,不过,仅凭残文,其意思就足够明白了。

第四章 希腊的春天庆典

因为这位男孩已经长大成人,并且已经正式加入了成年人的行列,"荷赖女神(季节)带来硕果,一年又一年,狄刻女神君临人类,大地上所有芸芸众生皆归丰裕的和平女神统领"。

我们知道,时序女神是果实和食物的赐予者,但作为时序女神之一的狄刻女神却很奇怪。我们通常把狄刻这个词翻译为"公正",但是狄刻并非意味着人与人之间公正无偏的关系,而是指世界的秩序、生命的节律,季节正是按照这种秩序和节律周而复始地循环轮回。只要季节流转遵循着这一秩序,就会有硕果累累,就会天下太平;一旦这种秩序被打乱,世界就会陷入混乱,天下将会纷争并起、扰攘不定,大地将会荒芜废弃。这段文字之后,是一段训诫,这在我们现代人听起来未免感到奇怪,"为了熙熙攘攘的羊群,为了硕果累累的大地,为了采花酿蜜的蜂群,让我们欢呼雀跃,载舞载欢"。

但是,假如我们还记得马其顿的农民为了促使小麦生长而把铁铲高高抛向空中,俄罗斯乡村的姑娘一边起劲地跳跃一边喊道:"亚麻亚麻快快长!"这些诗句就不难理解了。克里特人的颂歌正是其心声和希望的真情流露。男孩子长大成人了,与此同时,所有的生命之物都应该快快生长。他们的巫术让大地年复一年地奉献出丰硕的果实,也让一茬又一茬的年轻人茁壮成长。颂歌的最后,把这种意思表达得十分明白:

"跳吧！为了我们的城市！跳吧！为了我们远航的船！为了我们年轻的公民！为了可爱的忒弥斯女神[1]。"

这些年轻人是一座城市的公民，是城池的保卫者，而不是生活在草莽中的野蛮人，但是，他们的巫术却异曲同工。把他们凝聚在一起的是社会习俗的纽带，是社会的制度，即"美惠的忒弥斯女神"，没有人能仅凭自己而离群索居地生活下去。

克里特当然不是雅典，但是，在雅典，假如那位参加春天庆典的酒神祭司，当他走进狄奥尼索斯剧场，在剧场正中雕饰华美的宝座上落座，目光越过乐池，他将会看到，正对着他的石头门楣上，雕刻着的正是克里特岛上的仪式场景：跳舞的年轻武士和再度降生的男孩子。

至此，我们论述了什么是酒神颂，戏剧就是从酒神颂中起源的。酒神颂是春天之歌，是驱牛之歌，是再度降生的颂歌和舞蹈。但是，所有这一切论述，似乎并没有让我们接近希腊戏剧，反倒好像让我们离目标越来越远了。春天、公牛和再度降生仪式，跟我们看到的那些庄严肃穆的悲剧有何干系？跟阿伽门农、伊菲革涅亚[2]、俄瑞斯忒斯和希波吕托

[1] 忒弥斯（Themis），古希腊神话中司掌法律和公正的女神。——译者注
[2] 伊菲革涅亚（Iphigenia），希腊神话中阿伽门农的女儿，阿伽门农在征伐特洛亚的途中用她向阿耳忒弥斯女神献祭，却被女神救下，并让她做了陶里斯的祭司。——译者注

第四章 希腊的春天庆典

斯[1]有何干系?这些问题现在摆在我们的面前,而这些问题的答案将让我们洞察幽微。迄今为止,我们已经说明,仪式植根于人类欲望——主要是对于食物的欲望——的宣泄和表现,我们还说明,仪式源于并依存于周期性岁时节日庆典。古代雅典一个最重要的节日庆典就是春天的酒神节。亚里士多德说过,悲剧源于酒神颂,也就是说,艺术源于仪式,那么,艺术是如何从仪式中产生的呢?艺术何以会是仪式的产物呢?下面就让我们来回答这些问题。

[1] 希波吕托斯(Hippolytos),希腊神话中雅典国王忒修斯的儿子,他的继母维德拉疯狂地爱上他,希波吕托斯不从,遭到继母诬陷而惨死。欧里庇得斯写有关于其故事的悲剧。——译者注

第五章 从仪式到艺术：行事与戏剧

一个平生第一次目睹希腊戏剧的人也许会感到迷惑不解，觉得希腊戏剧真是一种怪异的表演，他们或者会激动不已，或者相反，感到无聊至极。他们的不同反应，与其说是取决于修养深浅，不如说主要是取决于各自脾性的好恶。但是，不管他喜不喜欢希腊戏剧，看过之后，肯定都会大惑不解，为充斥于其中的那些怪诞的效果、程式和暗示而困惑不已。

例如，悲剧的主要题材是男主角或女主角惨遭谋杀，但谋杀情节却并没有表现于舞台上。这让很多现代观众感到失望，他们希望能够亲眼目睹对于恐怖事件的血淋淋的再现。舞台上全然看不见那些令人毛骨悚然的凶杀或自杀场面，凶杀发生在舞台之外，观众所得到的仅仅是对于惨祸的口头叙述。这种叙述有一定的程式，通常是用一种"信使的口吻"把事情的经过从头到尾细细分说。信使话语是希腊戏剧中一种常见的程式，尽管它不仅给演员提供了卖弄口才和雄辩的机会，而且也确实具有真正的戏剧效果，但是，从理论上讲，我们还是觉得它不像是在演戏，常常会让一位现代的戏剧演员觉得无所适从，难

以接受。有人解释说，这些在现代观众看来非常古怪的程式，恰恰体现了希腊人的克制、中庸和优雅趣味，可是，希腊人真像传说的那样克制和优雅吗？我们不是每每在荷马史诗中读到，那些希腊英雄们常常不顾体面，放肆地号啕大哭，泪水滂沱，让自尊的英国绅士们看了感到无地自容，不知道该说什么才好。

更有甚者，在希腊戏剧中，尤其是在欧里庇得斯的剧本中，并非故事完了戏剧也随着落幕，戏剧不是伴着一个重大的转折时刻的到来也随之收煞，明明剧情已经完结，但最后总要有一位神灵粉墨登场，啰里啰唆地念诵几行诗句，既像是训诫，又像是慰藉，又似是调解。这番老生常谈，与前面那番惊心动魄的剧情，形成了巨大的反差，完全是虚应光景，无聊敷衍。还有更糟糕的：许多场次中充斥着长篇大论的对白，演员一味地吵架斗嘴，巧舌如簧，观众急于知道后事如何，剧情却偏偏停顿不前。还有，照我们的理解，戏剧一开始就应该紧锣密鼓，剧中人物纷纷上场，推动剧情一步步地展开，一步步地吊起观众的好奇心。希腊戏剧却不是这样，偏偏让一位跟剧情无关的人上场，赤口白牙啰里啰唆地念诵序诗。戏剧开场时念诵序诗的做派，在我们看来实在是不合时宜，希腊人应该比我们更明白这个道理才对。再有，我们认为悲剧必须像个悲剧，剧中人物的悲惨命运固然令人怜悯哀痛，但哀痛应该适度，但当我们看到合唱队轮唱起哀歌来没完没了，往往有好几页的篇幅，厌

倦之情就会油然而生，满心希望合唱队能快快结束这哀怨的咏叹调，好让剧情继续。

现代观众对于希腊戏剧的种种不满，都直接或间接的是由那个古怪的合唱队引起的。现代戏剧中没有合唱队，歌剧中的芭蕾群舞有时候看起来似乎有点像合唱队的格局，但是，这个合唱队却是实实在在地在跳舞，而且这些在剧情发展的间歇插进来的舞蹈，确实给观众带来了乐趣和兴奋，它不像希腊戏剧中的合唱队，一群颤颤巍巍、糊里糊涂的老人，唠唠叨叨地说些与剧情无关的陈词滥调。如果我们是钻故纸堆的古典学者的话，我们当然不会对这些合唱歌吹毛求疵，因为理解和解释这些陈词滥调正是我们大显身手、有用武之地的时候。但是，如果我们仅仅是一般的现代观众，我们就有理由要求别人尊重我们的鉴赏力，这些合唱歌可能会让我们觉得古怪好玩，但是，我们仍会感到迷惑不解。我们困惑的原因非常简单。这些千篇一律的序诗、信使念白和没完没了的合唱歌，这些困扰我们的东西，都是仪式的遗迹，在仪式发展成为真正的戏剧之后，戏剧中仍一度保留着仪式的流风余韵。在这里，我们无法对戏剧中的仪式遗迹一一详加分析[1]，不过，关于合唱队，这最为奇怪和优美的古老遗风，对于理解希腊戏剧至关重要，因此需要

[1] 参见书末参考书目中穆雷教授对这一问题的考察。

第五章 从仪式到艺术：行事与戏剧

详加分解。

不妨设想一下，如果这些合唱歌被完美地翻译为英文，如果其原本具有的全部美质都在译文中得到纯正的转达，当观众在剧场中亲耳聆听到这些优美的吟唱，尽管这些合唱歌与现代戏剧效果格格不入，他也必定会被它的美所震慑，那一种庄严肃穆的情调，会让他觉得自己仿佛聆听到了仙乐天音，让他恍若来到一个超越红尘扰攘的空明境界，高高在上，远离尘世的倾轧和忧患，整个身心都沉浸在一种庄严、圣洁的美感之中。

于是，观众心中原来的迷惑就会渐渐消散，他会认识到，尽管希腊悲剧本身非常伟大，但是，它们的独特魅力、它们那难以言表的美，离开了这乍看之下令人感到怪异的合唱队，就无从谈起。

通过考察这些合唱歌，分析其在希腊戏剧中的功能，那一直困扰着我们的问题将会迎刃而解：艺术是如何从仪式脱胎而出的？既然艺术和仪式归根结底都是植根于现实生活，那么，它们跟现实生活之间存在怎样的关系？为此，我们还必须对希腊剧场的建筑进行考察，例如我们必须了解合唱队在其中载歌载舞的乐池是何种格局，乐池空间和整个剧场空间包括舞台和观众席的关系如何？

可以肯定地说，埃斯库罗斯的悲剧不是在舞台和剧场中表演的，而是在乐池中表演的，也许，索福克勒斯和欧里庇得斯的

部分剧目也是如此。这在我们听起来委实有点奇怪，但实际情况确实如此。对于希腊人来说，剧场仅仅是"看台"，是仅供观众坐着看戏的场所，他们称为 skēnē 或曰场子的地方，是供演员们化装打扮的帐篷或棚屋。整个希腊剧场的核心是乐池，一块供合唱队使用的圆形场地。位于剧场核心位置的乐池表明，一队由载歌载舞的男子所组成的合唱队，这在我们今天的观众看来纯属多余和稀奇古怪的东西，正是整个希腊悲剧的核心和灵魂。合唱队吟唱和舞蹈的就是我们熟知的酒神颂，我们业已证明，悲剧源于酒神颂的领舞者。一位古代作家曾写道，合唱队的组成人员，全是清一色的男人或男孩，他们都是来自乡下的农夫，只是在辛勤耕作的间歇，忙里偷闲地来参加演出，载歌载舞。

乐池或曰合唱队舞场与剧场或曰观众席之间的空间关系随着时间的推移而不断发生变化，正是这一空间关系的变迁，让我们能够借以窥见从仪式到艺术、从行事到戏剧的演变。

表演酒神颂歌舞的乐池是一片圆形场地，地面被夯平，以便于跳舞，这种场地的四周有些还砌着一圈石头作为标识。在厄庇道罗斯（Epidaurus）的剧场中仍很好地保留着此种乐池的格局（如图1）。乐池的四周是一片壮观的圆形看台，观众的座席一圈一圈地叠级而上。不过，如果我们要真正理解古希腊乐池或舞场的来历，我们的目光还应该越过这些石砌的看台，把视野放得更为长远。直到今天，在希腊，打谷场仍是习惯上举行

第五章 从仪式到艺术：行事与戏剧

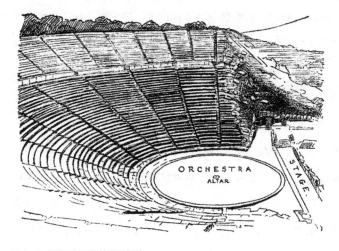

图 1　厄庇道罗斯剧场的圆形舞池

舞会的地方。舞蹈的队列通常都是围成圆圈，乃是因为舞蹈是环绕着某种圣物展开的，一开始可能是一根竖立在场地中央的五月朔花柱，或一束刚刚收割的新谷，后来则变成了一尊神像或神龛。每逢节日或庆典，社区的所有民众一齐聚集到这个跳舞的地方，就像在今天每逢节日或庆典整个社区的人们都会聚集到村外的绿林中一样。在这里，一开始是没有演员和观众、表演者和旁观者之分的，所有的人都是演员，人们同声放歌，联袂而舞。比如说，在男孩子成年的入会礼上，整个部族都会聚一堂，载歌载舞，唯一的观众是那些看热闹的未入会者、妇女和儿童。这些束禾而祭、借地而舞的早期舞者还不会想到建立

一个把观众席和舞台区别开来的剧场。仪式源于社区的公共活动,源于共同的或集体的情感,这一点,我们必须时刻铭记在心。

按理,最适合跳舞的场地应该是那些平坦而开阔的地方,但是,奇怪的是,只要你曾经在希腊游览,你就不难发现,从雅典、厄庇道罗斯、德罗斯(Delos)、西拉丘兹(Syracuse)等地遗存下来的古希腊剧场都建在山丘之下。所有这些剧场遗址建造的时间都不是很早,现在能够看到的最早的乐池是在雅典,只是一个简陋的由一圈石头围起来的场地,位于希腊卫城要塞南边陡峭的山崖边。我们下面将会指出,最早举行酒神节的地点原本不在这里,而是在其他的地方,在集市和市场中间。把舞会搬到另外一个地方举行的原因是集市上供观众看戏的木制座席太不结实,被压垮了;而让观众在高高的山坡上席地而坐,居高临下地看戏,显然又安全又舒适,因此,剧场最终就建在了这里。

对于希腊人来说,观众是一个全新的元素,因为有了观众,舞蹈从人们共同参与的活动,变成了供人从远处欣赏观看的对象,变成了某种壮丽的景观。过去,所有的人都是参与者和祭拜者,现在,其中的大部分人变成了旁观者,他们看、听、想,但不再做。正是这种全新的旁观者的态度,在仪式和艺术之间划了一条界线。原本是你自己亲身参与的行事,你自己的所作所为,现在变成了戏剧,戏剧依然是行事,但却与你自己的行

第五章 从仪式到艺术：行事与戏剧

为相疏离。观众的心理和行为对于理解戏剧的产生至关重要，因此有必要多费点笔墨。

在人们的印象中，艺术家都是些不切实际、不讲实效的人，赴宴总是误点，借书总是忘还，收到来信不回，甚至连欠了人家的钱也忘记归还。艺术，对于大多数人来说，并非必需之物，而只是无用的奢侈。就在不久之前，音乐、绘画和舞蹈教育还被视为并非日常生活所必需，在学校里，这些课程是被作为"特长课程"来传授的，需要额外付学费。诗人自己也常常把艺术和生活进行对比，似乎两者是水火不相容的事情。

"岁月逐流水，艺术万古存。"这样一些老生常谈，当然无意识地道出了一些尽人皆知的观念，其中包含着一些真理，也确实值得尊重。正如我们下面将会指出的，艺术绝非仅仅是生活的多余的点缀，而是深深地植根于生活。但是，尽管如此，艺术，从创造和欣赏两方面来看，都不是实用性的。谢天谢地，幸亏我们的生活并非仅仅局限于实用。

当我们说艺术不切实际、不合实用时，我们的意思是说，艺术不能立刻激发实际的行动。举一个简单的例子：一个人，尤其是一个小孩子，当他看到一盘樱桃时，樱桃那鲜红欲滴的颜色，还有那甘美的味道，立刻就会刺激他，诱惑他，让他不由自主地抓过来就吃。吃过之后，方才心满意足。感官刺激必然导致欲望的满足，这就是实际行为。这个吃樱桃的大人或者

孩子就是这样,他因此不是艺术家,也不是艺术的爱好者。假如另一个人,他也看到同一盘樱桃,樱桃的色彩和味道同样诱惑着他的欲望,但是,他没有吃,也就是说,感觉没有转化为实际行动,正因为他没有吃,他对樱桃的观看,就改变了意义,就摆脱了欲望,成为纯粹的感觉,而且,由于没有转化为行动,这种纯粹的感觉变得更为强烈。假如这个人仅仅是一个趣味良好的普通人,我们就会说,他从对樱桃的观看中得到了所谓"审美"享受;假如这个人是一位艺术家,他也许会动手作画,他画的不是樱桃本身,而是他对樱桃的视觉印象,他对樱桃的纯粹体验。也就是说,他不是一位吃樱桃者,而是一位樱桃的观照者。

感谢一位心理学家的好意,他准许我从他的著作中借用一个术语,即"心理距离"[1]。他写道:设想一场海雾吧。对于大多数人来说,遇到海雾是一种非常不快的经历,海雾除了给人带来身体上的不适和轮船晚点等各种各样的麻烦之外,还会给人带来一些特别的担忧。浓雾让人心神不宁,提心吊胆,觉得处处危机四伏,高度紧张地对可能传来的危险信号时刻保持警惕。雾中航船无休无止的摇晃和汽笛声都让乘客心烦意乱,雾中航行的经历总是伴随着这种焦虑和紧张之情,再加之雾海上

[1] Mr. Edward Bullough, *The British Journal of Psychology* (1912), p. 88.

第五章　从仪式到艺术：行事与戏剧

死一般的寂静，更把浓雾弥漫的大海变成了恐怖之域，不仅让那些初次出海的人望而却步，即使那些久经风浪的航海老手也会心惊胆战。

然而，这样一场令人恐惧的海雾却也可以给人带来无穷的乐趣和兴味。一个人一旦从置身于海雾时的那种凶险和不安中解脱出来，……用一种客观的态度观照这一现象，将会获得前所未有的奇妙感受。无边的海雾如一道半透明的乳白色纱幕，把你眼前的万物都变得朦朦胧胧、迷离恍惚，只剩下一个个摇荡不定的轮廓。丝丝缕缕的雾气，随风浮荡，如梦似幻，让你如坠幻境，似乎只要伸出手去，就能触摸到那遥不可及的塞壬水妖，张开手指，她又会像一缕轻雾一样，从你的指缝里溜走，在这白色的雾幔后消失得无影无踪。那在雾气中缓缓起伏的水面，光洁如乳，一片安详宁静的样子，看不出丝毫的危险。尤其是雾幔四合中的那种与世隔绝、遗世独立的岑寂和静谧，让你觉得仿佛不是在海上，而是在超逸尘表、高入云端的群山之巅。这是一种奇妙而复杂的感觉，安详中混合着恐惧，欣悦中掺杂着忧郁，妙不可言，动人心弦，这与深陷雾障时的四顾茫然、焦躁不安形成鲜明的对比。这种强烈的对比，通常突然降临，令人惊异，就像一个久已尘封的大门突然洞开，灿烂的光芒倾泻而下，令人耳目一新，连那些司空见惯的平凡之物也变得熠熠生辉。——我们有时候会在面临最绝望的困境时体验到

这种感受,当此之际,一旦我们放弃了所有的世俗打算,就像一根紧绷的弦戛然折断,我们变成了一个旁观者,淡定自若地欣赏着眼前这场让我们逢凶化吉的灾难。

人们常说,在人的诸感官中,只有两种感觉与艺术有关,即视觉和听觉,只有这两种感官能提供给我们艺术的质料。触觉、味觉和嗅觉对于艺术创作意义不大。尽管像于斯曼[1]这样的法国颓废主义作家,在他的作品中让他的人物沉迷于各种各样香水芬芳的和谐交响之中,但他刻意描写的这种情绪总给人以病态和虚幻的感觉。我们这种感觉是有正当理由的。有些人喜欢把厨子称为"艺术家",把布丁比作"一首美妙的诗",不过,人的健全本能是不会同意这种不伦不类的说法的。所有艺术,举凡雕塑、绘画、戏剧、音乐,都是诉诸视觉和听觉的。理由很简单,视觉和听觉是间离性的感觉。就像有人曾经说过的那样,视觉"在远处触摸"。视觉和听觉对于事物无挂无碍,甚至超然物外,这两种感觉不会导致即刻的行动和反应,因此,它们适合于艺术。味觉和触觉则不同,它们太直接,与生理之间的关系太密切,因此不适合于艺术。托尔斯泰就曾说,在俄语中(在其他语言中也一样),"美"这个词最初只是指愉悦视

[1] 于斯曼(Huysmans),法国19世纪象征主义作家的代表人物,与波德莱尔等被称为颓废主义作家,其代表作为《逆流》(À Rebours)。——译者注

第五章 从仪式到艺术：行事与戏剧

觉之物。在这种意思中，甚至连听觉都被排斥在外了。尽管最近俄语中也出现了"丑陋之事"或"美丽的音乐"之类的说法，但这都不是标准的俄语。朴素的俄语，还没有像柏拉图那样把善和美混为一谈，假如一个人把他的大衣送给一个挨冻的人，一个不会任何外语的俄罗斯农民，绝不会用"美"这个词来赞美这个人的举动。

因此，为了把一个事物作为艺术品来观照和感受，我们必须首先超出实际利害，必须涤除心中实际的恐惧和惊慌，必须首先变成一个静观者。为什么必须这样呢？为什么我们不能同时既观看又生活呢？其中的道理我们并不是太清楚。假如我们亲眼目睹了自己的一个朋友溺水而死，我们不会欣赏他身体下沉时的优雅姿态，也无心赞叹他沉入水底之后水面上的粼粼波光，如果我们真的这样做，就太没心没肺了，无异于美学的魔鬼。可是，为什么会这样呢？我们欣赏他的优雅身姿和粼粼波光，并不会给溺水的朋友造成任何额外的伤害。即使你扔给溺水者一根绳子，使他免于灭顶之灾，你也无法欣赏。为什么会这样？很简单，因为我们此刻正全神贯注、全力以赴地挽救溺水者的性命，我们根本无暇也无心去观赏溺水者的优雅和水波的光影，在那一刻，我们甚至顾不上体验恐惧和迫在眉睫的危险。同样道理，假如我们想欣赏一头雄狮的英姿和凶猛，想欣赏一头棕熊那步履蹒跚的憨态，最好是隔着栏杆看它们。栏杆

让我们可以心平气和地观看，不会因为看到野兽向你走来就拔腿逃命，它在你和被观看的野兽之间拉开了生理的和道德的距离，让我们能够凝神观照。因为不再心怀恐惧，我们不仅能够看得更认真，而且能够看得更多，我们的所见所闻为之一变。相反，一个执着于实际行动的人，就像一匹戴着眼罩的马，只知道一条道走到黑。

实在说来，我们人类的大脑，在一定程度上，天生就具有一种精巧的"眼罩"功能。假如我们对所有事情都一览无余、全盘吸收，我们将会应接不暇、疲于应付。但我们的大脑不仅具有记忆功能，而且，更重要的是，还具有遗忘和疏忽的功能。大脑就像一个过滤器，它把我们所见所闻中大量的内容过滤掉，从而使我们有可能全神贯注于眼下的当务之急，使我们从一个天生的艺术家变成一个能干的实干家。但是，要做到这一点，就必须限制我们的视野，对许多映入我们眼帘的和触动我们感觉的东西视而不见、漠不关心。艺术家不是这样，他宁愿放弃行动，以便全神贯注地观看。艺术家天生就像柏格森所说，是一些"耽于空想"的人，对于世事俗务，他们心不在焉、无所羁留，他们一味沉思冥想。这也就是为什么，人们常常觉得艺术家是一群傻瓜，总是看着这群行径古怪的家伙不顺眼，觉得匪夷所思。艺术家所孜孜以求的、他的价值体系，与世俗大相径庭，他的世界是一个想象的世界，而想象对于他，就是现实。

第五章　从仪式到艺术：行事与戏剧

说到这里，那个一直令我们困惑不已又挥之不去的问题，即艺术和仪式的区别，可谓一目了然了；同时，艺术和仪式与现实的区别，也呼之欲出。我们发现，仪式是一种再现或预现，是一种重演或预演，是生活的复本或模拟，而且，尤其重要的是，仪式总有一定的实际目的。艺术同样也是生活或激情的再现，但是，艺术却远离直接行动，艺术常常就是实际行动的再现，但是，艺术却不会导致一个实际目的的实现。艺术的目的就是其自身，艺术的价值不在于其中介作用，而在于其自身。在此意义上，仪式就成了真实生活和艺术之间的桥梁，这是一座原始时代的人们必须跨越的桥梁。在其实际生活中，原始先民狩猎、捕鱼、耕种、收获，为的完全是实际目的，即获取食物。在春天庆典的仪式上，他唱歌、跳舞、逢场作戏，尽管他的行为不像狩猎、捕鱼等那样现实，但他的目的仍是指向现实的，是为了召唤丰衣足食的季节的回归。在戏剧表演中，他所模仿的行动可能和仪式所模仿的行动完全一样，但是，目的变了：人们从实际行动中解脱出来，离开载歌载舞的舞队，变成一个旁观者，一个观众。戏剧的目的就是其自身。

传统告诉我们，在雅典，艺术脱胎于仪式，戏剧源自于行事，我们已经认识到这种转变是如何发生的：剧场、观众席、乐池或者舞场的出现，就是这种转变的生动见证。我们在前面也曾试图分析这一转变的意义，我们一直在追问，这种转变的原因

何在？仪式并不总能转变为艺术，尽管几乎所有戏剧艺术都经历过仪式的阶段。从现实生活到对于生活的超然观照和沉思冥想之间，横亘着一条巨大的鸿沟，大自然讨厌跳跃，它宁愿凭借仪式的桥梁平稳过渡。初步看来，在古希腊存在着两个因素，促使仪式行事迅速地、不可避免地演变为戏剧：其一，宗教信仰的衰落；其二，外来文化和外来戏剧质素的输入。

宗教信仰的衰落催生了艺术的诞生，这种说法乍听起来未免让人感到惊讶，因为我们常常含糊其词地说，艺术是"宗教的婢女"，我们相信艺术端赖宗教才"被赋予灵感"。不过，我们所谓的宗教信仰的衰落，并非指对于神的信仰的衰落，甚至也并非指某种高尚的精神和激情的衰落，而是指人们对某种巫术仪式——特别是春天庆典仪式——的效能丧失了信念。只要人们依然相信喧腾激越的舞蹈、巡游街巷的神像或者扬蹄狂奔的公牛具有让春天回归的魔力，人们对于酒神祭仪的激情就会经久不衰，经久不衰的激情将赋予这种祭典以绵延不绝、生生不息的活力。但是，一旦怀疑和猜忌开始出现并暗自蔓延，一旦人们开始注重经验而不是风俗习惯，这种激情就会灰飞烟灭，原本那种群情激昂的集体活力也随之消散无迹。最后，那个注定会到来的悲惨的夏天终于到来了，诸事不顺，乱象丛生，整个世界好像都陷入混乱。合唱队忧心忡忡地哀叹："我舞复如何？我歌复如何？"于是，舞者飘然远逝，或者退居台下，成

第五章 从仪式到艺术：行事与戏剧

为仪式的观众，成为一种陈风旧俗的旁观者。仪式本身将逐渐衰微，或者仅仅作为一种儿童游戏而继续存在下去，就像现在的五月朔仪式，或者，演变为一种似是而非的趋吉风俗。仪式的精神瓦解了，对其有效性的信念消失了，但仪式本身，即仪式的行为模式，却保留了下来。正是这些古风犹存的行为模式，因为与我们今天的所作所为格格不入，因此会让我们看得目眩神迷，如果在今天你有幸目睹一场重新上演的古希腊戏剧，你会觉得非常古怪，甚至会有毛骨悚然的感觉。戏台上肯定会有一个合唱队，一个载歌载舞的舞队，因为这种戏剧原本就是从仪式舞蹈中演变而来的；戏台上可能还会有激烈的角斗、比赛或者闹闹嚷嚷的争吵，借以表现夏天和冬天的较量、生命与死亡的对抗、新年和旧岁的斗争；悲剧中必定要有悲惨事件发生，必然笼罩着悲伤、哀婉的情调，因为冬天、旧岁注定难逃死亡的厄运；剧情必定要发生剧烈的转折，从悲伤氛围到喜庆气氛的急转直下，剧情的这种急剧变化，希腊人称之为"突变"（peripeteia），因为黯淡死寂的冬天必然过去，生机勃发的春天必然来临。戏剧的结尾应该是皆大欢喜，神灵降临，降福穰穰，因为古代仪式的根本宗旨就是召唤生命之神的回归。古代仪式中的这些因素，就像是古代不散的阴魂一样，一直萦绕于戏剧的各个环节，作为一种潜移默运的节奏，引导着戏剧剧情的推进和戏剧语言的展开。

这个仪式框架、这种潜在的节奏，就其本身而言，自有其价值，况且，它原本就是应运而生而非凭空捏造的，原本有一种活的精神贯注其中，并塑造其形，这就是对于食物和生命的渴望，对于带来丰穰和生命的季节的期盼。不过，我们上文已经看到，一旦那种相信人类能凭其巫术魔力让季节回归的信念瓦解，一旦人们开始怀疑它是否真的能够送走严冬，唤回盛夏，人们对于这种仪式的激情就会消散。我们也曾看到，一群富于想象力的人用这种仪式创造了某个神灵或魔鬼的意象，随着这种仪式年复一年地重复举行，最终，这种仪式的效能，即食物的获得和时序女神或季节的回归，越来越被归结为这个神灵或魔鬼一己的责任。于是，人们就会形成这样的观念，即认为单靠这个神或魔自身就能推动季节的回归：赫尔墨斯率领美惠女神（Charites）翩跹起舞；或者一根橄榄枝被送给赫利俄斯太阳神（Helios）和时序女神。如此一来，人们自然就会想到，必须用对待大活人的方式对待这位脱胎于真正的五月之王并被赋予人形的神或魔，跟他讨价还价，向他供奉牺牲。简单地讲，仪式行事演变为受人拜祭的神，圣餐，即集体宰杀和聚食圣牛，演变为现代意义上的祭献，神圣的牛牲如今被奉献给更神圣的神灵。关于诸如此类的神圣形象与艺术的关系，我们将在下文谈到雕塑艺术时详论。

如此一来，行事、表演的成分日消，而祈祷、崇拜和献祭

第五章 从仪式到艺术：行事与戏剧

的成分日长。从戏剧演变为神学，是所有宗教的基本发展趋向，然而，与此同时，仪式的框架延续了下来，并被赋予新的内容。

此外，另一点值得注意的是，仪式行事，即送走冬天、迎回春天的仪式，不可避免地会蜕变为千篇一律、枯燥重复的成规。一种仪式只有其巫术魔力为人们所深信不疑时，才会盛行不衰。圣牲的生命历程总是如出一辙，今年的圣牲也就是去年的圣牲，其魔力的本质正基于此。即使神灵是以活生生的真人的形式出现的，他的神圣生涯也总是编排停当了的，他出生，入会，或曰再生，然后结婚，变老，死去，最后被埋葬。诸如此类老掉牙的故事年复一年地重复着，无论故事的主人公是谁，都一模一样，毫无新意，毫无变化。这些戏剧的唯一来源是春天的颂歌，因此看起来肯定很美，但是这种单调乏味的美，注定会因为令人厌倦而凋零。

说到这里，我们好像陷于一个僵局。仪式的内在精神注定要枯竭或消尽，面对台上千篇一律的搬演，观众迟早都会败兴而散。尽管古老的形式遗留了下来，旧瓶子依然如故，但是，哪里去找新酒呢？是否会有天使从天而降，在这一池死水上激起一阵快乐的涟漪呢？

幸好，我们还不至于如此绝望，还没到闭着眼瞎猜的地步。对于希腊的情况，我们虽然做不到了如指掌，但尚略知一二。我们大致知道，为什么像激情洋溢、赏心悦目的阿多尼斯仪式

和俄西里斯仪式自始至终保持其为仪式,而狄奥尼索斯的酒神庆典却一枝独秀地发展成了戏剧。

让我们从史料出发,首先吸引我们目光的是古希腊剧场建筑的结构特点。

我们在前面曾指出,剧场的乐池,包括在其中载歌载舞的合唱队,代表了仪式和舞台,因为所有置身舞台的人都是献祭者,都是仪式的参与者,都有其实际的目的。与此相反,剧场中的观众席则代表着艺术。乐池是生活和舞蹈之所,而石头看台则是恬息、静观和冥思的象征。随着时间的推移,看台的地位越来越突出,最后,直到它成为整个剧场的精神中心,直到整个建筑物都因之而被称为"剧场"。剧场中所有的行动都围绕着凝神观照而展开,但是,凝神静观的对象是什么呢?一开始当然是仪式舞蹈,但是,时间并不长,我们已经看到,仪式舞蹈很快就蜕变为无生气的玩意儿。在希腊剧场中,不仅有乐池和看台,还有戏台和场景。

希腊语称舞台为 skēnē,相当于我们说的"场景"(scene)。他们所谓场景并非我们理解的舞台,譬如说,一座台子,高出地面,以便远处的观众也能够一目了然。希腊所谓舞台其实只是一座帐篷,或者一座简陋的棚子,供演员和舞蹈者在其中化装打扮、穿戴行头。希腊剧场在一开始尚无永久性的舞台,这一事实再明确不过地说明,最初,希腊人对于戏剧的观赏性是

第五章　从仪式到艺术：行事与戏剧

何等不以为意。仪式作为行事，是做的，不是看的。希腊戏剧的历史可以说是一个戏台慢慢蚕食乐池的历史，一开始只是一个粗糙的台子或案子，后来又增加了布景，临时性的帐篷换成了石头房子或神庙的正面。这些舞台装置一开始放置在乐池外面，但它一点一点地扩张、侵蚀，最终和乐池的神圣场域平分秋色，划界而治。戏剧和戏台步步进逼，而仪式和乐池步步萎缩。舞场和戏台之间这种此消彼长的趋势，在图 2 中可以一目了然。这是一幅雅典狄奥尼索斯剧场的平面图，图中圆形的舞

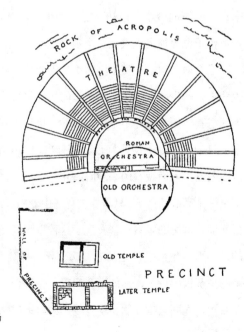

图 2　雅典的酒神剧场

场说明那时是仪式一统天下，罗马时代萎缩的舞场及其半圆的形状，则表明那时已是戏剧独领风骚。

亚里士多德曾经说过，希腊悲剧源于酒神颂中的领头者，也就是春天庆典舞蹈上的领舞者。这种舞蹈是一场象征冬、夏之争的哑剧表演，我们前面已经指出，舞蹈中只有一个演员，他一身兼任两个角色，既扮演死亡之神，又扮演生命之神。因为整场表演只有一场戏，只有一个演员，因此，根本用不着什么舞台。一顶帐篷，也就是所谓的场景，就足够了，因为所需要的只是一个让舞蹈者穿戴行头的地方，而不是什么舞台。后来有了简陋的台子，最初可能只是用来宣讲开场白的，另外，这个台子也为神灵提供了一个现身之所，为新年之神搭建了一个降临之地。但是，整个剧情仍毫无变化，一仍旧制，不过是生命之神的生、老、病、死之类的司空见惯的老套路。诸如此类的俗套，原本也并不是给人看的，也没人喜欢看，它只是用来跳舞的，因此不需要舞台。只有当剧情中增加了新的东西，因而激发了人们观看的兴趣时，才需要一个舞台，而这也不一定是一个高起的台子，只需要在舞场中专门圈出一片场地即可。公元前6世纪的雅典，就发生了这种重大的变革。舞台上搬演的，不再是生命之神生、老、病、死这样陈腐而单调的俗套，新的情节被引进了，新的面孔出现了，舞台上不再是孤独的生命之神，人间英雄开始粉墨登场。简单地讲，就是荷马史诗来

第五章 从仪式到艺术:行事与戏剧

到了雅典,进入了剧场,剧作家从荷马史诗中汲取故事编排剧情,这一改革宣告了那种单调陈腐的仪式俗套的死期。奄奄一息的传统仪式在咄咄逼人的新来者面前甘拜下风。

据记载,埃斯库罗斯自己就曾经说过,他的悲剧"不过是荷马盛宴上的一点点剩汤残羹",这个比喻尽管听起来不雅,但确实道出了实情。埃斯库罗斯所谓荷马,并非仅仅指《伊利亚特》和《奥德赛》,也并非仅仅指那些与特洛亚之战有关的史诗,而且还包括讴歌七雄攻忒拜[1]的英雄壮举、特洛亚英雄们在特洛亚之战前的经历以及特洛亚沦陷之后的冒险生涯的史诗和英雄歌。埃斯库罗斯、索福克勒斯、欧里庇得斯以及其他一些作家(其戏剧作品早已湮没无闻)剧本中的大半神话和情节都是从这些英雄传奇中汲取的,他们把从英雄传奇中汲取的新酒灌进了春季狂欢仪典的旧瓶之中。我们知道,在历史上,推动这种旧瓶装新酒运动的一个主要人物是那位伟大的民主派的僭主庇西特拉图(Peisistratos)。此人的所作所为,我们有必要详述一番。

在庇西特拉图时代,古老的春节庆典仪式已经奄奄一息,

[1] 七雄攻忒拜(Seven Against Thebes),指希腊神话中阿耳戈斯军队的七位英雄将领对忒拜城的征伐。有专门描写这一战争的史诗《忒拜伊斯》和《后辈英雄》,但已失传。三大悲剧家皆创作有关于这一事件的戏剧。——译者注

他不想让它死亡，因此就想出了一个老树上面嫁新枝的办法，在陈腐的冬、夏之战的情节上嫁接了英雄的故事，希腊戏剧因此而生机勃发。

我们首先来看一看，庇西特拉图究竟有何新见识。

每年四月份的狄奥尼索斯节上都要搬演戏剧，但这个节日并非一年中最早的跟狄奥尼索斯神有关的节日。修昔底德曾经明确地告诉我们[1]，在每年的花月（Anthesterion）第十二天，相当于二月和三月之交，也就是说在每年的早春，还有一个更为古老的酒神节。节期历时三天[2]，第一天叫"开桶节"（Cask-opening），这天要凿开装新酒的木桶。在比奥提亚[3]，人们不认为这天是属于狄奥尼索斯的节日，而是属于慈善或丰饶之神的节日。第二天叫"举杯日"（Cups），这天照例要举行喝酒比赛。最后一天叫"倾壶日"（Pots），狂喝滥饮自然是少不了的。这天举行的仪式妙趣横生，很是耐人寻味，值得我们关注。"酒桶"（Casks）、"酒杯"（Cups）、"酒壶"（Pots）这几个词听起来够古老，其中，"酒桶""酒杯"两词和酒神很是般配，不过，"酒壶"一词需要稍作解释。

节日的第二天，即"举杯日"，尽管听起来好像很喜庆，

[1] Ⅱ, 15.
[2] 见作者 *Themis*, p. 289, 以及 *Prolegomena*, p. 35。
[3] 比奥提亚（Boeotia），希腊底比斯地区的一个地方。——译者注

第五章 从仪式到艺术：行事与戏剧

但雅典人却将这一天视为凶日，因为他们相信这天是"死亡幽灵苏醒之日"，因此，每到这一天，为了辟邪，神殿都用绳子围起来，家家户户都把沥青涂在门户上，这样一来，想进门的幽灵就会被沥青粘住。这还不够，为了万无一失，这天一大早，人们都要咀嚼一种叫泻鼠李的果实，这是一种具有通泻作用的植物，为的是万一不小心让幽灵溜进了肚子，也会很快被排泄出来。幽灵要在雅典城一直游荡两到三天，这些日子里，每一个人都战战兢兢，忧心忡忡。人们的心中充满莫名的恐惧，同时也满怀期待。终于熬到了第三天黄昏，人们开始送神，祈求幽灵离开，希腊人称它们为克勒。有人高叫道："克勒，出门吧！花月节已经过去了。"克勒倒也听话，真的就此远走高飞了。我们不太清楚那些呼叫送神者是些什么人，大概是所有家庭的男主人都要参加吧。

不过，在幽灵们动身离开之前，要犒赏它们一顿晚餐，全体市民一起动手，制作这顿叫"百宝种子饭"的晚餐，就是把所有的作物种子都掺和在一起做饭。这顿饭谁也不能吃，它是专门给黄泉下的幽灵们及其首领冥王赫耳墨斯准备的。

我们前面已经看到，森林里那些以水果和浆果为生计的居民们，每到夏天会竖立起五月朔柱，并装扮一个树精的神像。农耕人口的所作、所为、所想则是另一种路数，他们不是把森林而是把土地视为其生存的依靠和食物的来源，他们播下种子，

然后一心盼望着种子生根发芽，就像阿多尼斯苗圃的情况。阿多尼斯似乎经过了两个发展阶段，首先是作为树精，然后是作为谷精，他的象征物有时候是一棵砍断的树，有时候则是一盆发芽的种子，即所谓"阿多尼斯苗圃"。谷物的种子多种多样，数也数不清，当人们把这些种子撒到地里时，播种者会觉得大地就是安葬死人的土地。因此，当人们在万灵节这天把种子装进饭锅里面时，他们所做的并不仅仅是一顿犒赏幽灵的"百宝种子饭"，并不仅仅是善心大发，幽灵们并非吃完喝足就可以一走了之，它们还有事情要做，它们的使命是把这些供养它们的种子带往下界。

"你这傻瓜，播下的种子，只有死了，才能重生。"

由此可见，死亡和生命在这种"更古老的酒神节"上平分秋色，这一点对我们很重要。这种农耕式春天仪式在雅典古城城门外集市中一个圆形舞场上举行，紧邻一个非常古老的狄奥尼索斯神庙，这个神庙每年只有在"举杯节"这天才开放一次。城门外还是举行另一个同样古老的狄奥尼索斯节庆即"田野中的狄奥尼索斯"的场所。尽管这个节日的日期跟五月节不在一天，但形式却大同小异。普鲁塔克对这些"过去的黄金岁月"满怀眷恋[1]，他曾经说过："古时先民之酒神节庆，风俗淳朴，

[1] *De Cupid. div.* 8.

第五章 从仪式到艺术：行事与戏剧

其乐融融。其时也，市人巡游街市，或举酒觞，或擎新葩，一人牵羊牲而导于前，众人奉箧筐载脯核而随其后，好事者甚或舁阳物而招摇，洵为一时巨观也。"这确实是一个献给大地所有硕果的节日：美酒，无花果的篮子，代表植物的树枝，代表动物生命的羊牲，代表人类生命的阳具。这里没有死亡的存身之地，到处洋溢着生命和丰饶的气氛。

面对这样一个庄严圣洁的仪式，再专横独断的僭主也不得不敬畏三分。但是，他也许不敢对传统恣意妄为，却不妨给传统附丽新的因素。庇西特拉图并不喜欢也并不相信诸如促使果实生长、驱赶死神远遁之类的符咒和巫仪。我们简直无法想象，像他这样的人在"举杯节"这一天也会跟黎民百姓一样大嚼泻鼠李，并在自家门上涂抹沥青以防止恶鬼侵入。他很明智地未去触动花月节的习俗以及在田间举行的与之类似的那个节日，而是由其自生自灭。但是，他实在是一心想为狄奥尼索斯增光添彩，迫不及待地想光大和抬高献给酒神的祭仪，为此，他就废弃了那座传统的酒神圣所，重新在雅典卫城的南边为酒神建造了一座全新的殿堂，从此之后，这座庄严的神庙就成了酒神的驻锡之地，如今，在这个圣地上矗立着的是一座剧场。

不过，我们必须牢记，这座剧场并非庇西特拉图建造的，剧场中的那些石头座椅，还有那些漂亮的用大理石雕制的祭司

专座，是直到两个世纪以后才建造的。庇西特拉图所建造的，只是一座小巧的石头神庙（参见117页图2）和神庙旁边一个巨大的圆形石头乐池。这个乐池圆形地基的痕迹直到今天仍依稀可见。观众凭借边上的山坡，坐在木凳上，居高临下地观看。那时候还没有永久性的观众席，更没有石头戏台。表演是在乐池中进行的，观众的位置是在卫城的南坡。当时用的是临时搭建的木头戏台，至于其形制，我们今天已经不得而知，可能仅仅是在乐池中圈出的一片场地而已。

既然庇西特拉图对于"巫术和亡灵崇拜"不以为然，那么，他为什么又要这样处心积虑地提倡和放大对于狄奥尼索斯这位五月柱精灵的崇拜呢？为什么又会在花月的酒神节这个迎请祖灵的节日和农夫野老的节日之外，在这个节日过后不久的春月中，又踵事增华地增设了一个新的更隆重的节日，即大酒神节（或曰城市酒神节）呢？一个重要的原因就在于，此人是一个"僭主"。

古希腊的"僭主"和我们现代意义上的"专制暴政"完全不是一回事。古希腊僭主确实独断专行，但是，他的独断专行是为普通大众服务和效力的。僭主往往是由民众拥立的，他代表了民主，代表着工商业者的利益，而与懒散堕落的贵族阶级相对抗。不过，这仅仅是一种初步阶段的民主政治，一种民主的专政，全部生杀大权都被集于一人之身，这一个人代表民众

第五章　从仪式到艺术：行事与戏剧

的多数与少数分子相对抗。还有，酒神从来就是属于民众的，属于"劳动阶级"的，就像现在的五月之王或五月女王是属于民众的一样。那时的上流社会，就像现在的上流社会一样，崇拜的不是春天的精灵而是他们自己的祖先。不过，庇西特拉图深知，必须把酒神从乡野移植到城市。乡村守旧封闭，那里天生就是土地贵族的大本营，有着顽固的陈规陋习。城市则因交流频密而易于移风易俗，而且，最重要的是，城市的财富不是祖辈传下的而是凭个人本事获取的，因此，市民更倾向于民主政治。庇西特拉图任由花月的酒神节"寂寞乡野"，却同时增设大酒神节让酒神"煊赫都会"。

庇西特拉图并非唯一一个关心酒神戏剧的僭主，希罗多德曾提到另外一位僭主的故事[1]，这个故事仿佛一缕洞彻暗室的阳光，令一切顷刻间豁然开朗。在毗邻科林斯湾的一个叫西库翁（Sicyon）的小城中的广场上，有一座先贤祠，是一位英雄的坟冢，墓主是一位阿哥斯[2]的圣人，他的名字叫阿德剌斯托斯（Adrastos）。希罗多德写道："西库翁人还把其他一些荣耀归于阿德剌斯托斯，不仅此也，他们还用悲剧合唱歌纪念这位英雄的不幸和死亡，这些合唱歌歌颂的不是狄奥尼索斯，而是

[1] V, 66.
[2] 阿哥斯（Argos），希腊东南部的一座古城。——译者注

阿德剌斯托斯。"我们通常认为悲剧合唱歌唯有在纪念狄奥尼索斯的时候才能唱，显然，希罗多德也这样认为，但是，在这里，悲剧合唱显然是奉献给一位地方圣贤的。合唱队载歌载舞地颂扬这位英雄的事迹和牺牲。当克莱塞尼兹（Cleisthenes）成为西库翁城的僭主时，他对这种地方性秘仪身怀戒心。那么，他会怎么办呢？他轻车熟路地从忒拜引进了另一位英雄，来跟阿德剌斯托斯唱对台戏，如此一来，他就把阿德剌斯托斯崇拜仪式一分为二，一方面，对于这位先贤的崇拜仪式，尤其是祭献仪式，被转让给了引进的忒拜英雄；另一方面，悲剧合唱则被奉献给了全民性的英雄，即狄奥尼索斯。至于阿德剌斯托斯这位争议性人物，则被丢在一边，任其生灭。一位地方圣贤，一旦离开了祭仪，就成了离水之鱼、无本之木，只有死路一条。

在我们看来，克莱塞尼兹的所作所为无异于发动了一场激烈的革命，实际上并非如此，因为所谓地方圣贤其实往往也就是一位地方保护神，比如说，春天之神或冬天之神。上面我们已经看到，在花月节上，祖先的亡灵被赋予佑护春天播下的种子的魔力。一般来说，祖灵的地位越重要，他所担负的神圣使命也就越多，正可谓"能者多劳"。在希腊北部的欧伦西亚科斯（Olynthiakos）河流域，有一座名为欧伦托斯（Olynthos）

第五章 从仪式到艺术:行事与戏剧

的先贤冢[1],河流的名字就由此而来。每年春天的花月和厄拉费波利恩月(Elaphebolion),当河水上涨的时候,波尔比(Bolbe)湖中的鱼群都会成群结队地游到欧伦西亚科斯河里产卵,当地居民趁机大量捕捞,并将其腌制为咸鱼作为食物之需。"奇怪的是,河鱼从来不会错过欧伦托斯的纪念日。据说,当地人过去是在厄拉费波利恩月祭献这位先贤的亡灵,后来他们把节期改在了花月,当地人还说,河鱼洄游,正是为了来和人们一起纪念这位当地的英灵。"这条河流是当地人的主要的食物来源,因此,地方神的任务就不再是保佑种子和花朵,而是保佑鱼群。

庇西特拉图远不如克莱塞尼兹这样鲁莽,我们没有发现他捣乱或者压制地方传统祭仪的记载。他并不想全盘取缔花月的祭献仪式,而只是增设了一个新的节日,希望用它的光辉逐渐遮掩传统的节日。他为这个新的节日安排了其他神灵,一位事迹煊赫、声名昭著的大神,而不是仅仅歆飨一隅的土俗毛神。荷马可能并非由庇西特拉图引入雅典,但却是因他才被给予正式的确认。荷马进入雅典,其意义就像瞎子第一次睁开双眼看世界。

西塞罗在谈到庇西特拉图对于文学的影响时说:"据说,在他之前,荷马的著作还是凌乱无序的,正是他才把它整理

[1] Athen., Ⅷ, ii, 334 f. 见作者 Prolegomena, p. 54。

为现在的样子。"他整理荷马的著作,不像我们现在这样是为了出版,而是为了诵读。另外一种传统的说法认为,他或他的儿子制定了在泛雅典娜节这个举国若狂的重大节日朗诵荷马作品的顺序。尽管雅典人在这以前就对荷马有所知晓了,但所知无多,直到庇西特拉图时代,荷马在雅典才因公开的、正式的传播而风行于世。也许,庇西特拉图所颁行用以诵读的"荷马"就是我们今天看到的《伊利亚特》和《奥德赛》,至于其他一些英雄歌,那些由英雄宴流传下来的短章零篇,则主要被用于酒神颂和戏剧,不过,对于这一点,我们并不能确知。庇西特拉图及其儿子的"专制"统治,从公元前560年持续到公元前501年,据记载,雅典历史上的第一次戏剧比赛是在庇西特拉图于公元前525年建立的剧场中举行的,泰斯庇斯[1]赢得了这场比赛。正在这一年,埃斯库罗斯诞生,他的第一部剧本创作于公元前467年,剧情源于英雄传奇,写的是七雄攻忒拜的故事。所有这一切都是在很短的时间内发生的,从作为春天颂歌的酒神颂到英雄戏剧的转变大概在不到一个世纪的时间内就完成了。这一转变对于整个希腊生活和宗教——不,对于后来的全部文学和思想——的

[1] 泰斯庇斯(Thespis),公元前6世纪古希腊雅典的悲剧诗人,相传为悲剧的创始者。——译者注

第五章 从仪式到艺术:行事与戏剧

影响,都是难以估量的,故须详述之。

荷马是"英雄时代"的产物和表达。当我们说到"英雄"一词时,我们心中想到的大致是诸如勇敢、壮烈、宏伟以及激动人心、生机勃勃之类的意思。对于我们来说,英雄是一个豪爽粗犷、敢爱敢恨的人,他言必行,行必果,侠肝义胆,古道热肠,往往是火爆脾气,睚眦必报,为了朋友甘愿赴汤蹈火。提到英雄,我们就会想到阿喀琉斯、帕特洛克罗斯、赫克托耳[1]等激情和冒险的人物。其实,诸如此类的人物,包括他们特有的德行和坏脾气,并非为荷马时代所独有。他们存在于所有的英雄时代。现在,我们认识到,英雄歌、英雄人物并非某个特殊种甚或某种特殊地理环境的产物,相反,如果有适宜的社会条件,英雄可以出现于任何时代和任何地方,而实际情况也确是如此。历史上已经出现过好几次英雄时代了,不过,将来还会不会再现英雄时代,则很难说。那么,英雄时代的出现需要什么条件呢?为什么英雄史诗适当其时的引入能够对希腊戏剧艺术的发展产生如此巨大的影响,并具有如此重要的意义呢?它何以会具有如此巨大的力量,使陈旧、僵硬、仪式化的酒神颂焕然一新,转变为全新的、生机勃勃的戏剧呢?而首

[1] 阿喀琉斯(Achilles)、帕特洛克罗斯(Patroklos)、赫克托耳(Hector),三者都是特洛亚战争中的英雄。——译者注

当其冲的问题是，民主政治的僭主庇西特拉图为什么如此急不可待地把英雄歌迎进雅典呢？

在传统的仪式舞蹈中，个人毫无意义，合唱队的整体就是一切，这反映了原始的部落生活状况。相反，在英雄传奇中，个人就是一切，至于芸芸俗众、部族、群体，则仅仅是衬托英雄那光彩夺目的形象的一个暗淡的阴影而已。史诗诗人一心讴歌英雄个人的"男子汉的光荣"，这些英雄所孜孜以求的也是这种光荣，建立不朽功业，生前出人头地，死后光耀千秋。即使两支人马相遇，阵前相搏的也只是单枪匹马的英雄。这些盖世英雄大多是国王，但是，不再是传统意义上的国王，他们不是那种执着于土地、只对大地的丰收负有使命的世袭国王，毋宁说，他们是战争和冒险的大王，人们对他们的敬意，主要是针对其个人人格和个人的勋业。作为大王，他必须凭自己的勇敢赢得追随者，他必须凭自己的慷慨让他们死心塌地跟从自己。此外，英雄之间的战争，通常不是部族之间的征战攻伐，而是缘于个人之间的恩怨情仇。围困特洛亚之战，不是因为特洛亚人抢劫了亚加亚人（Achaeans）的牲畜，而是因为一个叫帕里斯的特洛亚人拐走了海伦，一名亚加亚人的妻子。

还有一点值得注意，即英雄歌中几乎看不见恬静安详的家庭场景。英雄们漂洋过海，在遥远的异国他乡拼杀沙场。因此，

第五章 从仪式到艺术：行事与戏剧

我们很少见到关于部族或家庭情义的描写，史诗的中心场景不是家园，而是首领的战帐或战舰。与某个地方的乡土纽带被割断了，地方性差异被淡化了，出现了某种世界主义情调，肇示了泛希腊主义时代的到来。反映在其中所描写的神祇上，就是我们在这些作品中几乎见不到土俗祭仪描写，绝口不提地方性的五月朔花柱和送冬迎夏巫仪，不提供奉亡灵的"晚宴"，甚至不提地方神的崇拜和祭献。一个英雄，甚至在死后，也不能容忍自己的亡灵葬于坟墓，以便它在春天复活，屈就帮助种子发芽之类的俗务，他宁愿去一个遥远而幽暗的国度，即泛希腊的冥府，和众神们聚集一堂。如此一来，他们就完全清除了自己身上的世俗痕迹和乡土纽带，比如说与圣树、圣石、河流和圣牲的联系。在整个奥林匹亚圣殿中，你看不到圣牲的身影，只有人的形象，光彩夺目，活泼新鲜，充满了人情味，就像荷马笔下众多令人景仰和赞叹的英雄一样。

简言之，英雄歌中所体现的英雄精神，是一个已经割断了其乡土根脉的社会的产物，是移民时代的产物，是大规模人口迁徙的产物[1]。不过，要造就一个英雄时代，还需要有些别的因素，正是这些别的因素导致了荷马时代的诞生。现在，我们已经知道，在那些自称为海伦人而我们称之为希腊人的北方居

[1] 感谢 Mr. H. M. Chadwick's *Heroic Age*(1912)。

民来到希腊之前,在爱琴海流域已经发展出了一种灿烂的文明,它有着绚丽多彩、古意盎然的艺术传统,这种文明的遗迹今天已经在特洛亚、迈锡尼、提林斯(Tiryns)和克里特的大部分地区重见天日。那些来自北方和南方的入侵者,一旦踏上这片富庶的土地,那些酋长和他们那些强悍贪暴的手下,眨眼间就可以把一座城市洗劫一空,让自己从一贫如洗变成家财万贯。这样一种历史状况,新与旧的遭遇,野蛮的入侵者对于辉煌的定居文明的恣意劫掠,必定造就一个英雄辈出的时代,这个时代兼具英雄的德行和罪恶、英雄外在的壮美和内在的丑陋。相反,在一个安定的社会条件下,正如人们所说,"英雄豪杰迟早会被关进监狱"。

幸运的是,任何英雄时代都注定是短命的,英雄时代永远只能是昙花一现,就像英雄阿喀琉斯那短暂而壮丽的生命一样。甚至"英雄社会"这种说法本身就是自相矛盾的。因为英雄必定是个人主义的、反社会的。一个社会,如果想要能够维持和延续,就必须首先建立稳固的根基,或者是本土的根基,或者是外来的根基。原先那些打家劫舍的帮派必须解散,英雄们解甲归田,马放南山、刀枪入库。曾经跃马横刀、叱咤风云的首领必须改弦更张,转变成一位稳坐江山、遵纪守法的国王,他昔日的追随者必须收敛奔放不羁的个性,让个人服从于社会的共同目的。

第五章 从仪式到艺术：行事与戏剧

雅典由于得半岛的形势之胜，幸免于英雄时代这股移民和入侵浪潮的冲击，雅典乃至整个阿提刻地区的人口基本上保持不变，雅典的国王都是一些稳重老成、知礼守法、致力于城邦改良的人物，刻克洛普斯[1]、厄瑞克透斯[2]、忒修斯[3]等雅典英雄不是像阿喀琉斯、阿伽门农那样横扫千军、显赫一时的人物。看来，假如不是荷马的到来，雅典依然会像一个波澜不惊的古潭，年复一年地沉浸在古老春歌那单调而质朴的旋律中。雅典这座城市居然逃过了这次蛮族入侵的风暴和浩劫，简直是一个奇迹，似乎冥冥中得到了神灵的佑护，那场风暴本来可以顷刻间将它摧毁、撕裂，让它土崩瓦解。更幸运的是，雅典在逃过了英雄时代的劫难之同时，却能够尽享英雄时代的诗歌遗产，就像别人酿成的美酒，雅典却坐享其成。它将这命运恩赐的美酒一饮而尽，兴高采烈，意气风发，就像一个精神抖擞、傲视万物的巨人。

[1] 刻克洛普斯（Cecrops），希腊神话中古代阿提刻的地神，地母该亚之子，传说他是阿提刻的第一代国王，是这个地区十二座城邦的奠基者，雅典人因此自称为刻克洛普斯人，意为刻克洛普斯的子孙。——译者注
[2] 厄瑞克透斯（Erechtheus），希腊神话中的阿提刻英雄，地母该亚之子，受过雅典娜女神的教养，在雅典有他同雅典娜同祀的神庙，据考证，他是古代司土地丰饶的神。欧里庇得斯写有关于他的故事的悲剧《厄瑞克透斯》，已散佚。——译者注
[3] 忒修斯（Theseus），希腊神话中的阿提刻英雄，传说是雅典国家的缔造者，雅典有纪念他的忒修斯神庙和忒修斯节。——译者注

我们已经说明，要使一个时代成为英雄时代，至少需要两个要素，旧的和新的。新生的、生机旺盛的、好战的种族攫取、占有和部分吸收了旧有的、蕴积丰厚的文明遗产。我们甚至可以说，文学和艺术中每一次伟大的历史运动都需要这样的条件，即新与旧的遭遇都需要有一个新的精神灌注于旧的、业已奠立的秩序之中。无论如何，雅典无疑是正好碰到了这样的历史机遇。希腊戏剧在公元前5世纪那突飞猛进的发展，就得益于此，酒神颂的旧瓶子一下子灌满英雄歌的新酒，酒香四溢，而为旧瓶灌满新酒的人，似乎就是庇西特拉图这位有名的民主政治的僭主。

以上只是大致论述了仪式行事发展为戏剧艺术的外部条件，或许，埃斯库罗斯和他那些不知名前辈的艺术天才还有内在的人种上的原因，但是，对于这一点，我们只能置而不论。我们所能知晓的只是他们赖以工作的条件，并指出时代赋予他们的那些丰富多彩的素材。尤其重要的是，我们将会发现，这些素材，这些荷马英雄传奇，恰恰适合于激发艺术创作的冲动。对于雅典的诗人来说，这些荷马传奇能够让他们与直接的功利冲动保持距离，如上所述，这一点正是艺术区别于仪式的本质所在。

据记载，雅典人曾经对戏剧诗人弗里尼霍斯（Phrynichus）的作品处以罚金，原因是他的一个剧本的情节居然取材于米利

第五章 从仪式到艺术：行事与戏剧

都陷落（the Taking of Miletus）。也许这项处罚是由于政治上党争的缘故，而与其素材是不是"艺术"无关。不过，这一事件可以说象征了艺术与生活的关系，而后来的人们也确实是这样理解它的。为了理解乃至思考生活本身，你必须从生活的大合唱中抽身而出，做一个旁观者。就个人的忧伤情绪而言，不管这种忧伤是自然的还是人为的，要做到抽身而出都很困难。我们也许能够将我们的忧伤仪式化，但我们却无法将之转化为悲剧。对于自己的忧伤，我们无法冷眼旁观，无动于衷，当我们经历着忧伤，我们总是实际想做点什么，至少是哀叹几声。但是，如果我们面对的是他人的忧伤，要做到这一点就容易多了，我们不仅可以对他人的痛苦处之淡然，而且我们还能站在安全的距离之外，不动声色地对之进行观照。对于别人的痛苦，我们与其说是感受，不如说是感知。在这种情况下，我们面临的问题，反倒是我们往往无法充分地感受他人的忧伤。雅典人对于荷马英雄的丰功伟绩和悲惨遭遇，采取的正是这样一种态度。对于荷马笔下的英雄，雅典人只是看客和观众。这些英雄不具备世俗之物的人间烟火气，因此，能让人敬而远之，但他们却具有十足的堂皇和威严，从而能够水到渠成地成为戏剧的现成素材。

荷马英雄尽管具有十足的神性，却并非神圣不可侵犯，而是自由和可变的。那些被当地人奉若神明的英雄，其神话是不容篡改的，因为篡改神话，无异于亵渎神明，因此，一个地方

关于当地神明的传说，总是陈陈相因，世代相传，几乎一成不变：他们的冲突和竞争，他们的死亡和痛苦，他们的复活和讯息，以及他们的回归和再度降临，所有这一切，都一成不变。但是，阿伽门农和阿喀琉斯的故事则不同，尽管他们在其本土被奉为神明，但他们征战海外的故事已经按各种不同的方式被讲述了，因此，你可以根据自己的意愿对他们的故事进行重塑。而且，这些人物已经被人格化和个性化了，不再仅仅是像五月女王或冬天之王那样的象征性的偶像，他们拥有了属于自己的故事，这些故事在被不断重复的同时，又新意迭出。正是这种个体与一般、个性与普遍的融合，孕育着伟大艺术的种子，而正是在雅典，我们目睹了这种融合是如何发生的，我们看到，是一种怎样的历史机缘为那种千篇一律的仪式俗套赋予了独具特色的戏剧因素，我们还看到，那些陈陈相因的仪式套路，原本与实际功利息息相关，但到了后来，逐渐与即时的功利性反应疏离，拉开了一个不近也不远、适宜于艺术观照的距离。简言之，我们看到一个年复一年因循陈规的仪式如何转变为一件遗世独存的艺术作品。

读到这里，或许会有读者在心中渐渐生出困惑，甚至暗暗嘀咕，觉得本书不惜花了这么大的篇幅，谈论的净是什么仪式啦、戏剧啦、酒神颂啦，还有棕熊、公牛、五月女王、树精，当然也谈到荷马笔下的英雄，诸如此类，这些当然都很有趣，

第五章　从仪式到艺术：行事与戏剧

让人大开眼界，但是，读者诸君仍未免会感到失望，觉得这本书名不副实。书的封面上明明写着"古代艺术与仪式"，他就是冲着这个有点不伦不类的名字才买这本书的，他当然料到会从书中看到有关仪式的艺术因素的论述，但他更希望能够从中看到人们通常所说的艺术，即雕塑和绘画。希腊戏剧无疑是古代艺术形式之一，但是，表演却并非一般人心目中主要的艺术形式。况且，关于表演和舞蹈究竟能不能算得上是真正的艺术，在时下还有种种争论，这些争论更增加了读者心中的疑惑。至于绘画和雕塑，那当然是毫无疑义的艺术，那么，就让我们谈谈绘画和雕塑吧。

像希腊雕塑这样一个美丽而优雅的话题，我们当然不愿意错过，但是，在进入正题之前，少不了还得啰唆几句，解释一下我们之所以将这一话题迁延至今的缘故。本书的中心论题，是想说明，仪式和艺术具有相同的根源，它们都源于生命的激情，而原始艺术，至少就戏剧而言，是直接从仪式中脱胎而出的。仪式是戏剧之源，但英语世界的读者对于这些仪式的性质缺乏了解，因此，作者不得不为此多费一些口舌。几乎在全世界的每一个地方，人们都发现，对于原始仪式而言，重要的并不是祈祷、膜拜和献祭，而是模仿性的舞蹈。但是，正是在希腊，也许只有在希腊，在其古老的酒神宗教中，才为我们提供了从舞蹈到戏剧、从仪式到艺术的演变蜕化之迹。因此，首要之务

就是揭示作为戏剧源头的酒神颂的真相,并进而揭示促使酒神颂转变为戏剧的历史环境。现在,让我们暂且告别戏剧,转入下一章关于雕塑的讨论。在希腊雕塑艺术中,我们也将看到仪式所留下的清晰可辨的铭痕。

第六章　希腊雕塑：帕特农神庙浮雕和贝尔福德的阿波罗

从戏剧到雕塑，我们迈出了一大步，我们从生动之物，从有血有肉的人们表演的舞蹈和游戏，从人们的行事，不管是仪式行事还是戏剧搬演，转向了被制作之物，即以物态的凝固形式持存之物。此物摆在那里，供人反反复复地观看。但是，此物的制作过程却无法再现，不管是艺术家还是观众，都无法使之再现。

不仅如此，我们还因此而触及一个三重分化，这一分化显而易见，至关重要，但却一直没有引起足够的重视。这就是艺术家、艺术作品和观众的分化。艺术家本身当然也可以作为自己作品的观众，但是，作为观众的艺术家却不再是艺术家。艺术作品一旦被制作完成，就跟艺术家和观众区分开来，对于艺术家，它是制作之物，对于观众，它是观看之物。但是，在原始的合唱队舞蹈中，艺术家、艺术作品和观众，是三位一体、相融无间的，还完全没有区分。那些常见的艺术鉴赏指南，往往是以对原始装饰纹样的介绍开篇，接着介绍雕塑和绘画，直到最后，才轻描淡写地提一笔原始仪式舞蹈。但是，历史地看，在发生学的和逻辑的意义上，那种浑融未分、朴野稚拙的原始

舞蹈，才是所有艺术的源头。这种舞蹈激情充盈，任性而作，还尚未孜孜以再现为事。撇开历史的事实不谈，只从逻辑的角度而言，这种朴野稚拙、浑融未分的原初混沌状态，也足以让舞蹈成为众妙之门、艺术之源。

为了说明希腊雕塑的意义，并揭示其与仪式之间的密切关联，我们举两个实际的作品为例，这两个作品可能是现存的希腊雕塑中最著名的，其中一个是浮雕，一个是圆雕，前者即雅典帕特农神庙中楣的泛雅典娜节浮雕，后者即阿波罗神庙的"贝尔福德的阿波罗"（the Apollo Belvedere）雕像，我们将按年代顺序对之进行讨论。因为我们无法把这些雕像摆在眼前，因此，在这里我们将不涉及诸如风格和细节处理等方面的技术问题，而只讨论它们的制作缘起和动机之类的问题，即这些雕塑是为何而造，人们要用它表达什么等。帕特农神庙中楣浮雕收藏在大英博物馆，贝尔福德的阿波罗则收藏于罗马的梵蒂冈，不过其摹制品和照片随处都可以看到，下面的图5（148页）和图6（152页）只是给出了这两件作品的轮廓，俾使读者对其内容和造型有一大概的了解。

泛雅典娜节中楣浮雕原本是装饰于帕特农神庙的内殿，这个内殿供奉的是雅典女神雅典娜。整个浮雕带像一条美丽的缎带一样环绕着建筑的上沿，后来被埃尔金勋爵（Lord Elgin）拆了下来，作为国家的战利品运回了大英博物馆，而他为此所花的代价只是寥寥几百个英镑的咖啡和几码红色布匹。为

第六章 希腊雕塑:帕特农神庙浮雕和贝尔福德的阿波罗

了了解这个浮雕带的意义,我们必须时刻记住它原来在神庙中的位置。在这座内殿中,还安放有雅典娜女神的巨大雕像,雕像由象牙和黄金装饰而成,内殿的外墙上则雕刻着女神的子民向她顶礼祭献的场景。这个浮雕带呈现并定格了一场规模宏大的仪式行进的场面,这是一场泛雅典娜节的游行,或者说是全体雅典人民的游行,旨在显荣雅典娜女神,她就是雅典这座城池的化身。

> 她君临浩瀚大洋和连绵群山,
>
> 女神头戴峨峨皇冠,
>
> 她高贵的荣耀所向无敌。
>
> 紫罗兰和橄榄枝结成的华冕,
>
> 她的故事千古流传。
>
> 鲜花吐艳,经冬不败,
>
> 女神的光辉犹如日月光华照耀大地。
>
> 她的英名——雅典娜,
>
> 世代传颂,万民景仰。
>
> *斯温伯恩《厄瑞克透斯》(Erechtheus)*[1]

[1] 阿尔杰农·查尔斯·斯温伯恩(Algernon Charles Swinburne, 1837—1909),英国诗人、批评家。——译者注

至少在这个例子中，雕塑艺术是产生于仪式的，它不仅以仪式作为其表现对象，而且本身就是仪式的组成部分。说到这里，读者也许会有一种上当受骗的感觉，他可能会认为，现存的希腊浮雕作品不下数千件，作者却单单挑出这一件用来作为证明其艺术和仪式关系理论的证据，未免有些以偏概全。其实，只要他漫步任何一家博物馆，就不难马上认识到作者这样做是完全有道理的。实际上，所有遗留至今的早期浮雕，以及后期浮雕的绝大部分，不是对于神话故事的再现，就是仪式场景的写照，也就是我们所说的"献祭"浮雕，即用大理石再现的祈祷和献祭场面。

关于合唱队舞蹈，我们已经谈得够多了，但是，关于仪式巡行，我们所言无多，其实，这种游行活动具有重大的仪式意义。在今天的宗教中，舞蹈之风久已消歇，唯有在塞维利亚[1]教堂圣坛前的唱诗班舞蹈中，我们尚可一睹其遗风。但是，游行的风俗却沿袭下来，并且获得了新的生命力。游行时万众聚集，浩浩荡荡，因此，游行是一种召集民众的手段。游行同时还是一种散播吉祥和福惠的手段，这一点只要你亲眼目睹过罗马天主教国家的圣餐巡游仪式就一目了然。

直到今天，我们仍能看到五月女王和绿衣杰克的巡游活动，

[1] 塞维利亚（Seville），西班牙西南城市。——译者注

第六章 希腊雕塑：帕特农神庙浮雕和贝尔福德的阿波罗

巡游者挨家挨户地游走。现在，这种活动成了小孩子讨要零花钱的手段，而在过去，它曾经是祝福和增殖的仪式。我们当然还记得前面提到过的马格涅西亚城的迎请圣牛的仪式和库页岛上迎请圣熊的仪式。两种仪式中，巡游都是其重要的组成部分。

那么，泛雅典娜节游行的用意何在呢？首先，就像其名称所表明的，这是一场会聚雅典民众的游行，其目的是社会的和政治的，旨在体现雅典人的团结。原始时代的仪式无一不具有社会性和集体性的意义。

从图3和图4中可以看出这种巡游仪式的队列安排。图3将游行的景象形象地呈现在我们面前，画面中，游行队伍正在进入神殿，那里十二位神祇已经各就各位，这些神祇被刻意涂

图3 泛雅典娜节巡游浮雕　　　　图4 泛雅典娜节巡游浮雕示意图

成黑色，因为在现实中神是肉胎凡骨的人们看不见的。图4只是一个示意图，仅仅标明了游行队伍各部分在浮雕带上的位置。在神庙的西首，游行队伍开始集合，雅典的年轻人正在纷纷跨上马背，队伍在行进过程中按照规定兵分两路，一路雕刻在内殿的北侧，一路雕刻在内殿的南侧，这两路骑士后来重新会合，游行的队伍变得越来越熙攘喧腾，其中有马车，后面跟着献作牺牲的动物，驯顺的绵羊和狂躁不驯的母牛，还有献祭的乐器，长笛和七弦琴，以及装满供品的篮子和盘子，男人们手执鲜花盛开的橄榄枝，少女们抱着水罐和酒杯。这支金鼓喧阗、笙歌鼎沸的队伍鱼贯而行，最后在一帮城邦治安官的面前停下来，偃旗息鼓，此时，游行队伍正好行进到了神殿东首那十二位神灵的御座跟前。十二位神灵降临尘世，与城邦及其联盟的民众共享这繁盛的光景。其实，这十二位神灵就是城邦政治联盟的投影和象征，正因为城邦的人民在此欢聚一堂，城邦诸神才联袂接踵地来至此间。

这一节日巡游的盛况在献祭和聚宴的场景中达到高潮，这是一场类似于马格涅西亚城的分食圣牛仪式的圣餐盛会。泛雅典娜节巡游是一场隆重的节日狂欢，包含了丰富多彩的仪式和典礼，比如说，有一种古意盎然的兵器舞，其年代可以追溯到雅典被克里特统治的时期，还有一种由庇西特拉图安排的荷马诗歌朗诵活动。

第六章　希腊雕塑：帕特农神庙浮雕和贝尔福德的阿波罗

有些学者仅仅在艺术中看见"游戏本能"的延伸，仅仅将艺术视为过剩精力和能量的宣泄，似乎艺术仅仅是对日常生活的预演或再现。我们不同意这个观点，但是，就艺术是对于本能反应的疏离而言，艺术中确实包含着游戏和娱乐的因素。饶有兴味的是，对于希腊思想而言，和宗教相关联的观念是喜庆和挥霍，而不是禁欲和斋戒。修昔底德肯定不是一位骄奢淫逸之徒，但是，他却认为宗教只不过是"劳作之后的放纵"。他在自己的书中借伯利克里之口声称："我们为自己的精神提供了很多消遣的机会，比如庆典赛会，比如一年到头都有的献祭。"[1] 对于《老寡头》一书的匿名作者而言，宗教的真谛无非是一场讲究排场的社交性享乐。他用一种轻松而优雅的笔调记载了当时的宗教典礼，它是那些为数不多的富裕市民的唯一符合其身份的娱乐。"至于谈到献祭、年节、神庙和寺院，因为这些人深知祭献赛会、聚饮宴欢并非区区一人之事，而城市的繁荣、富庶亦非一己之力所能为，因此把诸如此类的事情视为享受其特权的手段。"

在泛雅典娜节巡游活动中，所有的雅典人都欢聚一堂，但是，更重要的是，这种巡游活动还有其特有的目的，这是一个较之任何政治和社会目的更原始的目的。我们今天仍能从浮雕

[1] Ⅱ, 38.

带中一目了然地看出巡游活动的这一古老旨趣,实属幸运。请看浮雕带东首中间那块石板上的画面(图5):画面中一位祭司正在从一个男孩子的手中接过一件宽大的女式长袍,这件长袍是雅典少女们专门为雅典娜缝制的,每过五年都要向她奉献一件新衣。但是,神殿中那尊巨大的用黄金和象牙装饰而成的雅典娜神像不需要这样的长袍,因为她全身上下披金挂银,头戴头盔,手持长矛和盾牌,因此根本没有披挂这样一件长袍的余地了。但是,在神殿中还有另外一尊年头更久的雅典娜雕像,那是雅典人的圣母,是雅典娜转变成女战神之前的形象。这件雕像是一件雕制粗糙的木雕像,浑身上下穿绸挂缎,就像五月女王那样被打扮成了一个洋娃娃的模样,这件长袍就是奉献给她的。这件巨大的长袍被作为船帆升起在泛雅典娜节巡游的旱船上,这艘船是雅典人从酒神狄奥尼索斯那里借用的,在每年

图5 献袍

第六章 希腊雕塑：帕特农神庙浮雕和贝尔福德的阿波罗

春天的巡游队伍中，酒神都会乘上这只船，船的底部装着轮子，酒神乘船而至，象征着航海季节的到来。对于像雅典这样的航海城市而言，在春天进行的一年一度的开航仪式是一个非常重要的事件。

这件献给雅典娜的圣袍把我们带回到了更久远的过去岁月，那时候，雅典人一年到头的命运和"吉祥"都与这样一件粗糙的神像息息相关。每一年都经历着春去秋来、死而复生的循环过程。每年都造一尊新雕像既浪费又麻烦，因此，人们从原始的经济学出发，决定每年给神像奉献一件新袍，用给神像更衣象征神像生命和恩惠的更新。我们还记得，图林根地方的人们每年都会造一个新的神偶，并给它穿上它旧年的行头，如此一来，就会实现生命的新旧转换。不过，在这件古老的神像背后，我们还可以追溯到一个更古老的阶段，那时在整个雅典还没有雅典娜雕像，而只有一根新年柱，也就是一根装饰着布条、干粮、水果等物事的树枝，这根树枝是从雅典的圣树上砍下来的，这是一棵被称为 Moria 即命运树的橄榄树。人们用布带缠绕树枝，并绑上水果和干果之类，到了泛雅典娜节这天，人们就会把这根树枝抬到雅典卫城，献给"城市女王"雅典娜，离开时，人们会唱起古老的橄榄枝之歌，"城市女王"就是城市的象征，城市借之"道成肉身"。

这棵命运树，是雅典城的生命所系，圣树的生命与城市的

生命休戚与共，一荣俱荣，一损俱损。当年波斯人入侵雅典，把卫城洗劫一空，并一把火点燃了这棵橄榄树，这一次，看来大势已去，但是第二天，劫后枯桩却奇迹般地抽出了新芽，人们放心了，雅典城将因此而逃过一劫。索福克勒斯曾经深情地讴歌过雅典这棵奇迹般的生命树[1]：

> 兹邦有嘉木，
> 当春发青枝。
> 国人游其下，
> 寇仇皆远避。
> 自古得神佑，
> 社稷如磐石。

巡游者所舁之圣树枝，和那尊雅典娜木雕像一样，也是用橄榄树制作而成的，它就是雅典娜生生不息的生命力的具体体现。

泛雅典娜节，并非像酒神节那样是春天的节日，而是在每年的七月举行，当时正是一年当中最为酷热的时节，正是焦枯的大地最渴望雨水的时候。但是，举行这个节日的大祭

[1] *Oed. Col.* 694, trans. D. S. MacColl.

第六章 希腊雕塑:帕特农神庙浮雕和贝尔福德的阿波罗

(Hecatombaion)月[1],在希腊古历中是一年的岁首,即希腊的一月,而这个节日就是雅典娜女神的圣诞日。在雅典娜蜕变为女战神之后,神话中说她是在奥林匹斯山出生的,并且当她刚从她的父亲宙斯的头颅中跳出来时,就浑身上下披挂着金光闪闪的铠甲。其实,她是从大地中出生的,并且她的生日和所有土生之神的生日是同一天,也就是每年的元旦。新岁初启之日,同时也就是女神新生之日。如果人们所关心的只是大地的复苏和新绿的萌动,他们就会以春天作为一年之始,而当人们认识到寒暑推移是太阳运行所导致的,或者由于炽烈的日照导致对雨水的渴求,人们就会把岁首定在仲夏,即夏至前后,而在北半球,由于对太阳远逝的寒冬满怀恐惧,渴望太阳的回归,人们则可能以仲冬作为岁首,就像我们现在的历法。由此可见,帕特农神庙的浮雕带,无非是一场古老的节庆场面的写照,那场古老的仪式因为铭诸金石而不朽。

下面,让我们穿过漫长的岁月,来到另一个场景面前,即雕塑"贝尔福德的阿波罗"(图6)。

[1] Hecatombaion,古希腊雅典历法中的正月,古希腊以夏月为岁首,其正月相当于现代公历的7月中至8月中。古希腊城邦时期,各个城邦有不同的历法,其每个月的时间和名称各有千秋,雅典历法十二个月的名称分别为Hecatombaion、Metageitnion、Boedromion、Pyanopsion、Maimacterion、Posideon、Gamelion、Anthesterion、Elaphebolion、Mounichion、Thargelion、Scirophorion。——译者注

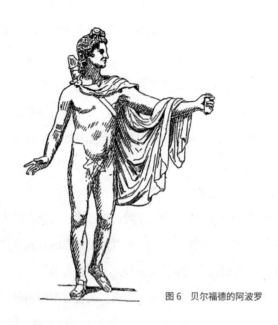

图6 贝尔福德的阿波罗

乍一看,好像这里我们终于摆脱了原始之物,因为现在呈现在我们面前的确实是纯粹的、完美的艺术作品,完全割断了与仪式的关联,算得上是"为艺术而艺术",然而,即使在贝尔福德的阿波罗这件成熟得甚至有些颓废的晚期艺术作品上面,我们仍能清清楚楚地看到艺术和仪式之间密不可分的关联,毋庸说,这件雕像体现了仪式沟通现实生活和艺术之关系的桥梁作用。

这尊著名的阿波罗雕像的年代已经无法确定,不过可以断定它是一尊公元前4世纪雕像的复制品。雕像中阿波罗的

第六章　希腊雕塑：帕特农神庙浮雕和贝尔福德的阿波罗

姿势颇为奇怪，令人感到不可理解，除非我们能够解释这尊雕像的用意。阿波罗的身体处于蓄势待发的瞬间，他那优雅的姿势显示出，他与其说是准备起跑，不如说是准备起飞。他企足而立，好像正处于拔地而起之前的瞬间。希腊雕塑家将他的全部才华都倾注于塑造阿波罗的身体和那种蓄势待发的微妙动态，这种动态蕴含着各种运动的可能性。一般来说，希腊雕像的创作年代可以依据其中人物站立的姿态大致推定。在最初的古风期，人物大多僵直地伫立着，重量平均地分配到两足，双足紧紧地并在一起。接下来的第二期，人物双足一前一后地站着，但是重量仍是平均分配的，这是一种在现实中几乎不可能的站立姿势。第三期雕像的左腿弯曲放松，身体的重量全部贯注于右脚。这种姿势是人体最美观的站姿。一般人会觉得这是一种女性专有的站姿，而男人则不该这样，除非他是一位矫揉造作的"唯美主义者"。这一点，你只要浏览一下历期《潘趣》[1]画报就不难发现，其中那位波斯尔思韦特总是采用这种优雅的站姿。

当这位雕塑家在驾驭可能之事的时候，他心中想着的是不可能之事。他想表现一个正在离地飞升的人体，触动他这个念

[1]《潘趣》(*Punch*)，创刊于1841年的一份英国画报，波斯尔思韦特（Postlethwaite）是画报中的一个人物形象。——译者注

头的可能仅仅是神话中的一个小小细节。莱奥卡雷斯[1]这位公元前4世纪的著名艺术家,曾经制作了一组表现化身为雄鹰的宙斯攫取伽倪墨得斯[2]一起飞升的雕像,这一组雕像的一个复制品至今仍存放在梵蒂冈。这组雕像和这尊阿波罗雕像恰成对比,雕像中的人物也是同样的企足而立,他正想从地面上腾身而起。而且,雕像中的宙斯并非在耸身起舞,而确确实实是在飞。这个姿态之所以让我们觉得意味深长,正是因为它标志着一种试图挣脱大地和尘世,甚至挣脱仪式的艺术。

那么,雕像中的阿波罗正在干什么呢?讨论这一问题的文章可以说是连篇累牍,提出的答案也五花八门。但是,迄今为止我们能够得出的答案只有一个,这就是:不知道!雕像姿势给人的第一个印象是觉得他好像正在引弓射箭,"射箭说"是为了说明雕像的站姿,但是,我们已经指出,这种姿态用准备腾空而起的说法能够解释得更为充分。另一个说法认为阿波罗正在用他举起的那只手挥舞着宙斯的羊皮盾牌。还有一种说法是认为他手中举着他通常拿着的涤罪枝,即月桂树枝,也就是

[1] 莱奥卡雷斯(Leochares),希腊古典后期的雕塑家,一般认为《贝尔福德的阿波罗》雕像即出自其手。——译者注
[2] 伽倪墨得斯(Ganymedes),希腊神话中达耳达尼亚国王特罗斯的儿子,因为长相俊美而被宙斯化作一只鹰攫到天上,成为宙斯的宠儿和酒童。——译者注

第六章　希腊雕塑：帕特农神庙浮雕和贝尔福德的阿波罗

说他被表现为 Daphnephoros 即"戴桂枝者"的形象。

我们不敢断定雕像中的阿波罗是不是拿着月桂枝，但我们确实知道这位神祇的一个根本品格就是作为"戴桂枝者"。我们不久将会看到，他和狄奥尼索斯一样，在一定程度上都是源于仪式，他是源于折桂枝仪式，即所谓 Daphnephoria，对于这种仪式的详情我们不是很清楚，那位著名的古代旅行家保萨尼阿斯（Pausanias）的游记，是我们了解这一早期节日的主要依据，他曾经到过底比斯，看到一座献给阿波罗的圣山，在对圣山的神庙描述了一番之后，他写道：

> 据我所知，在忒拜仍能看到这样的风俗，每年人们都从一个名门望族中挑选一位既英俊又健壮的小伙子，让他担任这一年的阿波罗祭司，人们授予他"戴桂枝者"（Daphnephoros）的称号，因为他头戴月桂树枝编成的花冠。[1]

我们现在可以明确地指出这位年度祭司扮演的是什么角色：他是年岁之王，是岁时之灵，是五月之王，是绿衣杰克。人们对这位男孩的称呼本身就足以暗示他是手持桂枝的，尽管

[1] Ⅸ, 10, 4.

保萨尼阿斯在书中仅仅说他头戴桂冠。另一位古代作者对此留下了更详细的记载,他在描述折桂节(the festival of the Laurel-Bearing)时写道:

> 人们将月桂和各种各样的鲜花缠绕在一根橄榄树干上,树干的顶端固定着一个青铜球,它的下面垂下很多小球,树干的中部则用紫色带子捆着一个比顶端的铜球稍小一点的球,而在树干的底部则装点着很多藏红花。树干顶端的球象征太阳,人们把他比作阿波罗,下面的球是月亮,而悬挂在大球下面的则是星星和星座,用来缠绑这些球的带子正好是365根,则象征一年之数。折桂节由一位小伙子充任首领,他必须双亲俱全,他的一位最亲近的男性亲属负责奉持花柱前行,而持月桂者本人紧随其后,手持桂树枝。他的头发披散着,头戴金冠,身穿一件长及脚面的华丽长袍,脚蹬轻便的鞋履。一对胸前捧着树枝的少女跟在他的后面,边走边唱着赞美诗。[1]

这是精心安排的五月柱庆典,对此种古老风俗我们已经十分了解。象征太阳和月亮的圆球表明,当时的人们深知时令的

[1] 见作者 *Themis*, p. 438。

第六章　希腊雕塑：帕特农神庙浮雕和贝尔福德的阿波罗

顺逆、年成的丰歉是由天体运行决定的。365个小球象征一年365天，表明此时实行的是太阳历。随着太阳历的确立，太阳回归点，即冬至和夏至，将受到格外的重视，其重要性甚至超过春季。不过,古希腊的折桂节的具体日期我们已经不得而知。

在德尔斐这个阿波罗崇拜的中心，曾经存在过一个叫作Stepteria的节日，即"桂冠节"。一位叫圣塞普利兰（St. Cyprian）的基督教主教声称，他曾经被密授了关于这个节日的"奥义"。远处有一个著名的溪谷，叫潭蓓谷（Tempe），在贫瘠、多石的希腊，这个溪谷却终年溪水长流、树木苍翠，月桂树丛蓊蓊郁郁。在这个山谷中有一个祭坛，祭坛边上有一棵月桂树。据传说，阿波罗戴的桂冠就是他自己用这棵月桂树的树枝亲手编织的，而且他还手持从这同一棵树上折下的月桂枝，来到了德尔斐这个地方，担当了先知，给人释疑解惑，因此他就获得了"戴桂枝者"的称号。

> 每到节日这天，德尔斐人就会挑选出一个出身高贵的男孩，在巡游队伍的簇拥下来到潭蓓谷。他们抵达后，首先给神坛献上丰盛的祭品，然后从神坛边上的桂树上折下树枝给自己编制桂冠，当年阿波罗神的桂冠也是用这棵树上的树枝编制的。编好桂冠后，巡游者就打道回府了。

今天，在我们周围，只有小孩子在过生日的时候或者极个别的喜欢别出心裁的人在结婚的时候才会戴桂冠，因此我们自然会觉得，古希腊人头戴桂冠在公开场合招摇过市委实是一种古怪的风俗。我们这样想，其实是没有认识到这种习俗背后的现实意义。古代希腊人戴桂冠，秉桂枝，不是为了附庸风雅，也不是为了卖弄风情，而是因为他们都是一些循礼守旧的国民，因为只有这样做才能让春归大地，让夏随春归。直到今天，希腊的新郎和新娘在婚礼上还要头戴桂冠，这是因为婚礼就是新生活的开始，因为"新娘就像开花结果的葡萄树，而孩子就像环绕在饭桌前的橄榄枝"。我们的孩子尽管已经不知道其中的奥妙，但是，每到过生日的时候，还是会戴上桂冠，这是因为每过一个生日，他们就又增高一次，生命就又一次焕然一新。

由此可见，太阳神阿波罗和酒神狄奥尼索斯、五月之王以及绿衣杰克同出一源，只是其外表各具千秋而已。阿波罗的仪式源头是显而易见的，我们不妨简单谈一下他是如何从仪式中脱胎而出的。读者应当还记得，我们在上文谈到过"人格化"的问题。

我们通常认为，阿波罗神只是一个虚幻的、抽象的存在，只是一个"虚构的神灵"，阿波罗神并不存在，从来没有真实存在过，他只是一个观念，一个纯粹由想象力捏造的事物。但是，原始人并不跟抽象之物打交道，他们不会崇拜抽象之物。事情

第六章 希腊雕塑：帕特农神庙浮雕和贝尔福德的阿波罗

真实的来龙去脉应该是这样的：正如我们上文曾经讲过的，一开始是每年都挑选一个男孩子，由他手持桂树枝召唤五月的回归。后来，男孩子被人造的神像所代替，每年都造一个新偶像。尽管每年的男孩子不是同一个人，他手中的桂枝也不是同一根树枝，但是，从另一种意义上讲，这些男孩子其实都是同一个男孩子，他永远是同一个"戴桂枝者"，同一个"Daphnephoros"，永远是村落或城市的"吉祥之神"。这个无论过去、现在和未来都永远不变的戴桂枝者，就是神灵赖以形成的原型。神孕育于仪式，后来渐渐地与仪式相脱离，而一旦他从仪式母体中脱胎而出，与仪式分离，获得了独立于仪式的存在，他就迈出了艺术化的第一步，他就会变成一件蕴含在人们心灵中的艺术作品，渐渐地，甚至连最后的一点点微薄的仪式痕迹都从他的身上消退了，他终于变成了一个被实际的艺术创作摹写的范本，被翻刻到了石头上。

总之，我们大致可以把这一过程划分为下述几个阶段：现实生活，作为本能的反应；生活的仪式化再现，作为弱化了的反应；神，作为仪式的心像投射；最后，艺术作品，作为心像的摹本。

现在，我们不难理解，为什么在历史上的所有时期和所有地方，艺术都被视为"宗教的侍女"，不过，艺术根本不是宗教的附庸，毋宁说，艺术是仪式的直系产物，它一开始就是以

神的形象呱呱坠地的。在古希腊、埃及以及亚述[1]，原始艺术不是作为仪式、巡游、献祭、巫术礼仪和祈祷活动的写照，就是作为从仪式中诞生的诸神形象的造型。任何一个神，只要你对他的来历刨根究底，都不难发现他原本蕴含在一个仪式的躯壳中，后来慢慢地蜕去躯壳，脱胎换骨，先是作为岁时仪式的精灵、地方神，后来成长为羽翼丰满、神性充盈的神灵。

我们曾在第五章中谈到过，仪式行事是如何一步步演变为戏剧表演的，合唱队舞蹈者中的一些成员退出舞蹈，坐在场外成为观众，剩下的舞蹈者继续在舞池中跳舞，此时，舞蹈成了观众眼中的景观，成了观看的对象，而不再是参与其中的行事。我们也谈到，正是在这种与实际行动相疏离的观看和被观看的格局中，蕴含了艺术家和艺术爱好者的本原。据说，最初，在最早的悲剧诗人泰斯庇斯的戏剧中，只有一个演员，到了埃斯库罗斯，才增加到两个。显然，这唯一的一个演员，这个唯一的主角或领戏人，是一个双重角色，既是被驱逐的死亡之神，又是被召唤的夏天之神。他就是戴桂枝者，在这场表现新年的回归和生命的复苏的独角戏中，这是唯一可能的角色。

[1] 时下一些非常权威的学者认为，史前穴居人类的绘画也有其仪式的源头，史前绘画中的那些动物形象是巫术活动的对象，是为了"促进动物的增殖或者帮助猎人捕获动物"。但是，尽管他们的观点很吸引人，这一问题却尚无定论，因此我在论述自己的观点时，宁愿对这些材料存而不论。

第六章 希腊雕塑:帕特农神庙浮雕和贝尔福德的阿波罗

五月之王、合唱队的带头人不仅孕育了第一个戏剧表演者,而且正如我们刚才指出的那样,还孕育了神灵,孕育了酒神狄奥尼索斯和太阳神阿波罗,这些从新年之神中脱胎而来的神明,是艺术灵感不竭的源泉,其对于艺术的意义甚至连那位最初的戏剧表演者都无法媲美。在今天的人们看来,把舞蹈或巡游仪式视为神的源头是不可思议的,这是因为舞蹈和巡游在今天不再是民族生活的有机组成部分,不再能够唤起人们的激情。那种古老的激情渐渐冷却,但并未寂灭,一到紧要关头它就会死灰复燃。比如说,每当一位国王陨落,我们就会举行盛大的葬礼巡游,护送国王的灵柩前往墓地,只是我们不再会在这种场合跳舞了。唯一幸存的是宫廷舞会,此种彬彬有礼、循规蹈矩的舞蹈可能是古老的国民舞蹈的最后遗迹,但是,人们不会在国王的葬礼上跳这种舞,也不会把这种舞蹈献给神灵。

但是,对于古希腊人,神和舞蹈从来没有分道扬镳。在一些希腊诗人和哲学家的心目中,似乎还依稀萦回着对于神灵和仪式舞蹈之间渊源关系的朦胧记忆。因此,柏拉图在谈到音乐对于教化的重要性时说:"众神因为怜悯人类生计的艰辛,就在一年之中安排了一系列的宗教节日,让人类能得到休息的机会,并指派众位缪斯及其首领阿波罗与民同乐,聚饮狂欢。"[1]

[1] *Laws*, 653.

他接着写道:"所有种类的年轻动物都无法保持安静,既无法保持一动不动,也无法保持默不作声。它们常常会因为高兴而喜形于色,乃至于又蹦又跳、大呼小叫,发出各种各样的声响。动物没有纪律的概念,因此只知道混闹一气;人类则不同,诸神被指派为人类的舞伴,他们借节奏和韵律给人类带来无穷的乐趣。他们率领着我们步调一致地行动,和他们一道手之舞之足之蹈之,用舞蹈和歌唱把人类团结在一起。我们称这种载歌载舞的舞队为合唱队。"引领人类跳舞的诸神,不仅有阿波罗和狄奥尼索斯,雅典娜本人也跳舞,她跳的是武士舞。柏拉图写道:"那位尊贵的处女,天性喜欢舞蹈运动,她觉得赤手空拳地跳舞不合适,因此每到跳舞时必定要全副武装,披挂登场,赳赳起舞。那些年轻人和少女出于对女神的敬仰,也效法她的样子而舞,以此表达对于女神的敬意,此种舞蹈既是出于战争演练的实际需要,也是为了欢度节日。"

柏拉图无意间颠倒了事情发生的先后顺序。就以武士舞为例,应该是先有"战争的实际需要",男人们全副武装地奔赴战场,面临实际的危险,而率领他们的是一个全副武装的统帅,这是现实生活。然后才有节日舞蹈中对于战斗的再现,这当然不是真刀真枪的拼杀,而只是对于实际战斗的模仿。这是仪式阶段,即所谓行事(dromenon)。这种仪式化的战斗中也有一位"统帅"。随着时间的推移,这种仪式舞蹈变成了一种供人

第六章 希腊雕塑:帕特农神庙浮雕和贝尔福德的阿波罗

欣赏的景观,而离现实战争越来越远。从这种年复一年举行的仪式、这种周期性再现的行事中,渐渐孕育形成了一个永久性的想象性的"统帅",一位精灵,或者是神明,比如说狄奥尼索斯、阿波罗,或者雅典娜。最终,人们忘记了事情真实的来龙去脉,诉诸遥远的过去,托诸茫昧的远古时代,如此一来,一个旨在解说原因或缘由的"释源性"神话就应运而生了。事情来龙去脉的自然顺序被彻头彻尾地颠倒了。

最终,正像我们已经看到的那样,神,这最早的艺术作品,原本是从仪式舞蹈中涌现出来的一个虚幻的想象之物,后来却被反过来投射回现实世界,在现实空间中凝聚成形,获得具体存在。因此,我们也就不必惊讶一位古典作家会如是说:"古时候那些艺人的雕像仅仅是旧时舞蹈所遗之碎片。"[1]诚哉斯言,那些古老的仪式曾经盛极一时,然后渐渐流于程式,最后因为陷入僵化而解体。一位现代批评家说:"归根到底,像所有的艺术门类一样,绘画只是身体的一种姿态,一种在纸上舞蹈的手段。"[2]除了音乐之外,所有艺术,包括雕塑、绘画等,莫不是模仿性的,这些艺术由之而来的舞蹈也是模仿性的。但是,对于艺术,模仿并不意味着一切,它甚至不是第一性的。

[1] *Athen.* XIV, 26, p. 629.

[2] D. S. MacColl, "A Year of Post-Impressionism," *Nineteenth Century Art*, p. 29(1912).

"舞蹈可能是模仿，但却是对动作的美和韵味的模仿，而不是对现实亦步亦趋的刻板复制。对于现实的平庸模仿只会让人厌倦，只会让人掉头而去。舞蹈必须超越单纯的哑剧。"也就是说，艺术最终要超越并凌驾于仪式之上。

另外一点需要稍加论说。我们知道，古典雕塑中所表现的希腊诸神无一例外都是人类的形象，在其他民族中却并非总是这样。我们曾经看到，有些野蛮民族的图腾，即他们民族同一体的标志，通常都是以动物或植物的形象出现，我们也曾谈到过，库页岛上的西伯利亚人是如何把他们的全部激情都倾注到一头野熊身上。野蛮人的图腾，库页岛居民的野熊，还不能算作真正意义上的神，而只是半吊子的神，因为他还没有充分地人化。同样，古埃及人，在一定程度上还有亚述人，在造神的道路上也是半道而止，他们把神造成了怪物的形象，一半是兽，一半是人，但他们的神也同样具有崇高的神圣性和神秘性。但是，既然我们是人，体验着人的激情，既然我们的神是我们人类情怀的寄托，神当然就应该具有人类的形象。

"艺术模仿自然"，亚里士多德如是说，但是这一名言所在的段落却被大大地误解了。人们错误地认为这句话的意思是说艺术是对自然对象的复制或再造。但是，亚里士多德所谓"自然"，是大写的自然，并非指外在世界中的被创造物，而毋宁说是指创造这世间万物的力量，指造物之力，而非指被造化之

第六章 希腊雕塑:帕特农神庙浮雕和贝尔福德的阿波罗

物。这句希腊文应该翻译为:"艺术,像大自然一样,创造万物。"或者译为"艺术模仿造化万物的自然"。而艺术模仿自然所造之物,首先是人类和人类的活动。戏剧,作为亚里士多德最为关注的艺术形式,栩栩如生、活灵活现地呈现和创造人类的行为,舞蹈"模仿人物的性格、激情和行动"。对于亚里士多德而言,艺术在根本上是与人类本性的限度息息相关、密不可分的。

这个限度当然只是希腊人的限度。"人是万物的尺度",希腊的智者如是说。但是,现代科学却给我们上了新的一课。人类可能是处于存在的前景,但是,人类生活的戏剧却是在一个广袤深邃的自然现象的背景上凸现出来的。这一广大的背景早在人类之前就已经存在,而且在人类消亡之后还将继续存在,这一背景深深地影响了我们的想象,因此也有力地影响着我们的艺术。现代艺术对于这个背景情有独钟,我们的艺术可以说是风景艺术。古代的风景画家不会或者不想让自然背景讲述自己的故事:假如他要画一座山,他会在画中画一位山神来表示山的存在,假如他要画一片大海,他宁愿在海边画几位海岸水泽之神,以示说明。

与此相反,在我们现代的风景中,山林水泽女神早已消隐不见,现代艺术是一座空荡荡的舞台,上面没有演员,只有各种各样的风景和头绪纷纭的暗示。这种艺术植根于对现代科学的深深畏惧,因为现代科学几乎把人类生活排挤得一无所有,

无所容身。

于是,风景为现代人的想象提供了一个没有明确角色的场景,在其中,不管是人类角色还是超人类的角色皆付阙如,营造了一个甜美安宁的不会受到扰动的白日梦,人类良心中所有的一切都在其中找到寄托,但其中没有宗教训诫,没有潜伏着的危险和令人恐惧的黑夜,没有孕育着不祥的阴影,没有令人期待的熹微曙光或让人狂喜的灿烂光华,没有在波谲云诡的天幕下战栗的大地,没有包围着城市的妖魔潜藏的森林,也没有如史诗般亘古静穆的大海。[1]

为自身的空虚感所困扰的现代人所寻觅和皈依的正是这样一个背景世界。

现代心灵被世俗的市民生活紧紧地束缚于行动,因为科学的玄思而日见枯萎,在劫难逃,它在孤独的山峰上或者荒寂的海岸边沉思冥想,再一次体验到心脏的跳动与太阳出没、月亮圆缺之间的和谐,再一次感觉到自

[1] D. S. MacColl, *Nineteenth Century Art*, p. 20(1902).

第六章　希腊雕塑：帕特农神庙浮雕和贝尔福德的阿波罗

己就像在奔赴一场与幽灵的秘密约会。诗人主动担负起守夜人的使命，他们留恋于荒凉的教堂废墟，陶醉于大自然的宏大戏剧，徘徊于岑寂之所，希望能够聆听到某个潜藏的精灵所发出的讯息，如今，连画家们都在追随着华兹华斯的冲动。

只有当我们明确认识到这种背景中的现代精神，我们方能理解希腊雕塑的力量及其缺陷，体验到它们植根于其中的激情。所有现代诗人，也许包括古代诗人，都被这种精神所激发。戏剧本身，就如尼采所说的，"渴望着融化到神秘之中。莎士比亚有时会在高耸入云的塔尖上开一个窗口，把舞台规则弄个底朝天"。但是，梅特林克[1]是一个更典型的例子，因为他不像莎士比亚那样超然独步，他可以说就是时代风尚的体现或者化身。

 梅特林克所塑造的处于舞台前景的角色，唯一的目的就是将我们抛进边缘地带，配角们在舞台上叽叽喳喳、絮絮叨叨地说个不停，他们就像是异兆和恐惧的产儿，

[1] 梅特林克（Maeterlinck，1862—1949），比利时剧作家、诗人，1911年诺贝尔文学奖获得者。——译者注

为的是提醒我们注意到第三者的存在，这是一个不见于出场人物表的神秘人物。他们喋喋不休的闲言碎语会神经质般地停止，随之变得更为急切，提醒我们隐于背景中的神秘力量正在到来。一个接着一个的预兆，预示着他的到来，对白时断时续，忽高忽低，一扇门猛然关上，他经过时激起的战栗，这就是整场戏剧。[1]

也许，正是这种深受即将到来之物及其背景惊吓和魅惑的精神状态，才强烈地渴望并能够深切地欣赏希腊雕塑的静穆和坦荡、它所体现出来的希腊自然主义理性的尊严，尤其是它那种质朴的自然主义情调。

因为希腊雕塑确实是自然主义的，而不是什么现实主义，更不是模仿。归根结底，希腊雕塑就是希腊雕塑，而不是别的什么。它使用的材料，那些大理石，跟人的生命毫不相干，它又冷又硬，既没有生命的肌理，也没有生命的色彩，皮格马利翁爱上他自己雕刻的雕像的故事，既虚假又无聊。希腊雕塑是激发人的生理反应的艺术的终结，它远离俗情，超凡脱俗。那些圆雕作品不仅超越了人类生活本身，而且摆脱了所有的自然背景和生活场景。希腊诸神的雕像既是题材上的奥林匹斯山，

[1] D. S. MacColl, *op. cit.*, p. 18.

第六章 希腊雕塑:帕特农神庙浮雕和贝尔福德的阿波罗

也是精神上的奥林匹斯山。他们就像伊壁鸠鲁[1]心目中的众神,弃绝了与尘世事务的因缘,甚至割断了与自然秩序的联系。卢克莱修[2]是这样描写他们的:

> 众神的神性澄澈无蔽,神的居所清静安详,那里没有风吹雨打,没有云遮雾障,没有铺天盖地的冰雪带来寒冷和冰冻;明净无云的以太环绕着他们,他们开心的笑声给寰宇带来一片光明。自然应有尽有,取之不尽,没有任何匮欠扰动他们心灵的静穆。[3]

希腊艺术在雕刻技艺、对材料和方法的控制等方面经历了一个漫长的从稚拙到成熟的发展历程,对此我们无须一一详述。这些铭刻在大理石上的奥林匹斯诸神的形象,为我们的观点做出了最后的判决。这些形象源于人类迫切的需要和欲望,在严肃的实用性仪式中凝结成形,最终超凡入圣,远离人间烟火,高高在上,冷眼旁观尘世的纷纭万象。

[1] 伊壁鸠鲁(Epicuros,公元前341—前270),古希腊唯物主义哲学家。——译者注
[2] 卢克莱修(Lucretius,公元前99?—前55),古罗马哲学家、诗人。——译者注
[3] Ⅱ,18.

第七章 仪式、艺术和生活

我们在前面几章谈了仪式是如何从现实生活的实际行为中演变而来的。我们曾经说明，在仪式中，就已经出现了与实际功利目的的疏离，我们也看到，原初的激情舞蹈是如何由最初浑然一体的舞队逐渐分化为作为旁观者的观众和作为被观看者的演员两部分，舞蹈作为一个供人观赏的景观，不仅与现实生活分离开来，而且也与仪式分离开来，这样一种景观，不再有什么外在的目的，它自身就是目的。我们还进一步指出，合唱队舞蹈最初是一个浑然未分的整体，后来分化为三个既相互联系又相互区别的部分，即艺术家、艺术作品和观赏者。现在，我们面临的问题是，我们花这么多笔墨谈古道今，广征博引，就是为了证明艺术源于仪式，那么，这样做除了满足纯粹学术上的乐趣之外，还有什么别的意义呢？

答案很简单——

正如前言所云，本书的宗旨，在于阐明艺术的功能，也就是说明，对于生活而言，艺术过去有何意义，今天它又有何意义。对于像艺术这样错综复杂、源远流长的事物，除非我们能

第七章 仪式、艺术和生活

够对其最初发生时候的情形有所了解,否则就很难甚至不可能对其功能获得透彻的理解,就无法理解它的所然和所以然。或者,即使艺术的源头已经湮灭不彰,我们至少也应该对先于艺术的相对简单的形式有所了解。我们发现,对于艺术而言,其早期阶段,其相对简单的形式,就是仪式,仪式就是艺术的胚胎和初始形态。

因此,尽管仪式本身的重要性和魅力,就足以值得一个学者为之穷其一生的精力,但是,本书不是为了仪式而研究仪式,至于仪式与其教义之间的关系,则更非本书所关心。我们之所以对仪式津津乐道,是因为我们相信,仪式是从现实生活到作为对于现实生活的观照和激情的艺术的过渡阶段。我们之所以不厌其烦地谈论野熊舞、五月朔节乃至希腊戏剧,目的只有一个,就是试图说明,除了可能存在的极少数天才的特例之外,艺术并非直接源于生活本身,而是源于人类群体对于生活需求和欲望的集体诉求活动,即所谓仪式。

我们的观点尽如上述,至此,我们关于仪式的讨论可以告一段落。但是,这里我们还必须澄清一个可能会产生的误解。我们说关于仪式的讨论至此告一段落,并不意味着仪式已经成为陈腐之物,因此退出人类生活,并把它在生活中的位置让给了艺术。也许从某种意义上说,仪式是人类的一个永远的需要。某些具有特殊天赋的人能够过一种多愁善感、不入俗流的生活,

执着于那些高贵的超凡脱俗的艺术和学术。但是，我们大多数人都还是凡夫俗子，只有在集体性仪式的那种平凡、中庸的气氛中才能自得其乐，自由呼吸。不仅如此，我们这些本身并非艺术家或思想家的俗人，长期以来只能过一种二手的生活，只能按照艺术家已经为我们安排和示范的方式去生活，去想象，甚至去感受。如今，主要由于科学的进步以及许多其他的社会和经济的原因，我们的生活正在变得一天比一天更加自由和丰富，任何一种生活方式都会获得前所未有的尊重。精神世界的日益扩展，生命意识的日益丰盈，决定了人们越来越渴望原创性而不是第二手的激情和表达，从而导致仪式舞蹈的复兴，这种舞蹈让社会上所有阶层都找到了自我表达的途径。这些动感十足、动人心弦、自我表现的舞蹈或许显得有些粗鄙，甚至放荡色情，但是它们大都植根于非常原始的仪式，仅凭这一点就足以证明人们对于仪式的需要是经久不衰的。晚近的艺术走上了回头路，重新踏上了仪式这座桥梁，借以回到了现实生活。

但是，问题是，把艺术的起源追溯到仪式，能够对我们理解艺术的作用带来什么新的启迪呢？我们该如何理解艺术与其他一些生活形式如科学、宗教、道德、哲学等之间的关系呢？这是一些深奥的问题，关于艺术的仪式起源问题的讨论，不可能对这些问题提供最终的答案，而只能提供一些富于启发意义的线索，一些灵光乍现般的思绪，既然这些思考曾经让作者本

第七章 仪式、艺术和生活

人获益匪浅,那么,当然就应该将它们奉献给读者。

一般认为,我们英国人并不是一个富有艺术气质的民族,但是,形形色色的艺术形态仍然在我们国家的生活中随处可见。我们有很多剧院,有一家国家大剧院,还建立了数家艺术学校,我们的商人向我们兜售"艺术家具",我们甚至还听说过什么"艺术色彩",这个说法实在荒谬。更重要的是,所有这些,并不仅仅是发思古之幽情,人们并不满足于走进博物馆,去欣赏那些来自过往岁月的美丽遗迹,在我们中间,正在兴起一股追逐艺术的骚动不安、经久不衰的热潮。我们目睹了戏剧的最新进展,问题戏剧、莱恩哈特[1]的作品、戈登·克雷[2]的场景、俄国的芭蕾,不一而足。新潮画派层出不穷,让人眼花缭乱、应接不暇,什么印象派、后印象派、未来主义等。艺术,或者起码是对于艺术的兴趣和欲望,确实并未衰亡。

尤为重要的是,人们把艺术当成了一项责任,对于艺术的感情就像我们中的一些人对于宗教的感情一样。艺术成了一种"应当",也许我们对于绘画、诗歌和音乐之类其实并不关心,但是我们觉得我们"应当"关心。就音乐的例子而言,幸好

[1] 莱恩哈特(Django Reinhardt, 1910—1953),比利时爵士乐演奏家、吉他演奏家。——译者注
[2] 戈登·克雷(Gordon Craig, 1872—1966),英国戏剧家,象征主义戏剧运动的代表。——译者注

人们至少还承认假如你没有"音乐的耳朵",你就无法关心它,但是,不幸的是,就在两代人之前,由于键盘乐器的降价和普及,人们越来越相信,人类的一半,即女性这一半,都"应当"能弹钢琴。当然,这个"应当",和其他很多社会性的"应当"一样,是一个非常复杂的产物,但是,至少,它的存在本身就是值得关注的。

这种现象之所以值得关注,是因为它流露了一种含混的想法,认为艺术具有真实的价值,艺术并非仅仅是奢侈品,更不是快感的纯粹形式。没有人觉得他们"应当"从美妙的香氛或对天鹅绒的触摸中获得快感,当然,他们也许得到了快感,也许没有,关键的问题是,首先要弄明白,艺术对于生活确实是有价值的,但首先是一种毋庸置疑的生物学意义上的价值。艺术激发、增进、强化人的现实和精神生活,并进而促进和刺激人的肉体生命。

从历史的角度看,我们从一开始就应该预见到这一点,因为我们已经看到,艺术,最初作为仪式,就是植根于人们的现实生活。但是,这个说法有些自相矛盾,因为我们亦曾指出,艺术恰恰在这一点上与仪式区别开来,因为,在艺术中,不管是对于创作者还是对于观众而言,本能的反应,即现实生活、现实的作为,被暂时搁置了。这正是艺术家观看事物的本质所在,他超然静观,事物因此显得更为生动、更为完美,具有了

第七章 仪式、艺术和生活

一种特殊的神韵。这也是艺术家感受事物的本质所在,它摒弃了个人的欲望,因此变得更为纯粹。

但是,尽管艺术家观看和感受事物的方式皆经过了修饰、净化,但却并没有因此而衰竭,恰恰相反,由于超脱了世俗之物的束缚,艺术家的观照和感觉变得更为集中和强烈。生活因此得以强化,只不过这已经是另一种生活,这是属于想象世界的生活,是想象的生活,是唯有人类才有的人性和精神生活,是与我们和动物所共有的那种生活不同的生活。这样一种生活,是我们作为人类都或多或少地拥有的,而普通人总是看着那些追求精神生活的人不顺眼,因为觉得他不够实际,耽于空想。但是,想象的生活,由于摆脱了世俗生活的束缚,因此也转而变成了一种能动的力量,激发起新的情感,并且因此而渗透到日常生活的方方面面,最终也变成了"实际的"了。各种作用之间是相互联系、不可分割的,艺术的主要功能也许是强化和净化情感,但是,毋庸置疑的是,假如我们没有去感受,我们就不会去思考,也不会去行动。同样毋庸置疑的是,艺术家的玄思冥想,艺术家的想象世界,在弃绝了实际的功利反应的同时,也被感情所充满,甚至在一定程度上成为感情的仆从。

由此可见,艺术的功能之一,就是培育和滋养想象与精神,并因此促进和激发人的整个生命。这种看法与那种认为艺术旨在给人快感的观念大相径庭。艺术无疑能给人快感,并且是别

致而强烈的快感,能够产生这种愉悦的东西就是所谓"美"。但是,创造和欣赏美并非艺术的功能,美,或者毋宁说美感,是希腊人称为 epigignomenon ti telos 的东西,这个词用现在的话很难翻译,其意思大概介于副产品和装饰物之间,大概相当于亚里士多德所说的,"装点青春娇颜的朝花新蕾"[1]。

下面这个简单的事实就是这一点的明证。假如一个艺术家一门心思以美为鹄的,他反倒通常会与美失之交臂。我们都知道,假如一个人念念不忘地追求快感,他反而得不到快感,也许我们都有这种不快的经历。相反,如果他全力以赴地干好自己的工作,像亚里士多德说的那样,埋头苦干,尽其本分,他反倒会发现快感不期而至,向他绽露她那风情万种的笑颜,但是,当他正要定睛细细打量她、思量她,甚至追求她时,她却又倏忽不见,无迹可求。一个人出去打猎,如果他除了跟踪猎犬、翻越藩篱、追逐猎物之外,心无旁骛,他就会大获而归,一整天都会充满快感,尽管他并没有以快感为念。假如让他撇开狐狸,忘记藩篱,心中总是想着快感,期待着快感,他必将一无所获,没有猎物也没有快感。

对于艺术家,也是这样。让一个艺术家全神贯注地观看,倾注深情地感受,也就是说,让他处于彻底的超然状态之中,

[1] *Ethics*, X, 4.

第七章 仪式、艺术和生活

让他把他的全神贯注的观照和丰沛的感情倾注到一个外在的形式上，倾注到一尊雕像或者一幅画上，这个形式将变成一个无可名状之物，散发出惊世骇俗的魅力，这个，我们称之为美，这种莫名之物将在观众的心中唤起一种前所未有的感觉，这种感受如此新奇卓绝，以至于无法将之命名为快感，我们宁愿称之为"美的意味"。但是，假如你让一位艺术家孜孜于以美为事，美的仙子反倒会弃之而去，飘然而逝，渺渺难求。

如此说来，对于创造性的艺术家而言，艺术创造的旗帜不是快感，而是别的什么，我们宁愿将之称为欣悦（joy）。有人曾经正确地指出，快感无非是大自然的一种狡狯的伎俩，自然通过给予个体快感以促进生命的保存和生殖。真正的欣悦不是生命的阴谋，而是对创造之成功的自觉。哪里有欣悦，哪里就有创造[1]。这可能是一位母亲十月怀胎一朝分娩的欣悦，也可能是一个商业冒险家成功实施了新的企业计划的欣悦，可能是大桥落成时工程师的欣悦，也可能是杰作完成后艺术家的欣悦，不管如何，它始终与创造密不可分。我们可以把欣悦与荣耀（glory）对比一下。荣耀源自成功，并且给人带来高度的快感，但却不能令人欣悦。有人说荣耀是艺术家的桂冠，追捧者的掌声能够给他带来最大的满足。这个说法大错特错，我们之所以

[1] H. Bergson, *Life and Consciousness*, Huxley Lecture, May 29, 1911.

在意别人的掌声，只是因为我们对能否成功没有把握。对于真正的创造性艺术家而言，甚至连赞美和荣耀都是多余的，都消融在投身于创造之际体验到的至高欣悦之中了。这种真正的神圣之火，只有艺术家自己能够心领神会，但是它的火焰照亮了艺术作品，因此甚至连观众也能够感受到其温暖和光芒。

至此，我想我们可以明了艺术家以及真正的艺术热爱者与那些唯美主义者之间的区别了。唯美主义者不生产，或者，他可能也生产，但他的产品既贫乏又浅薄，正是在这一点上，他不同于艺术家，他没有强烈的体验，也没有深邃的洞察，让他欲罢不能，不吐不快。他没有欣悦，只有快感。他甚至连这种创造性欣悦的影子都体验不到。实际上，他徒劳地想去体验，但是却什么也体验不到，他渴望的快感，是那种感官的快感，而不是那种更强烈的欣悦，只是那种枯燥乏味的快感，也就是所谓美感。唯美主义者，实质上就像那些调弄风月的轻浮之辈一样，本质上是冷漠的，这甚至不是因为他的感情太轻浮、太肤浅，而是因为他总是在寻求刺激的感觉，尽管常常一无所获，却总是装出一副多愁善感的神态。唯美主义者的世俗欲望并不比那些讲究实际的人少，其实，他还不如那些势利的俗人，因为后者至少勇于行动，身心健康。这种人不是从实际行动的角度看待生活，而是从其狭隘的个人感觉的角度看待生活。这种自我孤立的心态，决定了他永远也不可能成为一位真正的艺

第七章 仪式、艺术和生活

家,正如安德烈·博尼耶(André Beaunier)先生曾经精辟地指出的那样,颇具讽刺意味的是,我们如果一味从自身出发看待生活,就根本不可能真正地认识生活、表现生活。好色滥淫之徒自以为了解女人,这真是对他自己的绝妙讽刺和致命诅咒,正因为他只知道从自己的欲望和快感的角度看待女人,他永远也无法真正了解女人。

还有一点也非常重要。我们认为艺术对于生活的一部分即生活的精神和想象部分具有促进作用,但是,生活的这一部分美则美矣,但单单依靠它,生活并不能尽善尽美,因为这并非现实生活的全部,生活的实际维度永远是不可或缺的。艺术家也是有血有肉的人,而唯美主义者却用艺术化的态度——亦即静观默想的态度——对待自己的全部生活。当他应当实实在在地生活时,他却总是没完没了地看、听和鉴赏,并自封为鉴赏家。结果只能是,没有任何东西能满足他鉴赏的胃口。所有的艺术,都是经由仪式的中介从血肉丰满的生活激情中产生的,甚至一位观众欣赏艺术的能力也离不开这种实实在在的激情。唯美主义者至多只能过上一种游手好闲的、附庸风雅的生活,身后留下的是堕落和腐朽的阴影。

这里必然又会引出另一个问题:艺术和道德有何关系?艺术是堕落和不道德的吗?抑或是高尚的?对于这一问题,公众的意见同样值得考虑。我们常听人说,艺术家都是些不称职的

丈夫，他们穷困潦倒，欠债不还，如果他们变成了好丈夫，并且开始挣钱还债，他们就不再是好的艺术家，就会被家庭琐事和世俗生活消磨掉意志和才华，再也创作不出优秀的艺术作品。还有，艺术总是喜欢表现危险和敏感的题材，假如没有戏剧审查官，那可怎么得了！只要我们记住艺术家本质上是与实际生活格格不入的，所有这些认为艺术家不道德和堕落的世俗之见就都不难理解了。如果人们所谓的好丈夫，是指他要自始至终地对自己的妻子体贴爱护，百依百顺，那么，对于一位艺术家而言，他在进行创作的时候，就不可避免地成为一个坏丈夫。精神创造的世界中几乎不可能有什么夫唱妇随、琴瑟和鸣的夫妻档。

艺术家超然出世的态度，其淡泊物欲的本性，导致了道德检察官面对艺术时的困惑。道德检察官，作为一个"务实"的人，认为所有的感受和认知、所有的感情和观念，都不可避免地导致实际行动。他没有认识到艺术是源于仪式的，而仪式从其形成之日起就已经与现实生活区分开来。在检察官看来，裸体直接就会挑起观众的性欲，因此必须在舞蹈者与观众之间挂上帘子，问题戏剧直接通向离婚法庭，因此必须删节净化。道德检察官显然对艺术世界一无所知，这个世界切断了与物欲的联系，那里的居所对欲望关上了大门，超然尘表，孤悬天外。检察官永远是不受欢迎的人，不过，还是让我们承认他的权力吧。他

的所作所为纯凭个人好恶,不过他的好恶却恰恰反映了一般人的水准。那些普通观众,大部分是些"务实"的人,他的水准和检察官可谓半斤八两,艺术,作为一个与实际功利无关的世界,对于他们来说,是一个充满道德危险的世界,而艺术家天生就对这样的道德危险具有免疫能力。

说到这里,我们也许可以说艺术是非道德的,但是,这种说法容易引起误解,因为正如我们前面看到的那样,艺术从其最初诞生的时候,就是社会性的,而社会性也就意味着人类性和集体性,归根结底,道德和社会性是一回事。人类的集体情感实质上就是道德,也就是说,这种情感让人类团结起来,我们已经看到,合唱队舞蹈正是源于这种情感。托尔斯泰说:"艺术具有这样一种特性,它让人们团结一致。"下面我们将说明,正是这样一种认识,让他成为现代非泛灵论(Unanimism)运动的预言者。

但是,也许存在另外一种更简单的看待艺术的道德属性的方式。正如我们早已指出的,艺术通过超脱个人的物欲而得以净化。一个深爱着友人之妻的艺术家曾经说:"除非我能够把她画下来,并从她那里得到我想要的,否则我就没法活下去。"他的这些想法乍听起来既自私又无耻,可谓惊世骇俗,体现了艺术家所特有的那种本能的、不可避免的残忍,把所有的人都视为供他驱使和表现的材料。但是,这种说法也体现了艺术道

德的一面。这位艺术家是一个善良而敏感的人，他深知他可能会给自己所爱的人带来的伤害，并且知道避免造成这种伤害的途径，这就是艺术，通过艺术观照，通过超然物欲的观看，他就可能克制自己的欲望，而他身体中那个骚动不安的灵魂就可以得到安宁。对于有些人来说，这种关于艺术的本能几乎就是其唯一的道德，假如他们觉得自己深陷于仇恨、嫉妒甚至羞耻的感情中不能自拔，以至于意乱情迷，无法用一种清醒的、冷静的和温情的目光看清其仇恨、嫉妒和耻辱的对象，他们就会因此而心神不宁、痛苦不堪、良心陷入深深的不安，于是就不得不对自己的灵魂痛加鞭挞，遏制自己不羁的欲望，并最终找到心灵的皈依。

这种超然和淡泊的态度，是艺术和哲学所共同具有的。如果一位哲学家以追求真理为己任，那么他的精神就必须"断绝尘念"，普罗提诺（Plotinus）如是说。普罗提诺还说，哲学家必须专心致志于沉思冥想，而现实"会妨碍其沉思"。"理论"这个字眼，我们用来指理性思考，原本和"剧场"这个词源于同一个希腊词根，其本义是全神贯注地注视着自己的沉思，它的含义和我们所谓的"想象"非常接近。但是，哲学家和艺术家还是存在着差异，哲学家不仅仅沉思真理，而且还关注真理的秩序，他试图把整个世界都安排成一个井然有序的理智结构。还有，他不像艺术家那样总是被创造的冲动所驱使而不得安宁，

第七章 仪式、艺术和生活

他也不必把自己的意象诉诸可见的或可闻的形式。较之艺术家，哲学家对于现实生活更为超脱。尽管如此，哲学家也和艺术家一样生活于一个只属于他自己的世界中，这个世界具有和美非常相近的魅力，而这种魅力的奥秘也和艺术一样，在于摆脱了世俗生活的束缚。桑塔亚那（Santayana）指出，艺术的本质就在于"对于事物的秩序和价值的矢志不渝的沉思"，他这番话，倒更像是在给哲学下定义。

如果说艺术和哲学是近亲，那么，艺术和科学在其产生之初，就是互相对立的，当然，随着它们的发展，它们的关系发生了变化。科学大概是产生于对于实际功利的欲求，柏格森教授告诉我们说，科学的最初目的是制造生活的工具，人类试图发现自然的规律，也就是说，发现自然事物是如何运作的，从而有可能对之加以利用、控制，并按照自己的目的对之进行塑造。这也就是科学在产生之初和巫术密不可分的原因所在，两者的口号都是："我欲有所作为！"不过，尽管科学的脚跟牢固地踩在实际需要的坚实大地上，它的头颅仍时常伸向高远的云霄。真正的科学人，就像哲学家一样，最终也踏上了为了真理和知识本身而寻求真理和知识的道路。艺术、科学和哲学，最终殊途同归，都与世俗功利和个人物欲分道扬镳，而科学家、哲学家也和艺术家一样，最终都通过这种超然物外的态度，获得了同样的心灵的宁静。

常常会有人宣称艺术也具有实用功能、制造工具的属性等这些科学与生俱来的特性。我们常常会听人说，一个东西，如果没有用，就无美可言，一个水罐或一张桌子之所以美，是因为它完美地实现了它的用途。这些说法中存在着一些貌似明显实则糊涂的认识。艺术中的很大一部分，尤其是装饰艺术，确实源于实用，但是艺术的目的和标准却不在于实用。艺术可能是实用性的建筑，可能是纪念物，可能是巫术，也可能是古董，可能出于各种各样的实际需要，但是，只有当它断绝了和实际需要的瓜葛，它才能成其为艺术，才能获得其独立的存在。这样说并不是意味着水罐和桌子应该成为不合实用的水罐和桌子，更不是意味着要用无聊的、机器制造的繁缛装饰盖满水罐和桌子，而是说，水罐和桌子的实用功能尽管往往无法和其艺术属性截然分开，但其实用功能的实现却是无待于其艺术属性的。

我想，从来没有人将艺术称为"科学的女仆"，在艺术和科学之间确实没有必要分出个贵贱高低，不过，在某种意义上，我们不妨说科学反倒是艺术的女仆。正如我们前面看到的，艺术只有在彻底断绝与欲望冲动的联系时，才是可能的。人类在仪式的长期教养之下，逐渐学会抑制自己迫切的欲望冲动，在仪式对于实践的模仿中得到满足。最终，借助于知识，人类从对于现实的直接需要中解放出来，能够暂时从现实中超脱出来，

第七章 仪式、艺术和生活

自由地进行观照,于是,艺术应运而生了。一开始,人类还不可能彻底放弃对现实需要的执着,但是,随着科学的进步,人类的生计变得日益轻松、舒适和安全,人类越来越能够彻底地解脱了。人类征服世界,最初凭的是强力,后来则凭知识和理智。随着物质世界的彻底归顺和驯服,人类野性的膂力也就没有了用武之地,同样也不再需要使用其理智制造用于征服的工具,如此一来,他最终能够自由地为思想而思想,能够听凭知觉的指引,并敢于彻底使自己迷失于沉思冥想,敢于成为一个彻头彻尾的艺术家。不过,具有讽刺意味的是,危险也同时降临了。本来,对于生活的激情是艺术赖以诞生的原动力,艺术就是这种原动力的结晶,而艺术一旦获得自由,所缺少的可能恰恰是这种生生不息的动力。

因此,科学使生活变得日益安全和舒适,从而有助于艺术的发展,它在"不毛之地为上帝开辟出一条康庄大道"。但是,科学所能够提供给艺术的材料是十分贫乏和有限的,这一点不难理解。科学所处理的是抽象之物、概念、分类名称,诸如此类的概念和分类是知识为了方便起见而捏造的,借此可以按照我们希望的途径处理现实。当我们对事物分门别类并给予类名,相当于给事物贴上标签,这些标签表明现实中有这样一些事物具有诸如此类的相同属性,我们这样做只是出于自己认识和标识事物的方便,这些类名与事物毫不相干。类名是抽象,也就

是说,它们不过是从活生生的具体事物中抽取出来的一束抽象属性,它们不可能激发人们的情感,因此也不可能成为艺术的材料,因为艺术的功能原本就是表现和交流情感。某些特殊的属性,如爱、荣誉、信仰,可能而且确实激发人的情感,某些属性,比如母爱,也能够成为艺术象征的对象。但是,诸如马、人类、三角形这样一些类别标签,很难成为艺术表现的对象,而只能是科学的有用的实践工具。

在这一方面,科学的抽象和类名与我们已经研究过的那种抽象或曰幻象迥异其趣,我指的是原始宗教中的神灵。我们使用的字眼就表明了这一点。抽象(abstraction)是某种被理智有意识地从客观存在的事物之中抽离出来的东西或属性。相反,原始的神灵则是拟人化、具象化,亦即某种集体情感被赋予了想象的形象。狄奥尼索斯并不比抽象的"马"更具有客观实在性,但是狄奥尼索斯神不是理智为了实用的目的而造作的,而是情感的结晶,正因他源于情感,他又反过来激发情感。狄奥尼索斯以及其他众神因此就顺理成章地成为艺术的素材,并成为最早的艺术形式之一。相反,抽象的"马"乃是反思的产物。诸如此类的抽象概念对于达到现实生活的目的具有不可或缺的用途,这一点是必须承认的,但是,它们却不能激发我们的热情,因此,在艺术家眼里,它们毫无价值可言。

第七章 仪式、艺术和生活

我们还一直没有谈到艺术和宗教的关系[1]。我想，本书写到这里，艺术和宗教的关系已经不言而喻了。本书的主旨就在于说明原始艺术是如何从仪式中脱胎而出的，在何种意义上可以说艺术只不过是仪式的衍生和升华形式。我们还进一步说明原始诸神本身就是仪式的投射，或者说得更中听一些，不过是仪式的道成肉身。他们是直接在仪式中孕育成形的。

这里我们故意使用"原始诸神"这个字眼，并不含有任何鄙视的意思。后世的上帝，作为生命的神秘源头，作为世界的不解之谜，并非仪式的产物，不是而且不可能成为艺术的对象或契机。至于上帝与艺术的关系，我们无话可说，因为根本就不存在诸如此类的关系。至于提到其他诸神，我们可以肯定地说他们不仅是艺术的表现对象，而且原本就是艺术最初的素材，简言之，原始神学实乃艺术发展过程中的初始阶段。每一个原始之神，就像他由之脱胎而出的仪式一样，是架设在现实生活和艺术之间的桥梁，他源于开始被驯服但尚未被彻底驯服的欲望。

那么，难道在艺术和宗教之间除了与现实疏离的程度不同之外，就没有任何区别了吗？两者具有相似的激情力量，都给人一种使命的感觉，尽管宗教的使命感要强一些。但是，由于

[1] 我们这里所谓的宗教指与神学相对的、关于某种形式的神灵的崇拜活动。

这两者都非常重要，并且都影响深远，因此，在两者之间不存在一成不变的界限。原始宗教声称它的想象世界是客观存在的，艺术更加自信地这样声称。阿波罗的崇拜者不仅在想象中塑造太阳神的形象并把它在大理石上加以表现，而且还虔诚地相信，阿波罗确确实实地存在于外在世界的某个地方。当然，这种信念是虚假不实的，也就是说，它不符合事实。世界上并不存在阿波罗其人，科学之光早已经把诸如阿波罗、狄奥尼索斯之类虚幻的"客观实在"驱除得无影无踪，它们只是偶像、幻觉，而不是客观实在的东西。

神的概念为什么会给人一种使命感呢？恰恰是因为人们相信神灵具有客观实在性。由于信神者从一开始就赋予神灵以客观实在性，因此阻碍了神灵升华为至高的精神实体，而只能滞留在鄙俗的尘世凡界，在这个世界中人总是被物欲所驱迫。神没有升华为空灵的理想，而是成了粗鄙的偶像。这个实实在在的偶像直接引发了形形色色的仪式化反应，诸如祈祷、膜拜和祭献。偶像的出现似乎使这个世界又多了一个发号施令、作威作福的家伙。但是稍加思考我们就会发现，从野蛮人朦胧意会的神秘之力或曰"玛纳"（mana）到诸如狄奥尼索斯和阿波罗之类的人格化的神，尽管乍看起来好像是倒退了，其实是一个巨大的进步。偶像是人的代用品，相对于那变幻莫测、来去无踪并且常常是冷酷无情的神秘力量来说，更具人性也更可亲。

第七章 仪式、艺术和生活

相对于理想化的神而言,偶像是进步而非退步。仪式孕育了形象化的偶像,可见仪式和艺术息息相关,相反而相成,此消则彼长,至于破除偶像并使精神成为自由反思的对象,则是科学的事情。

但是,我们千万不能忘记仪式是人类借以穿越历史的桥梁,是人类赖以从尘世升上天界的阶梯。在我们跨越之前,不应拆毁桥梁,在最后一位天使升上天庭之前,我们不应该撤走梯子,而直到目前为止,这一过程尚未完成。只有最后的功德完满之后,我们才能放心地撤走梯子,然而,当今之世,大地变得越来越贫瘠,这可能正是因为那些曾经降临尘世的天使再也找不到回归的天梯了,因此只有逗留凡间,沦落红尘。

在结束本书的讨论之前,最好让我们把本书的结论跟时下流行的一些看法和理论做一番对比。我们之所以关心这些当代的论争,并不是因为我们认为它们在艺术的历史上有多么重要,或者它们是什么了不起的新发现,而只是因为这些观点时下非常流行,非常活跃,因此对于我们的理论而言,是很好的试金石。如果我们能够发现我们的观点实际上蕴含了时下的流行学说,甚至能够在一定程度上修正这些流行学说,为之敞开一个新的视野,我们何乐而不为呢?

我们前面已经讨论过一种学说,即认为艺术是对于美的创造、追求和欣赏的观点。除此之外,时下的其他观点大致可以

分为两派：

（1）模仿理论，以及由这一理论修正而来的理想化理论。这一理论认为，艺术是自然的复制，或者认为，艺术源于自然而又高于自然。

（2）表现理论。这一理论认为，艺术的目的是表现艺术家的情感和思想。

模仿理论今天已经过时了。柏拉图和亚里士多德就曾坚持这一理论，尽管正如我们所看到的，亚里士多德所谓"模仿自然"和我们今天理解的意思完全是两码事。模仿理论的衰落是浪漫主义兴起的结果，浪漫主义所强调的是艺术家的个人和个性情感。反对者用一种鲁莽的、刻薄的但却非常见效的口吻奚落模仿理论，声称让艺术模仿自然进行创造无异于"用屁股弹钢琴"。但是，正如我们前面指出的，真正将艺术的模仿理论送入坟墓的其实是照相术的发明。但是，即使再笨的人也不至于看不出，在诸如雕塑、绘画这样的艺术作品中，有些东西是逼真再现现实的照相术所没有的。正因为这一点，模仿理论才以其弱化的形式即理想化理论而得以继续存活。

人们对于模仿学说的反应不可避免地走向极端，最终"把孩子和洗澡水一块儿泼掉了"。在这本书里，我们一直想说明的就是一个观点，即艺术源于仪式，而仪式在实质上则是实际行动的模仿，是蜕化了的行动。不仅如此，可以说所有艺术都

第七章 仪式、艺术和生活

是某种事物的模仿,只不过不一定是直接对外在世界中客观事物的模仿而已。毋宁说,艺术是对艺术家高度情感化的内在视野的模仿,这种视野使艺术家能够在摆脱外在现实之驱迫的同时进行洞察和创造。

作为19世纪后期绘画艺术主流的印象主义,在很大程度上不过是一种经过修正的精巧的模仿主义。印象主义超越了传统上关于事物是什么样子以及应该是什么样子的成见,这些成见往往并非源于实际的观看而是源于世故和想当然,印象主义矢志不渝地清除成见对观看的影响,不是按照事物"所是"的样子而是按照事物"被真正看到"的样子再现事物。印象主义者不是把自然作为整体进行再现,而是按照自然对其眼睛呈现的样子再现自然。这种对观看的净化当然是十分必要的,也是十分有价值的,因为绘画原本就是诉诸眼睛的艺术。但是,一旦这个世界在纯真的观看之下所呈现出来的全新的面目——新的光泽、阴影和色调——被人们掌握,就不可避免地会出现对于它的反动,于是后印象主义和未来主义就应运而生了。这两个流派也许不会高兴自己被归于同类,但是,两者确实有一些共同的地方,他们都是表现主义者,而不是印象主义者,也不是模仿主义者。

不管表现主义者如何称呼自己,但有一条准则却是他们共同承认的,这就是他们都认为艺术不是对自然的模仿,也不是

对自然的理想化,艺术旨在表现和传达艺术家的情感。由此可见,印象主义者形成了架设在表现主义和模仿主义之间的桥梁。印象主义者和表现主义者一样,也关注对艺术家自我而不是客观事物的表现,只不过他们表现的是艺术家独特的视觉、印象,即他亲眼所见之物,而不是他的情感和感受。

现代生活并不单纯,它不可能单纯,也不应该单纯,对于时代,我们并非毫无作为。因此,表现和传达我们现代生活情感的艺术也不可能是单纯的,而且,当今之世,艺术的首要任务不仅仅是表现出我们时代生活的烦乱无序,对此,未来主义者有着真切的体验,同时,它还要运用前所未有的错杂的节奏和音调对现代生活的纷纭世象进行净化,为之赋予秩序。只有一种艺术,真切地把握了现代生活的自发的、无意识的脉搏跳动,这就是音乐,在这一方面,其他艺术都无法与之媲美。面对音乐,其他各门艺术只有袖手旁观、艳羡嫉妒的份儿。19世纪目睹了一门艺术在较之绘画和诗歌更彻底地表现抽象的、模糊的、非个人化的情感方面的一个巨大的进步,这就是音乐艺术。

一位当代评论家[1]精辟地指出:"音乐运用音调和节奏这种表达手段可以表现各种各样的行动和各种程度的情绪,呈现

[1] 即 Mr. D. S. MacColl。

第七章　仪式、艺术和生活

出情感在兴奋、骚动、焦虑、高潮、舒缓等各个阶段的抽象模式，而在音乐中所有这一切都是'匿名的'，没有具体的地点、人物、情境，无须说一句话，就可以对之进行命名和刻画。相反，诗歌必须提供确定的思想，辩论必须得出一定的结论，观念必须诉诸特定的教条或体系，而为了做到这些，这种艺术所能够支配的只有人的呼吸所能允许的几个有限的节奏以及一个八度音阶的音调。相对于浩瀚无边、恣肆汪洋的激情世界，如此狭窄的音域所能取得的那一点点效果犹如沧海一粟，微不足道，而这样一个自由无羁的情感世界是其他艺术连做梦都未曾梦到过的。"

也许，正是音乐让这个世界变得如此倦慵和怠惰，以至于没有力量将其情感付诸行动，让人们耽于空想，以至于丧失了坦诚和率真，音乐就像一场感官和激情的虚幻狂欢，给这个时代提供了宣泄和涤罪的途径。

尽管如此，像音乐这样一门艺术，"源于两个世纪之前的古老世界，当时只有几首圣歌、几首情歌和几个舞蹈，甚至在一个世纪之前，它还仅仅用于给弥撒歌曲或歌剧伴奏，或者作为那些循规蹈矩、场面逼仄的交际舞的伴奏套曲。因为最近这个骄奢淫逸的世纪，那些从来没有经历过战争、从来没有爱过女人或者从来不崇拜上帝的人深深地陶醉于音乐给他们带来的震颤、狂喜、高潮的快感之中，这种快感又与痛楚、成功、冷

漠等情绪难分难解地混杂在一起，这种对音乐的狂热不仅是精神上的，而且还直接源于人对节奏的强烈震撼的本能的神经反应。音乐提供了一个宽泛的行为和情感模式，每一个人都可以按照自己想象的样子在其中得其所哉"。[1]

假如贯穿本书始终的观点是正确的，那么，表现主义也就完全是正当的。正如我们看到的，经由仪式的中介，艺术生生不息地从丰富多彩的生活和情感中产生出来。年轻的一代热衷于谈论生活，乃至于形成了某种生活崇拜，他们当中那些勇士甚至对艺术持鄙夷的态度，而认为生活比艺术更高贵。他们口口声声叫道："停下你的绘画和雕塑，出去看场足球赛吧！"那里才有你的生活！生活对于艺术而言无疑是至关重要的，因为生活是感情的源泉，但是，有些学者和艺术家关于生活的观念却极为狭隘。他们认为，生活首先必须是肉体的生活，坐在冷板凳上沉思冥想不叫生活。这种褊狭的观念的成因不难理解。我们都认为我们自己实际上拥有的生活不是真正的生活，埋头钻研故纸堆的大学教授认为真正的"生活"只有在法国的咖啡馆里才能找到，衣冠楚楚的伦敦记者则到赤身裸体的波利尼西亚人那里寻找真正的"生活"。我们纷纭复杂的文明及其日渐疲沓的肉体日益痴迷于各种形式的关于野性、淳朴的崇拜仪式

[1] D. S. MacColl, *Nineteenth Century Art*, p. 21(1902).

第七章 仪式、艺术和生活

中而不能自拔。

由此可见,当表现主义强调它是植根于生命情感的时候,它确实是无懈可击的,但是,假如它理解的生活仅仅局限于生活的基本需求,那就错了,而如果它把生活和艺术混为一谈、等量齐观,那就更是大错特错了。我们曾经指出,艺术能够激励和滋养生活,但是,恰恰是因为艺术摆脱了生活的基本需要,超越了感官的冲动,它才能做到这一点。

表现主义的另一个分支,即未来主义,大致是正确的。艺术应该表现当下的情感,甚至最好是未来的情感。模仿性的舞蹈并不仅仅源于对于过去生活的反映,而是源于当下体验到的欣悦或者对于未来那前途未卜的恐惧与执着不息的希望。我们或许不会因为博物馆中充斥着腐朽没落的东西,就"将所有的博物馆都付之一炬",尽管我们也许会同意将其中所有伤风败俗的"裸体"扫地出门。假如会出现真正的艺术,它肯定不会是来自面对希腊雕像的冥想,不是来自民间歌谣的复兴,甚至也不会是来自希腊戏剧的重新排演,而是来自对于现时代人们生活的真切的体验,来自于活生生的现代情景,包括大街上匆匆忙忙的人流、来来往往的车流和呼啸而过的飞机等世态万象。

时下有些艺术家,就像一些无家可归的浪子,他们希望自己能够回到中世纪,他们向往过去的时光,那时候每个男人都

拥有自己的一座幽暗的小屋,在其中雕刻一些可爱的手工玩意儿,每个村庄教堂中都有圣母玛丽亚和圣婴耶稣的雕像,简言之,那个时候艺术和生活还浑然一体,亲密无间,还没有因为等级和职业的关系而变得毫不相干。但是,我们不可能让时光倒流,分工让我们在有所失去的同时也有所得。古代半圆形舞池中的合唱队舞蹈是一个混沌未分的事物,它自有其魅力,但正是由于它的裂变,才有了艺术家、演员和观众各自的独立,也才会有戏剧。我们不应该一味眷恋过去,这个世界已经形成了新的生活形态,今天的教堂只能作为旧时生活的博物馆而继续存在下去。

托尔斯泰的艺术理论令人耳目一新并富于教益,尽管他的创作实践应该另当别论。他的艺术观点可以说基本上是表现主义的,甚至与未来主义的教义声气相通。对于他来说,艺术不过是人们之间的情感交流方式。这情感可能好,也可能坏,但必须是真正的情感。他举过一个简单的例子:一个小孩子独自到树林去玩,遇到一只狼,他吓坏了,撒腿就跑,回到村里跟乡亲们讲述他当时的感觉,他刚走进森林的时候心情是多么轻松愉快,突然狼来了,狼的样子是多么可怕,他心中是如何如何地恐惧……在托尔斯泰看来,这就是艺术。即使这个孩子从此之后再也没有遇到狼,但只要他在其他的场合再次体验到恐惧,并且能够在自己的记忆中重新唤醒与狼相遇时候的感受并

第七章 仪式、艺术和生活

把它传达给其他人,这也同样是艺术。在他看来,首要的是,他要能够切身体验到自我并将自我的情感呈现出来并传达给别人[1]。这一点,是任何艺术学校、艺术训练和艺术批评所无法教给他的,甚至不仅不能教给他,反而只会败坏他,因为感情是不能教的,只有生活能够教他。

在托尔斯泰看来,所有的艺术都成功地传达了情感。但是,情感有好、坏之分,唯有好的情感才能成为艺术的表现对象,而在托尔斯泰看来,唯一值得艺术加以表现的好感情都蕴含在一个时代的宗教之中,这正是艺术和宗教之间那种恒久不衰的亲密关系之所在。托尔斯泰并没有把宗教仅仅视为艺术的早期阶段,相反,他把宗教智慧视为一个时代的最高的社会理想,视为"一个社会中的人们所达到的对于生活意义的最高水平的领悟,一个社会对作为其追求目标的至善的领悟",他形象地说:"宗教睿智就像一条河流的方向,河要流动,就必须有方向。"因此,在托尔斯泰看来,宗教不是教条,也不是禁锢,毋宁说,它摧毁僵化的教条。托尔斯泰说,当代的宗教智慧沿着基督教的河道滔滔奔流,其朝向的归宿是全体人类亲如一家、四海之内皆兄弟的目标。现代艺术家的任务就是真切地体验和

[1] 饶有兴味的是,人们发现第二届后印象主义画展展品目录(1912,p. 21)中重复了托尔斯泰的观点:我们不应该继续追问"这幅画表现了什么",而应该问"这幅画让我有何感受"。

表现这种人类大同的情感。

我们现在的目的不是讨论托尔斯泰关于宗教的说法是不是正确以及是否能给人带来启迪,我们想强调的是,他正确地认识到,艺术要求我们去看和体验,而且假如我们想要活下去,就必须向前看,而不是向后看。在某种意义上,艺术就像语言,总是期待着新的、更充分的和更微妙的情感,它甚至能够预感到科学的未来,诗人朦胧的预言将来也许会被科学所证实,至于那些古老的途径和形式是否以及如何满足新的精神,这一点是永远也无法预见的。

尽管我们得出的这个结论会显得令人费解,但它却非常重要。就像托尔斯泰所宣告的那样,艺术是社会的,而不是个人的。如上所述,艺术从其诞生之时就是社会的,它自始至终保持着并且必定保持其社会功能。孕育了戏剧的舞蹈是合唱队舞蹈,即一群人、一个团体、一个教会或者一个社区的集体舞,希腊称这种舞蹈为笛阿斯(thiasos),这个词本意为"伙伴、随从",而敬畏、虔诚、集体情感等的存在本身就是集体性的。最初的人群就是拥有一个共同的名称并在一个共同的徽志下联合起来参与共同仪式的集体。

甚至在个人主义恣意泛滥的今天,艺术与其集体的、社会性的源头之间的渊源仍然有迹可循。如前所述,我们往往会觉得,艺术是某种"应当"之事,某种社会使命感借此昭示于我们。

第七章 仪式、艺术和生活

不仅如此,举凡现在形形色色的新艺术运动,最初都是由某个群体发起的,而且往往是一个小小的专业圈子,但是这种由小圈子发起的艺术运动,却常常蕴含着强烈的社会冲动和使命感,洋溢着狂热的布道热情,矢志不渝地想把自己的信念树立为全社会的教义。当今之世,我们不可能奢望还会出现一种世界性的艺术,除非我们具有像托尔斯泰那样超迈的心态。部落社会早已不复存在,古老僵化的家庭制度也正在走向没落,工厂同事、专业圈子等取而代之,成为凝聚人们情感的社会群体,把人们凝聚在一起的,是共同的兴趣,而不再是别的什么。诸如此类的群体尽管看起来微不足道,但是它们确实是真正的社会要素。

但是,在当前的情况下,艺术中的这种社会的和集体的属性很容易被忽视,因为艺术家口口声声宣称艺术的目的是表现,很容易让人理解成单纯的自我表现,即个人情感的宣泄。个人情感的宣泄与自我升华貌合神离,但却常常被混为一谈,原本是坦荡无私的自我升华被降低为妄自尊大。可以说,艺术本身原本就隐含着这种自我中心主义的危险。艺术需要艺术家淡泊名利,这很容易导致艺术家与世隔绝,不食人间烟火,从而导致艺术家自我的膨胀。左拉说过,艺术就是"透过个人气质看到的世界"。但是,艺术家的遗世独立,并不意味着艺术家要拘执于个人的喜怒悲欢,而是意味着摆脱尘世的束缚而自由观

照和思考。所有伟大的艺术都成就于对自我的超越。

年轻人都是天生的艺术家,因为来源于生活的艺术离不开丰沛的生命活力。而年轻人也天生是自我中心的,并渴望着成就自我,这种对于自我表现的渴望本身就是艺术的萌芽。由于年轻不成熟,也由于某些愚蠢的积习,年轻人往往把自己与现实生活隔离开来,孤芳自赏,他们可能成就为某种意义上的艺术家,但如果他们没有这种力量,就可能成为狂妄浮荡之徒。他们会炮制多愁善感的抒情诗,沉迷于逢场作戏的化装舞会,完全把生活的目标局限于自我本身,这种生活,迟早会化为过眼烟云。这种伪艺术,这种狂妄浮荡之风,常常会在一个人三十岁之前自然而然地偃旗息鼓。如果过了三十岁还不见好转,那么,有一剂治疗此种病态的良药,就是科学态度,科学态度要求一个人俯下身子,切实地思考和研究事物本身的相互关系,而不是仅仅关心事物与个人之间的关系。科学态度对于化解自我中心而言,是一种难得的训练,但是其作用主要在否定的方面,这种态度让我们超越自我,但却不能提供联系我们与其他人的纽带。对于年轻人的自我中心主义,真正有效并且合乎自然的治疗途径是"生活"。要真正地生活,并不一定要天天混迹于咖啡馆中,或者热衷于足球比赛,而是全身心地投入到日常生活的淳朴的人际关系之中。"尽你所能干好你手头之事。"

第七章 仪式、艺术和生活

在艺术家与其生活的广袤的现实世界之间,一直存在着冲突,但是,这种冲突在我们这个时代已经降到了最低,这是值得庆幸的。19世纪在科学技术、政府、知识和人性诸方面都取得了辉煌的成就,使这种冲突以一种新的饶有趣味的方式体现出来。成千上万的公众满怀敬意和同情倾听着文学这种能够自我阐释的艺术,那些伟大的散文作家和读者心心相印、平等相处,广大读者的阅读热情激发了作家们巨大的创作热情。那些最伟大的作家,如托尔斯泰,针对广阔的人性主题创作出了其最杰出的作品,其读者和拥戴者的数量大概要数以百万计。诸如狄更斯、萨克雷(Thackeray)、金斯利(Kingsley)、密尔(Mill)和卡莱尔这样的作家,乃至像丁尼生(Tennyson)和勃朗宁这样的诗人,都激起了广大公众的阅读兴趣,作品风行一时,洛阳纸贵。另一方面,我们发现,在这一时期初期,像布莱克(Blake)和雪莱(Shelley)这样的人物,却完全没有得到人们的理解,而像前拉斐尔派和印象主义这样的绘画流派,则自始至终深受冷落。甚至一些像波恩-琼斯(Burne-Jones)和惠斯勒(Whistler)这样的名人,在他们一生的大部分时间中也默默无闻,甚至遭到冷嘲热讽。米雷(Millais)赢得了全世界的关注,但是他的那些严厉的同道却责怪他为了迎合资产阶级的趣味而出卖了自己的灵魂,因此犯下了不可饶恕的罪过。他们认为,对于资产阶级,不能有丝毫的怜悯和妥协,而要鄙

视到底，对于一个真正的艺术家来说，只要他想创作出真正的作品，要能保持自己灵魂的纯洁，就必须彻底摒弃和蔑视资产阶级的生活方式、人生趣味以及道德和行为规范。

在一段时期内，即80年代和90年代，这样的学说好像一度得到普遍的公认，艺术和社会之间的劳燕分飞好像已成定局，这种态度是与那样一个特定的历史时期相适应的，这个时期政治上出现反动，崇尚权力和权威的倾向卷土重来，如今这种态度似乎正在成为明日黄花。种种迹象都表明，艺术，包括绘画艺术和雕塑艺术，也包括诗歌和小说，开始重新认识到自己的社会作用，对于单纯的个人情感越来越厌弃，而开始更加关注某些更为宏大的题材，艺术家的情感越来越紧密地与公众利益休戚相关。

比如说高尔斯华绥（Galsworthy）、曼斯菲尔德（Mansfield）和阿诺德·贝内特（Arnold Bennett）等人的作品，暂且撇开其艺术上的优点或缺点不谈，首先引起我们注意的是，这些作品无不体现出鲜明的社会意义，不管这种意义是针对一个阶级的还是针对整个社会的。在像《公义》（Justice）这样的戏剧中，作者所"表现"的并非他的自我，他甚至不是表现对个体的命运的伤感，而是把一个更为广大的情景置于我们眉睫之前，这就是人类被人造机器的钢铁巨手攫取和撕裂的悲剧，而这个悲剧就是"社会"。这个社会的法律"道成肉身"，成了戏剧中的

第七章 仪式、艺术和生活

主角和恶棍,仿佛以更严谨和克制的技巧把《悲惨世界》中的片段重新搬上舞台。诸如此类的艺术无疑是源自于个人情感的,因为个人情感是艺术的唯一源头,别无其他,但是它却最终离开了个人情感的港湾,而朝着浩渺无边的大海扬帆远航。

科学回报给人类某种像是"世界灵魂"的东西,而艺术则开始认识到它必须说出它对于这种东西的感受。这样一种艺术同时也陷入了命定的并且正在步步逼近的厄运之中。它的巨大影响和广泛流行必将引起新的有力的反动,除非在创作的过程中将这些方面加以克制,否则艺术家将会被改革家淹没,戏剧和小说会变成说教性的小册子。这并不是说,假如一个艺术家有足够的力量,不能同时成为改革家,而是说至少在进行艺术创作的时候不应把自己当成一个改革家。

艺术在阿诺德·贝内特那里具有了宏大的和集体的属性,这在一定程度上归功于其作品所具有的时间跨度。美已经远远不是他的唯一目标,丑也同样被他纳入自己的视野,他甚至不惜给读者以枯燥乏味的感觉,唯其如此,方能让人体会到现实人生的冗长和荒芜。作品中男女主人公的爱情故事固然感人肺腑,但是除此之外,还有某种远比爱情更为伟大的旋律贯穿作品始终,那就是展现在一个近乎静止的风情画卷中的世代盛衰、沧海桑田。它所展现的不仅是爱德文和希尔达的爱恨纠葛,而且是五个城镇的世俗风情。在这样一个宏阔的视野中展现这一

对普通男女的个人情事,就像纳须弥于芥子,显大千于毫末。

视野广阔、品位高尚的艺术很少是深奥晦涩的,19世纪那些深受大众欢迎的作家,如狄更斯、萨克雷、丁尼生、托尔斯泰等,他们的作品都是明白晓畅,易于为大众理解的。一个伟大的艺术家,满怀真情实感、真知灼见,郁积于心,不吐不快,而且,正因为真情流露,他的作品才不加雕饰,朴实无华,无须任何花招,无须故作高深。他心中的创作冲动激荡着他、撕扯着他,寻求宣泄的出口,让他不得安宁,直到他终于把想说的话尽数倾诉,才会重新恢复平静。他倾诉,却并非为了别人或出于什么别的目的,而就是为了自己,为了自我的解脱和宣泄。不仅如此,艺术,作为情感的表现,不需要任何多余的解说。艺术从来就不是源于理论(theory),而是源于theoria[1],即冥想和入神。理论既不能成就艺术,也无法培育艺术。一个借助于文字说明才能让人看懂的图片展,也许有科学方面的价值,但它这样做本身,就无异于艺术上的自戕。

但是,我们必须承认,并非所有的艺术都是面向全社会的。存在着一些小圈子,他们拥有自己的集体情感,尽管这可能仅仅是一种狭隘的集体情感,他们还拥有自己独特的语言,这些语言在局外人看来难免会显得晦涩。他们当然有权使用自己的

[1] theoria,希腊文的本意是"从神那里来的"。——译者注

第七章 仪式、艺术和生活

语言，但是，假如他们要诉诸更广阔的世界，就必须努力用更大众化的语言讲话，俾使普罗大众也能了解。

这确是我们这个时代的一个吉祥之兆，预示了这一代人社会责任的复兴，与那种狭隘的个人主义本能形成鲜明对照，这种个人主义在青年一代诗人中风行一时，至少在法国是这样，他们结成小圈子，不仅因为他们在咬文嚼字和奇装异服方面臭味相投，而且还因为他们在最隐秘的信念方面也声气相通。这样一种精神上的同调明显地体现于最近的人称"非泛灵论"思想家和作家社团的作品中。他们试图建立一个理想共同体，不过最后归于失败。令人感到奇怪的是，他们的信条——因其灵活多变或许根本算不上什么信条——很像是古代宗教团体的公共舞蹈，即"il buvait l'indistinction"，只是他们把话说得更明白。他们的信条与罗马的那句古老而严厉的箴言"Divide et impera"即"对于臣民应分而治之"可谓势若冰炭。他们的梦想不是帝国，也不是私有财产，而是所有人生活的幸福。对于这个学派而言，最根本的真实存在于社会共同体，不管这种共同体是体现于何种形式，是家庭、村落还是城市。他们唯一的信条是联合以及生活的至高无上的神圣性。他们实际上都是一些基督徒，但是，却完全置现代基督教的禁欲主义于不顾。他们的艺术态度与19世纪末期的美学理想可以说格格不入，甚至可以说针锋相对。非泛灵论者就像圣彼得一样，看到一块大白布从天垂

下,就听到有一个声音从天庭传来:"凡俗而不洁之物,从来没有入过我的口。"[1]

首要的是,非泛神论者重新记起和理解了那个古老的真理:"无人能只为自己而活。"按照表现主义的信条,艺术的目的是情感的表现和沟通。而一个人对另一个人的情感无疑是人间最饱满也最美好的情感,每一次同情都带来生命的丰盈,而每一次憎恨都导致生命的萎缩。因此,非泛神论者顺理成章地将爱视为其信条的最终归宿。

这是一种美好的、恩惠生命的信念,这样一种泛爱众生、及于万物的博大之爱,印度诗人泰戈尔有着细腻的感受,并在他的诗歌中给予了完美的体现,而人类之爱则在维尔德拉克(M. Vildrac)的《爱之书》(Livre d'Amour)中得以集中地表现。维尔德拉克在《注释》中向我们勾勒了一个现代诗人的形象,他独自一人枯坐家中,眼前摆着纸和笔,备感孤独与苦闷,仿佛自我的囚徒。他念念有词地想讲述那个老而又老的故事,

[1]《新约全书·使徒行传》第十一章圣彼得在耶路撒冷向门徒们宣示他所看到的异象说:"我在约帕城里祷告的时候,魂游象外,看见异象,有一物降下,好像一块大布,系着四角,从天缒下,直来到我跟前。我定睛观看,见内中有地上四足的牲畜和野兽、昆虫并天上的飞鸟。我且听见有声音向我说:'彼得,起来,宰了吃。'我说:'主啊,这是不可的。凡俗而不洁净的物从来没有入过我的口。'第二次有声音从天上说:'神所洁净的,你不可当作俗物。'这样一连三次,就都收回天上去了。"——译者注

第七章 仪式、艺术和生活

一次又一次地想象自己就是自己诗歌情境中的主角,一具尽管改头换面、冠冕堂皇但却仍然心如死灰、身如槁木的僵尸。猛然间,他觉得扮演这样一个人物令他羞愧万分,无地自容。他浑身上下热血沸腾,觉得自己必须马上走出去,呼吸新鲜空气,逃离死气沉沉的博物馆,抖落浑身自私自利的灰烬,冲到大街上,回到更广阔的现实生活中,回到他的人类同胞当中,他必须和他们生活在一起,必须生活在他们之中,必须和他们相依为命。

> 我厌倦了自我无尽的折腾,
> 我厌倦了心中的兴风作浪。
> 纸上谈兵的壮举让我腻烦,
> 千篇一律的美更让人失望。
>
> 我羞耻于这无所事事的工作,
> 也羞耻于这无所事事的生涯。
> 羞耻于终日沉湎于软香迷梦,
> 这一种腐朽的气息到处弥漫。

在另一首题为《征服者》的诗中,诗人想象一位孤身归来的勇士、一位赤脚徒步的骑士、一位没有圣书的十字军,一位

爱的朝圣者,他目光炯炯,神采飞扬,人们被吸引到他的身边,这些人又把更多的人吸引过来。最后,

> 最后的时刻降临了,
> 那伟大征服的时刻。
> 每个人都满怀渴望,
> 跨过门槛走出家门,
> 心心相印欢聚一堂。

> 最后的时刻降临了,
> 故事有了最后结局。
> 万众一心同声齐唱,
> 围绕神殿起舞洋洋,
> 一战决胜凯歌浩荡。

好了,写到这里,我们的故事也重新回到了它的起点,回到了合唱队之舞,而我们的旅程也该结束了。

附录 希腊神话一

周作人

哈理孙女士（Jane Ellen Harrison）生于一八五〇年，现在该有八十四岁了，看她过了七十还开始学波斯文，还从俄文翻译两种书，那么可见向来是很康健的罢。我最初读到哈理孙的书是在民国二年，英国的家庭大学丛书中出了一本《古代艺术与仪式》（*Ancient Art and Ritual*，1913），觉得他借了希腊戏曲说明艺术从仪式转变过来的情形非常有意思，虽然末尾大讲些文学理论，仿佛有点儿鹘突，《希腊的原始文化》的著者罗士（R. T. Rose）对于她著作表示不满也是为此。但是这也正因为大胆的缘故，能够在沉闷的希腊神话及宗教学界上放进若干新鲜的空气，引起一般读者的兴趣，这是我们非专门家所不得不感谢她的地方了。

哈理孙是希腊宗教的专门学者，重要著作我所有的有这几部，《希腊宗教研究绪论》（*Prolegomena to the Study of Greek Religion*，1922三板），《德米思》（*Themis*，1927二板），《希腊宗教研究结论》（*Epilegomena*，1921），其 *Alpha and Omega*（或可译作《一与亥》乎？）一种未得，此外又有三册小书，大抵

即根据上述诸书所编,更简要可诵。一为"我们对于希腊罗马的负债"丛书(Our Debt to Greece and Rome)的第二十六编《神话》(*Mythology*, 1914),虽只是百五十页的小册,却说的很得要领,因为他不讲故事,只解说诸神的起源及其变迁,是神话学而非神话集的性质,于了解神话上极有用处。二为"古今宗教"丛书中的《古代希腊的宗教》(*Religion of Ancient Greece*, 1905),寥寥五六十页,分神话仪式秘法三节,很简练地说明希腊宗教的性质及其成分。三为《希腊罗马的神话》(*Myths of Greece and Rome*, 1927),是彭恩六便士丛书之一,差不多是以上二书的集合,分十二小节,对于阿林坡思诸神加以解释,虽别无新意,但小册廉价易得,于读者亦不无便利。好的希腊神话集在英文中固然仓卒不容易找,好的希腊神话学更为难求,哈理孙的这些小书或者可以算是有用的入门书罢。

《希腊罗马的神话》引言上说:"希腊神话的研究长久受着两重严重的障碍。其一,直至现世纪的起头,希腊神话大抵是依据罗马或亚力山大的中介而研究的。一直到很近的时代,大家总用了拉丁名字去叫那希腊诸神,如宙斯(Zeus)是约夫(Jove),海拉(Hera)是由诺(Juno),坡塞同(Poseidon)是涅普条因(Neptune)之类。我们不想来打死老虎,这样的事现在已经不实行了。现在我们知道,约夫并不就是宙斯,虽然很是类似,密涅伐(Minerva)也并不就是雅典娜(Athena)。

但是一个错误——因为更微妙所以也更危险的错误依然存留着。我们弃掉了拉丁名字，却仍旧把拉丁或亚力山大的性质去加在希腊诸神的上边，把他们做成后代造作华饰的文艺里的玩具似的神道。希腊的爱神不再叫作邱匹德（Cupid）了，但我们心里都没有能够去掉那带弓箭的淘气的胖小儿的印象，这种观念怕真会使得德斯比亚本地崇拜爱神的上古人听了出惊罢，因为在那里最古的爱洛斯（Eros，爱神）的像据说原来是一块未曾雕琢的粗石头呀。

"第二个障碍是，直至近时希腊神话的研究总是被看作全然附属于希腊文学研究之下。要明白理解希腊作家——如诗人戏曲家以至哲学家的作品，若干的神话知识向来觉得是必要的。学者无论怎么严密地应用了文法规则之后有时还不能不去查一下神话的典故。所以我们所有的并不是神话史，不是研究神话如何发生的书，却只是参考检查用的神话辞典。总而言之，神话不被当作一件他的本身值得研究的东西，不是人类精神历史的一部分，但只是附随的，是文学的侍女罢了。使什么东西居于这样附随的地位，这就阻止他不能发达，再也没有更有效的方法了。"

还有一层，研究希腊神话而不注意仪式一方面，也是向来的缺点。《神话》引言中说："各种宗教都有两种分子，仪式与神话。第一是关于他的宗教上一个人之所作为，即他的仪式。其次是一个人之所思索及想象，即他的神话，或者如我们愿意

这样叫,即他的神学。但是他的作为与思索却同样地因了他的感觉及欲求而形成的。"神话与仪式二者的意义往往互相发明,特别像希腊宗教里神话的转变很快,后来要推想他从前的意思和形守,非从更为保守的仪式中间去寻求难以得到线索,哈理孙的工作在这里颇有成就。她先从仪式去找出神话的原意,再回过来说明后来神话变迁之迹,很能使我们了解希腊神话的特色,这是很有益的一点。关于希腊神话的特别发达而且佳妙的原因,在《古代希腊的宗教》中很简明的说过:

"希腊的宗教的材料,在神学(案即神话)与仪式两部分,在发展的较古各时期上,大抵与别的民族的相同。我们在那里可以找到鬼魂精灵与自然神,祖先崇拜,家族宗教,部落宗教,神之人形化,神国之组织,个人宗教,魔术,被除,祈祷,祭献,人类宗教的一切原质及其变化。希腊宗教的特色并不是材料,只在他的运用上。在希腊人中间宗教的想象与宗教的动作,虽然在他们行为上并非全无影响,却常发动成为人类活动的两种很不相同的形式,——此二者平常看作与宗教相远的,其实乃不然。这两种形式是艺术,文字的或造形的,与哲学。凭了艺术与哲学的作用,野蛮分子均被消除,因为愚昧丑恶与恐怖均因此净化了,宗教不但无力为恶,而且还有积极的为善的能力了。"《神话》第三章《论山母》中关于戈耳共(Gorgon)的一节很能具体的证明上边所说的话,其末段云:

"戈耳共用了眼光杀人,它看杀人,这实在是一种具体的恶眼(Evil Eye)。那分离的头便自然地帮助了神话的作者。分离的头,那仪式的面具,是一件事实。那么,那没有身子的可怕的头是那里来的呢?这一定是从什么怪物的身上切下来的,于是又必须有一个杀怪物的人,贝尔修斯(Perseus)便正好补这个缺。所可注意的是希腊不能在他们的神话中容忍戈耳共的那丑恶。他们把它变成了一个可爱的含愁的女人的面貌。照样,他们也不能容忍那地母的戈耳共形相。这是希腊的美术家与诗人的职务,来洗除宗教中的恐怖分子。这是我们对于希腊的神话作者的最大的负债。"

哈理孙写有一篇自传,当初登在《国民》杂志(*The Nation*)上,后又单行,名曰《学子生活之回忆》(*Reminiscences of a Student's Life*, 1925)。末章讲到读书,说一生有三部书很受影响,一是亚列士多德的《伦理学》,二是柏格孙的《创造的进化》,三是弗洛伊特的《图腾与太步》(*Totemism and Taboo*),而《金枝》(*The Golden Bough*)前后的人类学考古学的书当然也很有关系,因为古典学者因此知道比较人类学在了解希腊拉丁的文化很有帮助了。"泰勒(Tylor)写过了也说过了,斯密斯(Robertson Smith)为异端而流放在外,已经看过东方的星星了,可是无用,我们古典学者的聋蛇还是塞住了我们的耳朵,闭上了我们的眼睛。但是一听到《金枝》这句咒语

的声音，眼上的鳞片便即落下了，我们听见，我们懂得了。随后伊文思（Arthur Evans）出发到他的新岛去，从它自己的迷宫里打电报来报告牛王（Minotauros）的消息，于是我们不得不承认这是一件重要的事件，这与荷马问题有关了。"

《回忆》中讲到所遇人物的地方有些也很有意思，第二章《坎不列治与伦敦》起首云：

"在坎不列治许多男女名流渐渐与我的生活接触起来了。女子的学院在那时是新鲜事情，有名的参观人常被领导来看我们，好像是名胜之一似的。屠格涅夫（Turgenev）来了，我被派去领他参观。这是千载一时的机会。我敢请他说一两句俄文听听么？他的样子正像一只和善的老的雪白狮子。阿呀，他说的好流利的英文，这是一个重大的失望。后来拉斯金（Ruskin）来了。我请他看我们的小图书馆。他看了神气似乎不很赞成。他严重地说道，青年女子所读的书都该用白牛皮纸装钉才是。我听了悚然，想到这些红的摩洛哥和西班牙皮装都是我所选定的。几个星期之后那个老骗子送他的全集来给我们，却全是用深蓝色的小牛皮装的！"末了记述了一件很有趣的事："我后来在纽能学院所遇见的最末的一位名人即是日本的皇太子。假如你必须对了一个够做你的孙子的那样年青人行敬礼，那么这至少可以使你得点安慰，你如知道他自己相信是神。正是这个使我觉得很有趣。我看那皇太子非常地有意思。他是很安详，

有一种平静安定之气，真是有点近于神圣。日本文是还保存着硬伊字音的少见的言语之一种。所有印度欧罗巴语里都已失掉这个音，除俄罗斯文外，虽然有一个俄国人告诉我，他曾听见一个伦敦买报的叫比卡迭利（Piccadilly）的第三音正是如此。那皇太子的御名承他说给我听有两三次，但是，可惜，我终于把它忘记了。"所谓日本的硬伊字音不知道是怎么一回事，假如这是俄文里好像是 bI 或亚拉伯数字六十一那样的字，则日本也似乎没有了，因为我们知道日本学俄文的朋友读到这音也十分苦斗哩，——或者这所说乃是朝鲜语之传讹乎。

结论的末了说："在一个人的回忆的末后似乎该当说几句话，表示对于死之来临是怎样感想。关于死的问题，在我年青的时候觉得个人的不死是万分当然的。单一想到死就使得我暴躁发急。我是那样执著于生存，我觉得敢去抗拒任何人或物，神，或魔鬼，或是运命她自己，来消灭我。现在这一切都改变了。假如我想到死，这只看作生之否定，一个结局，一条末了的必要的弦罢了，我所怕的是病，即坏的错乱的生，不是怕的死，可是病呢，至现在为止，我总逃过了。我于个人的不死已没有什么期望，就是未来的生存也没有什么希求。我的意识很卑微地与我的身体同时开始，我也希望他很安静地与我的身体一同完了。

会当长夜眠，无复觉醒时。

"那么这里是别一个思想。我们现在知道在我们身内带着生

命的种子，不是一个而是两个生命，一是种族的生命，一是个人的生命。种族的生命维持种族的不死，个人的生命却要受死之诱惑，这种情形也是从头就如此的。单细胞动物确实是不死的，个人的复杂性却招到了死亡。那些未结婚的与无儿的都和种族的不死割断了关系，献身于个人的生活，——这是一条侧线，一条死胡同，却也确是一个高上的目的。因了什么奇迹我免避了结婚，我也不知道，因为我一生都是在爱恋中的。但是，总而言之，我觉得喜欢。我并不怀疑我是损失了许多，但我很相信得到的更多。结婚至少在女人方面要妨害两件事，这正使我觉得人生有光荣的，即交际与学问。我对于男子所要求的是朋友，并不是丈夫。家庭生活不曾引动过我。这在我看去顶好也总不免有点狭隘与自私，顶坏是一个私地狱。妻与母的职务不是一件容易事，我的头里又满想着别的事情，那么一定非大失败不可。在别方面，我却有公共生活的天赋才能。我觉得这种生活是健全，文明，而且经济地正当。我喜欢宽阔地却也稍朴素地住在大屋子里，有宽大的地面与安静的图书馆。我喜欢在清早醒来觉得有一个大而静的花园围绕着。这些东西在私人的家庭里现已或者即将不可能了，在公共生活里却是正当而且是很好的。假如我从前很富有，我想设立妇女的一个学问团体，该有献身学术的誓言和美好的规律与习惯，但在现在情形之下，我在一个学院里过上多年的生活也就觉得满足了。我想文化前进的时候家庭生活如不至于

废灭，至少也将大大的改变收缩了罢。

"老年是，请你相信我，一件好而愉快的事情。这是真的，你被轻轻地挤下了戏台，但那时你却可以在前排得到一个很好的坐位去做看客，而且假如你已经好好地演过了你的戏，那么你也就很愿意坐下来看看了。一切生活都变成没有以前那么紧张，却更柔软更温暖了。你可以得到种种舒服的，身体上的小小自由，你可以打着瞌睡听干燥的讲演，倦了可以早点去睡觉。少年人对你都表示一种尊敬，这你知道实在是不敢当的。各人都愿意来帮助你，似乎全世界都伸出一只好意的保护的手来。你老了的时候生活并没有停住，他只发生一种很妙的变化罢了。你仍旧爱着，不过你的爱不是那烧得鲜红的火炉似的，却是一个秋天太阳的柔美的光辉。你还不妨仍旧恋爱下去，还为了那些愚蠢的原因，如声音的一种调子，凝视的眼睛的一种光亮，不过你恋的那么温和就是了。在老年时代你简直可以对男子表示你喜欢和他在一起而不致使他想要娶你，或是使他猜想你是想要嫁他。"

这末了几节文章我平常读了很喜欢，现在趁便就多抄了些，只是译文很不惬意，但也是无法，请读者看其大意可也。

<p align="right">二十三年一月二十四日，于北平</p>

参考书目

关于古代和原始仪式,最好的通用参考书:

Frazer, J. G. *The Golden Bough*, 1911 年第三版,本书中的大多数实例均取自该书。*The Golden Bough* 的第四部分,即与 *Adonis, Attis, and Osiris* 有关的章节,值得特别参考。

另一本更早的、具有划时代意义的书:

Robertson Smith, W. *Lectures on the Religion of the Semites*, 1889 年初版,1927 年第三版。涉及某些基本的仪式概念,例如献祭、神圣等。

关于埃及和巴比伦仪式:

Myth and Ritual, edited by S. H. Hooke (1933)。

关于从仪式舞蹈中诞生的希腊戏剧:

我的 *Themis*(1912)一书中收录了 Gilbert Murray 教授的文章 "Excursus on the Ritual Forms preserved in Greek Tragedy",并参见同书 327–340 页。关于狄奥尼索斯宗教和戏剧,参见我

的 *Prolegomena*（1907），第 8 章和第 10 章。关于仪式舞蹈和英雄崇拜的融合，见 W. Leaf, *Homer and History*, 1915, 第 7 章。关于一种截然不同的戏剧观，即认为戏剧完全源于对死者的崇拜，见 W. Ridgeway, *The Origin of Tragedy*（1910）。关于悲剧与冬季例纳节（*Lenaia*）之关系的重要讨论，出现在 A. B. Cook 的 *Zeus*（1914）第 1 卷第 6 章第 21 节。

较新的关于希腊戏剧的著作：

A. W. Pickard-Cambridge, *Dithyramb, Tragedy and Comedy*（1927）; G. Thomson, *Aeschylus and Athens*（1941）。

关于原始艺术：

Hirn, Y. *The Origins of Art*（1900）。目前作者认为这本书的主要理论还不够充分，但它包含了与艺术、巫术、艺术和劳作、模仿性舞蹈等相关的大量事实，也有许多对原则的颇富价值的讨论。

Grosse, E. *The Beginnings of Art*（1897），为 Chicago Anthropological Series 丛书之一，其有关原始艺术的完整插图和文本都很有价值。

Boas, F., *Primitive Art* (1927).

关于艺术理论：

Tolstoy, L. *What is Art*? Aylmer Maude 英译，为 the Scott

Library 丛书之一。

Fry, Roger E. *An Essay in AEsthetics*, 刊载于 *New Quarterly* 1909 年 4 月号, 第 174 页。

这是我所知的关于艺术之功能最好的一般性陈述。应该结合 129 页所引布洛先生（Mr. Bullough）的文章来阅读，该文章为关于艺术之本质的相似观点提供了心理学基础。我自己的理论是独立形成的，与希腊戏剧的发展有关，但我很高兴地发现它与两位美学领域杰出权威的理论大体一致。我书中后面关于艺术的结论，见 *Alpha and Omega*（1915）第 208–220 页。

Caudwell, C., *Illusion and Reality* (1937).

高年级学生可以参考：

Dussauze, Henri. *Les Règles esthétiques et les lois du sentiment* (1911);

Müller-Freienfels, R. *Psychologie der Kunst* (1912)。